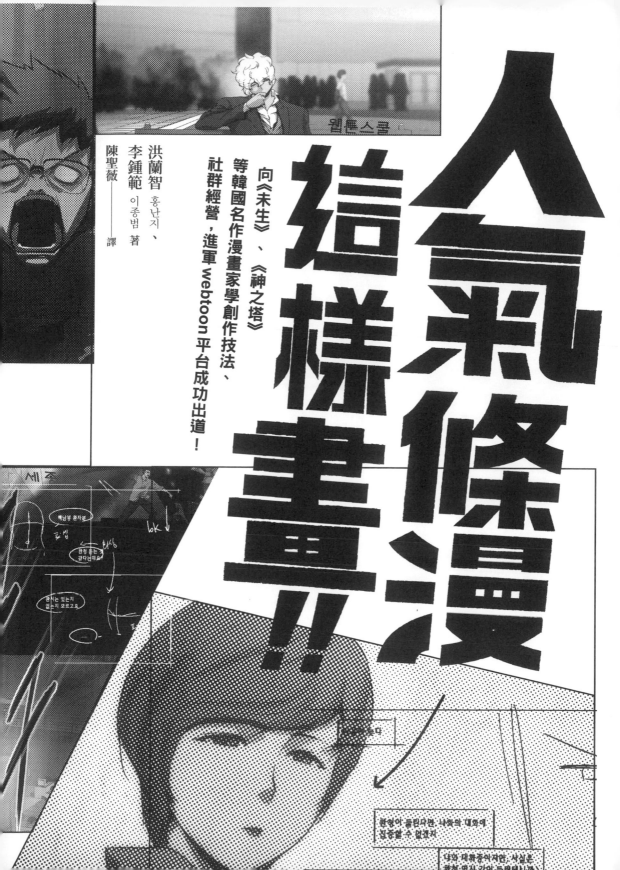

人氣條漫這樣畫！！

向《未生》、《神之塔》
等韓國名作漫畫家學創作技法、
社群經營，進軍 webtoon 平台成功出道！

洪蘭智 홍난지 、
李鍾範 이종범 著

陳聖薇 ——譯

目次

第一部　認識條漫

第二部 認識故事

第三部　取材、架構、腳本……還有製作

推薦序——

在創作路上徬徨時，
能夠回頭檢視自我的一本書

尹胎鎬（《未生》作者、大韓民國資訊大賞漫畫部門總統獎得主）

　　我們不會因為一個人在人前活潑調皮，就說他一定有搞笑資質，但一般而言，這一類型的人當中，的確容易出現有才華的搞笑能手。同理可證，擅長塗鴉的人，也不能保證他一定具有當漫畫家的才能，不過通常這一類型的人，有實力成為漫畫家的可能性相當高。

　　重要的是，終於跨過門檻、出道成為漫畫家之後，很快就會意識到往後要走的這條路是一項「使命」。身為職業創作者，再也無法滿足於只能在喝酒場合炒熱氣氛的玩笑哏，再也無法只滿足於免費為朋友作畫，不僅因為如此會難以維持生活，更因為深刻感受到自己還需要些什麼。

　　這世界有許多不同類型的創作者，有人成天把自己鎖在工作室埋頭苦幹，也有人到處找人交流，盡情探索世界。或許每個創作者都有自己的工作模式，不過只要是創作者，都會有所體悟，打從自認「我是創作者」的那一刻開始，就應該全身投入這一份工作，無論是傳統

漫畫或條漫，在正式出道成為漫畫家之前，會以一介創作者自居，自認世上絕對有某個好故事等著自己創造出來，而這也是一個人成為創作者的原因。

下一步，是「具備細節建構能力的想像力」。常見的劇情設計與對白寫作力，就屬於此一階段。近年來，取材能力的重要性也備受矚目。事實上，作品除了眼睛看得見的元素之外，也包含看不見的事物，繪畫、觸感、色彩、世界觀、主題、調性等元素都很重要。

從傳統出版漫畫轉戰網路為主的條漫時代，業界工作模式也截然不同。傳統漫畫時代，最獨特的莫過於「分享」文化。從工作技巧到對同業之間的戒備恐懼，若拜師為入門生，這些煩惱都可以向師父請教。相較之下，靠自己力量出道的條漫作家們，既是自己的師父，也是自己的同事，無論是成功或失敗，都是一人享受、一人承擔。

我們最恐懼的時刻，就是無法知道為何能成功、為何會失敗。因未知理由而取得成功，就難有下一次的成功，也無法避免失敗。那份恐懼，會在連載過程中獲得填滿，但若緊接著沒有下一部作品的機會，都是空談。

《人氣條漫這樣畫！》一書，就是提供條漫作家，有關漫畫世界與作品創作方法的「簡圖」般的書籍，本書詳細說明我們所投身的條漫世界，也沒有略過創作者必備的基本功夫。最大的優點，就是本書並非大量的資訊轟炸，而是鉅細彌遺的說清楚講明白。過去從來沒有這樣一本全方位的條漫創作書！是不是令人很無助呢？本書對於志願成為條漫作家的人，或是漫畫家，都是一本非常有用的書籍，至少不必只能看著影劇或小說創作教學與各種理論書籍而深感挫折。

本書兩位作者都是活躍於條漫第一線的名家，他們將所經歷的所

有經驗寫進本書，所謂「簡圖」，就是簡單的地圖，在我們不斷向前的旅行中，如何腳踏實地走完這一份地圖，有賴讀者堅持不懈、逐步向前。我常說「所謂基礎，就是徬徨時能夠回頭檢視的事物」，人都會有一時觀念混淆，或是挫折沮喪的時候，每當陷入卡關，衷心希望本書能夠擔任那個重要的「基礎」，讓每個創作者因為本書的存在，能夠再次找到屬於自己的創作「基礎」而重新出發。

作者序——

致一路艱辛走來，
堅持當漫畫家的你們

文／洪蘭智

　　二○一○年左右，我提出條漫研究的計畫書給三位論文審查委員，當時獲得的回覆是「條漫沒有研究的價值」，因為條漫是免費連載，對於現有漫畫界的規則、韓國漫畫產業毫無貢獻，當時這樣的審查評語著實令我難過，卻也讓我產生了一定要證明「條漫有研究價值」這一事實的信念。從那時起，身為漫畫研究者的我，研究主題就成了「網路條漫」，且專注於如何證明其價值。十幾年過去的現在，已經無人懷疑條漫是漫畫產業的主角，也是引領大眾文化的尖兵。

　　身為條漫研究的最前線一員，對於條漫研究者的責任感有許多想法，過去這段時間也寫過幾篇相關論文，但論文較不容易讓喜愛條漫的讀者，或是條漫的作者閱讀，所以一直以來都想寫一本易於閱讀的條漫書籍。在學校教授「認識漫畫」這一科目時，對於只能參考電影編劇書，或是只有翻譯書可看的現況，總是感嘆不已，更何況韓國條漫已經成為韓國占據一方的產業與明星產業，因此基於這些需求，我

總想著要如何寫出這樣一本書。

　　拯救我的就是本書另一位作者李鍾範，我在一次偶然的機會下參與他所經營的Podcast「李鍾範的條漫學校」，那次經驗給我一個寶貴的機會學習到比「內容」更重要的事情，那就是簡單傳遞訊息的方法，令我得以整理腦海中長期以來的想法，同時將這一份領悟延續到下筆寫作本書。

　　成為條漫作家、以條漫作家的身分生活，最重要的就是絕不迴避朝自己丟出許多問題，並且勇於面對。這些提問沒有正確答案，只能親自在過程中透過深入的思考而得出獨屬於自己的答案。條漫是一種困難的「內容」，但因誇張的風格與呈現方式，容易被定位成「輕鬆」、「易於閱讀」，所以常遭誤會這種創作形式很簡單，然而體驗過的人就會知道，條漫的創作其實並不容易。

　　傳統漫畫與條漫，在大眾文化的領域內與大眾一同成長，而韓國又因為網路盛行，每天都會出現各種不同的漫畫平台，持續歷經變革。再者，現今全球化的數位內容是世界趨勢，不僅能在國內獲利，還能出口國外，馳名世界的「韓流」除了電影、音樂外，現在又多一樣內容產業足以獲得重視與認可。今日的條漫作家，不僅只關心其作品，更要關心圍繞著條漫的社會、文化、媒介、平台等等的環境因素。所以，條漫絕不簡單，這就是為什麼我期望所有打算成為條漫作家的人一定要閱讀本書的原因。

　　本書集中闡述成為條漫作家的必備基本常識與條漫創作的各階段過程，特別是許多漫畫家深感困難的「故事寫作法」，我們從心法到技法，都有萬全介紹。也收錄了關於「製作」的基本須知要素，足以完成一部作品。簡單說，就是一本成為條漫作家所需要的所有基本知

識書。希望《人氣條漫這樣畫！》一書，能夠長久陪伴在所有夢想成
為條漫作家的創作者身旁。

作者序——

給在故事面前恐懼不已的創作者

<div align="right">文／李鍾範</div>

　　與許多同儕條漫作家相同，相較於故事，我就是因為更喜歡畫畫，所以才踏入漫畫家這一條路。我自幼就沉迷於繪畫，但對於創作故事的最初記憶，確實比畫畫晚了許多。第一次嘗試創作故事時，那不知所措的迷惘，讓我就此產生恐懼。一直以來我都清楚漫畫是由繪畫與故事結合而成，對我來說所謂「故事」，應該是一種娛樂而非創作，走在條漫作家的職業道路上，曾幾何時才突然發現，漫畫已經不再是一個讓我放鬆享受的事物，而是帶來恐懼的對象。

　　每當與天才條漫作家們對話時，我的內心總是會浮現「為什麼我不行？」的疑問，這樣的疑問令我沮喪，但也表達了我是多麼羨慕優秀的創作者。如今，透過一本完整的書，終於可以說清楚了，優秀條漫作家並不是萬能，因為擁有優異創作才能的他們無法說明我們一般人想知道的「為什麼不可以」，反之，像我這樣擁有失敗經驗的人，就能證明哪些做法絕對行不通。

　　我從一位單純熱愛繪畫的半調子漫畫家，成為職業漫畫家，過程中誤打誤撞催生了「李鍾範的條漫學校」Podcast，身為曾經失敗的一

份子，深知從未嘗試過條漫創作的新手會碰上哪些困難，因此，我的節目能夠讓許多同儕樂在其中，吸引大量訂閱聽眾。

剛剛成為條漫作家時，曾經加入一個名為「cartoon_boomer」*的社團，那是一個會定期召開研討會，也會有一、兩位漫畫家發表獨家祕訣，提供其他漫畫家聽取的社團，過去活躍於出版漫畫的許多前輩，往往害怕自己的生存祕訣就此洩漏，然而對於許多在社團內、什麼都沒有的新人漫畫家來說，這樣的分享卻是一大學習寶庫，可以學習各種前輩們的法寶。初期的條漫業界就是這樣走過來的，因為有他們，才能催生許多優秀的漫畫家，當時我的感受是：「原來一個人無法完成的事情，眾人一起做就變得可行」。

就在我獨自一人煩惱如何創作以及自責於寫出無趣故事的恐怖輪迴中，我發現幾項不能只有我一個人知道的領悟：我會這樣陷入泥淖，就代表其他同業也會遇上類似問題不是嗎？所以那些我覺得不足掛齒的煩惱，應該也能一起分享吧！

企圖寫出精采故事之前，不免會因為恐懼自己做不到而擔憂，在這種心理重擔之下，漫畫家們會逐漸遠離創作初衷，可能會感覺與漫畫的距離愈來愈遠，當然，從漫畫家的身分再度變回讀者也不錯。不過就如同我前幾年在漫畫家聚會上所談過的一樣，希望本書所記載的有關條漫創作的對話，對於其他漫畫家也有所助益，閱讀《人氣條漫這樣畫！》一書的讀者們，如果能持續創作優秀故事的話，那麼對於在成為漫畫家之前曾經也是一名讀者的我來說，真的是一件美好的事。

* 譯注：該網路社團原址為 https://cafe.NAVER.com/boomcartoon

第一部

認識條漫

「條漫是什麼？」

「條漫跟一般漫畫一樣嗎？還是不一樣？」

「條漫為何要縱向製作？」

　　喜歡漫畫而想要成為條漫作家的人，首先總是提出這幾項疑問。認為學習繪畫技巧更重要的新手，也常會忽略這一類問題。條漫的誕生，瞬間改變了漫畫文化與產業導向，在這個社會與文化、科學技術一夕之間就可能出現巨變的時代，每一次變化結束之後，隨時都還有可能再來一次。因此身為條漫作家，必須具備隨時應付多變時勢的能力，現在提前認識條漫，能減少往後通往條漫作家之路遭遇的困難。認識條漫的第一步，就是從條漫的基本概念與多樣化特質開始談起，必須徹底明白往後需要長期投入的「條漫」，是什麼樣的世界，才能一步步更加深入條漫作家這一份「事業」。

本章內容

1
認識條漫

所謂認識條漫

　　多數想成為條漫作家的人都集中於「繪畫技巧」，而非「故事寫作」，總是先想著該怎麼樣才能畫好一張畫？數位工具該如何使用？接著才體悟到創作故事的困難，急急忙忙尋找精進故事寫作的方法，這時才會思考：我想說什麼？為何要用漫畫表現？

　　就算不知道條漫是什麼、條漫源自何處、為何只有韓國的條漫能夠有如此高的人氣，也可以成為條漫作家，然而若能理解這些相關知識的話，在成為條漫作家之後，就能夠減少更多煩惱與負擔。

　　關於條漫的理解，希望各位不僅止於用語上的認識。《漫畫原來要這樣看》一書作者史考特・麥克勞德（Scott McCloud）針對「漫畫」這一媒介的定義，參考漫畫在字典上的意義與許多學者的研究，並深入挖掘影像與大眾媒體的歷史，以求正確理解漫畫，所以他的這本書被所有想認識漫畫的人譽為聖經，他從歷史、文化、社會與相關理論為基礎說明漫畫，這不是一本容易閱讀的書，但若想對漫畫有深入的理解的話，本書是必讀的一本書。

　　所謂漫畫，是為了傳遞資訊，或誘發美學式的反應，而以一
定順序呈現圖畫與其他影像。

<div align="right">——史考特‧麥克勞德</div>

　　在史考特‧麥克勞德之前，美國知名漫畫家威爾‧艾斯納（Will
Eisner）所出版的《漫畫與連環畫藝術》一書中，對漫畫的定義，比
史考特‧麥克勞德的定義還短，但更廣泛。

　　漫畫，就是「連環畫藝術」。

<div align="right">——威爾‧艾斯納</div>

　　至於條漫的誕生，則與大韓民國社會文化的變遷有著緊密的關
聯，為了認識過去有過何種變化，就必須先回到條漫誕生之前的社會
背景，以及理解條漫的始祖：漫畫。透過這一過程，我們可更進一步
地開拓視野，理解形成條漫的環境與我們（條漫作家與讀者）身處的
社會環境，除了可以協助條漫作家適應可能經歷的各種變化，更能具
彈性地應對處理，更重要的是可產生專屬自己的思想與觀點。

　　隨媒介改變與社會文化的變化之下，條漫的內容也隨之改變，因
為「內容」是一種社會的附屬物。與過去紙本時代相比，今日的我們
身處快速變遷的數位時代，不過，不需過於擔心，因為這世界會提供
機會給準備好的人。

　　不論各位是條漫作家還是傳統漫畫家，或只是喜愛條漫的讀者，
應該都不是條漫平台的製作人或經營者。若想藉由條漫仔細探索此
刻，我們面前有許多道門，與其隨意打開任一道門，還不如一一檢

視，接著再打開門為佳，對嗎？《人氣條漫這樣畫！》是一本可以告訴我們先打開哪一道門探索，並且說明有關神祕的條漫各道門特性的指南書。

「一般漫畫」與「條漫」的差異是什麼？

　　人們會利用日常生活瑣碎的時間享受各種內容，多數都是透過網路，有人看網路漫畫或是YouTube，也有人喜歡手遊、戲劇、網路小品文，這是因為手機與無線網路的普及，使得人們在移動時間或等待時間不再無聊，而能消費各式各樣有趣的內容。

　　條漫就是在這種社會文化脈絡之下生存的網路內容之一，緊接著一夕之間成為韓國最具代表的網路內容，又成功獲得全球矚目。其實直到一九九〇年代後期為止，人們都認為漫畫是絕對離不開紙張，然而不到二十年的光陰，就出現這樣令人驚奇的變化。不過漫畫並沒有因為媒介移往網路而消失，而是繼續深受大眾喜愛，如今十多歲的讀者，比起紙本漫畫，更熟悉於在網路上觀看條漫，因此，另一方面也有人認為，傳統漫畫與條漫可以區分不同世代的文化。

　　傳統漫畫與條漫有相同也有相異之處。條漫原文：webtoon，是以網路媒介之意的「web」與漫畫之意的「cartoon」結合之合成語，單看這一詞彙，是無法看出傳統漫畫與條漫的明顯差異，不過依然存有顯著的差別。最明確的差異就是平台（platform），傳統漫畫的主要媒介是紙張，漫畫家用筆在紙上繪出漫畫的原稿，再經由印刷複製

成書，以書本的型態跟讀者見面。

　　漫畫雜誌與單行本都是以書的形態與讀者見面，「書」也是漫畫主要的平台，像是《寶物島》、《貶眼》、《少年CHAMP》等韓國漫畫雜誌獲得讀者熱烈迴響的時間點，大約是一九八〇～一九九〇年代，這段時間是韓國漫畫雜誌的全盛時期。另一方面，多數條漫作家是以數位方式創作，所以並非以書籍，而是以線上為平台，讀者利用電腦，或是智慧型手機觀看作品，與從實體書籍連載的漫畫不同，網路閱覽的條漫則是以數位環境的虛擬電子資訊存在，條漫的原稿與傳統漫畫的原稿相較之下，不論在價值或意義上都較為淡薄，這就是傳統漫畫與條漫創作環境，以及與讀者相遇的平台，最明確的差異。

一般漫畫與條漫的媒介不同

　　造成一般漫畫與條漫不同的最大原因，應可從條漫誕生的二〇〇〇年代初期的社會文化與媒介環境急速變化中找到。一九八〇年代開始，漫畫專門雜誌逐漸增加，直到一九九〇年代，由於不同世代的讀者激增，雜誌種類也隨之增加，此時是漫畫雜誌的全盛時期，當時不僅有以國高中生為對象的漫畫雜誌，也有以國小生或是成人為對象的漫畫雜誌。

　　不過依然有其侷限性，因為漫畫雜誌數量雖然增加，但漫畫家的數量卻是定額，所以會造成一位漫畫家同時進行好幾部作品，以及分別在數本漫畫雜誌中同時連載作品的情況。舉例來說，一九八〇～一九九〇年代因為《小恐龍多利》而深受愛戴的金水正（김수정）漫畫

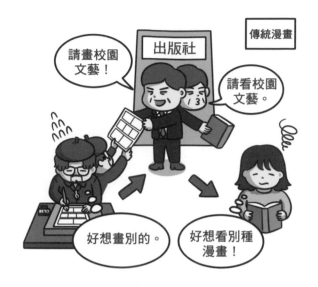

家，曾經在一個月內有過高達十六次的截稿。

　　直到一九九八年開放日本大眾文化政策，開始進口日本漫畫後，讀者的需求就從以限額漫畫家為主的韓國漫畫雜誌，轉移了一部分至日本漫畫，所以一九九〇年代韓國的漫畫產業蓬勃發展之際，日本漫畫在其中也有發展空間。

　　以雜誌為主的漫畫出版，是以雜誌編輯部為中心，確認該雜誌要連載的漫畫並且決定是否要出版，漫畫家無法完全掌握自己的作品，讀者也只能被動選擇閱讀雜誌編輯所選擇的漫畫。因此，漫畫家與讀者無法透過雜誌出版社有任何交流，當時漫畫雜誌的讀者多為國高中生，所以多數作品都是以青少年角色出場居多的校園文藝漫畫，當然這時的讀者其實也想看更多種類的作品。

　　在與此相同的情況下，由政府主導的網際網路普及政策帶來了新的娛樂，曾是漫畫雜誌主要受眾的青少年，從漫畫書轉換到網際網路的世界，使得漫畫市場突然面臨危機，而在這全新「娛樂」的競爭下，被拋諸腦後的漫畫雜誌無法成功轉換至網際網路，反而是使用者自行開啟的網路「留言板」取代了漫畫雜誌，由興趣相似的人們共同開設留言板寫下自己的故事，時而搭配繪圖呈現。

　　二〇〇〇年代，已是成人的網友們，在其青少年階段，也就是一九八〇～一九九〇年代，都是看著漫畫長大，所以在網路這一嶄新環境裡，依然採用他們熟悉的漫畫來交流溝通，相較於文字，他們更熟悉繪畫的傳遞能力。因為他們看著漫畫長大，所以知道如何做才像漫畫，也很直觀地熟知各種漫畫的要素，因此創作者（創作漫畫的網友）與消費者（閱讀漫畫的網友）皆可滿足於這一溝通方式。

無意之間獲得極大迴響的業餘漫畫家，其漫畫作品往往是日常發生的事情，並採用較短的敘事發展，這就催生了「隨筆漫畫」（에세이툰）、「日常漫畫」（일상툰），他們就如同一般漫畫家，卻因非專業，所以不受限於既有的思維，也不會有人要求他們應該怎麼畫，只需專注於如何利用網路展現作品即可。此時的網路漫畫，跳過漫畫出版社，直接與讀者接觸溝通，這種與生俱來的特徵，應該就是傳統漫畫與網路漫畫、條漫在今日被視為不同產業的主因。

網路遊樂場的玩具

漫畫的發表管道就這樣面臨巨變，從需要簽約的紙本出版突然轉換至網路這一無限可能的媒介、從漫畫雜誌出版變為漫畫家能與讀者自由溝通。因為採用讀者能夠提供線上即時回饋的媒介系統，因此與雜誌出版相較之下，多了更多樂趣。

網路初期並沒有只要輸入關鍵字，就能出現相關內容的關鍵字搜尋功能，廣大的網路世界充滿無數的個人用戶，初期網友依據個人興趣建立留言板與個人網站，透過文字與繪圖和他人溝通，滿足每個人對於網路內容的渴望。當時的電腦功能與網路速度不如現今，難以上傳高畫質作品，下載閱讀也不便。當時要將手繪紙本作品上傳，需要額外的軟硬體設備，漫畫的表達方式有時被簡化成一個個符號，用以進行溝通，自然而然地，作品的趣味性重於作品的質量，即使完整性不高，或是不盡熟練的作品，只要能溝通就足以為讀者帶來樂趣。久而久之，創作者也認為只要讀者有興趣，就沒有問題。

　　當時網友們在網路上發表想法時，是混用文字與繪圖，同時因為使用漫畫常用的效果線與效果音的理解門檻不高，所以認為由文本與繪圖合而為一的漫畫書，遠比僅由文本構成的書籍還要「容易閱讀」。

　　說得好似我們在會寫文章之前一定會先學習繪圖一樣，事實上，很多人常誤會漫畫的創作比文字創作還簡單，但若進一步理解漫畫的話，就會知道這是多大的誤解。

　　以漫畫作為溝通與娛樂的網友們逐漸熟悉這些漫畫內容，二〇〇〇年代的孩童、青少年就與雜誌附錄的漫畫，或是漫畫專門雜誌一同成長，各種漫畫類型，諸如少年、少女、羅曼史、動作、校園、

科幻、奇幻、刺激、搞笑逐漸成形，透過這些類型的漫畫，人們逐漸能夠在網路上與陌生人交流，漫畫所具有的親和力，讓看著漫畫雜誌長大的世代，能夠在網路帶來巨變的時代將漫畫這種形式保存下來，這也是因為轉換所需要的人力與時間比其他形式的產業（如影劇等）少，反而成為大眾文化的一實驗空間，就這樣，漫畫開始一點一滴地逐步轉往網路漫畫。

為什麼可以免費連載？

在漫畫於網路萌芽階段難以找到專門的網路漫畫家，因為漫畫家們主要還是活躍於漫畫出版的領域，而由業餘、一般人所組成的 YouTube，則是發展出收費系統與商業模式，與專家、藝人進入市場的模式相似，不過一開始新媒介的力量薄弱，存在感也較低，網路仍是業餘人士的遊樂場，網路漫畫也是同一處境，專業漫畫家則是不太在乎陌生的新媒介空間，依然活躍於熟悉的報紙、漫畫雜誌、單行本刊物市場，同樣的，初期條漫作家也幾乎沒有活躍於出版漫畫的市場，草創期的條漫作家，幾乎都是對漫畫相當熟悉的業餘者，他們將漫畫上傳至網路，獲得極高人氣。

換個角度想，專業漫畫家沒有理由將漫畫上傳到非連載（無稿費）的網路世界，而業餘漫畫家活躍的網路世界，不是為了獲得金錢，而是其他的報酬，也就是即時的回應。讀者在網路上閱讀自己的創作、自己的故事，留下熱烈的留言，這一份「認同」，比任何報酬還要有價值。

二〇〇〇年開始，網路漫畫一度開始嘗試收費，以目前已經停止營運的「N4」最具代表性，服務初期免費的漫畫，在讀者愈來愈多的情況下，變更為付費閱讀，然而轉換成收費制後不久該網站就消失。在網路上有太多免費漫畫可閱讀的情況下，對於單一作品必須支付費用的讀者抗拒聲浪相當強大，當時對於著作權概念也相對薄弱，再加上支付方式過於複雜，就算真的想要支付費用，因還沒有網路銀行，必須千里迢迢去銀行繳費，渴望看作品到能夠排除上述困難去完成付款的人極其有限。還有另一個原因，那就是轉換成收費後，連載中的作品又無法準時更新，於是導致讀者流失。期間歷經多方嘗試後，直到二〇一二年，Daum「漫畫世界」將已完結的作品試著改為付費為止，網路漫畫始終只能做到免費連載。

網路漫畫通常在個人網站與部落格連載，爾後幾位較有知名度的漫畫家作品集結成冊出版後開始獲得矚目，也漸漸有許多網路刊物發行，但由於線上付費系統依然未成熟，所以相關服務總是很快告終。同時漫畫雜誌出版社也跟隨市場腳步，開設網站連載漫畫，但實體販售的漫畫雜誌所收錄的漫畫，不可能在線上免費提供閱覽，所以線上閱讀雜誌的系統似乎也不可行。

接下來「NAVER」與「Daum」等入口網站嘗試提供漫畫刊載服務，正形開啟了現今常見的以入口網站為平台的連載形式，入口網站「Daum」將新聞領域變更為Media Daum之際，也開始連載隨筆類型的網路漫畫，或時事漫畫，差不多在同一時期，「雅虎韓國」與「paran」也開始利用網路漫畫將使用者導入自家的入口網站平台，不過韓國網路漫畫產業獨占優勢的平台是NAVER WEBTOON（Daum網路漫畫與NAVER WEBTOON分別於二〇一六年與二〇一七年自所

屬母公司入口網站獨立，目前獨立經營中），而NAVER屬於後起之秀，二〇〇六年之後，Daum率先改組將原先以時事或日常散文為題的漫畫變更為以故事為中心。而NAVER則是在二〇〇八年開始有如今日我們所看到的系統，正式揭開以入口網站為中心的條漫時代。

事實上，Daum將新聞與漫畫服務擺放在同一位置，具有幾種意義：過往透過個人網頁提供的免費漫畫就此走向大眾化，但一路以來也看到不少收費型的網路雜誌與出版社漫畫服務歷經失敗，加上Daum等大型入口網站可從廣告獲得收益，所以藉由免費提供漫畫連載，可以吸引網友使用該入口網站；而後起之秀的NAVER也跟著採用相同策略，於是，在入口網站連載漫畫既穩定又能免費閱覽。

所以第一代的條漫作家收入較今日作家的稿費低，這是因為入口網站將其與新聞視為同等重要的內容，不過漫畫人氣愈來愈高漲，類別也愈分愈細，作品品質提升，人們逐漸意識到漫畫與新聞分屬不同內容，稿費於是隨之提高，但在NAVER WEBTOON、Daum連載的漫畫，在連載期間依然可以免費閱讀。

在雅虎韓國與paran漸漸消失，該入口網站服務結束的同時，原先在這兩個網站連載的漫畫就移轉到其他平台重新連載。其中最具代表性的就是《與神同行─神的審判》作者周浩旻的《無限動力》。二〇〇八年起在雅虎連載的《無限動力》，隨著雅虎韓國終止服務，二〇一二年九月開始在NAVER WEBTOON連載；李末年的《李末年系列》則是輪流在雅虎與NAVER WEBTOON連載，雅虎韓國終止服務後，也改為僅於NAVER WEBTOON連載。

傳統漫畫與條漫該如何區分？

催生漫畫與條漫的媒介環境不同，早期在網路連載而具有人氣的條漫作家，並不是活躍於出版漫畫市場的職人漫畫家，崛起的方式完全不同。然而對於「傳統漫畫與條漫不同嗎？」的提問，卻也不能草率地說「對，不同」，畢竟其內容屬性相同，傳統漫畫與條漫的文字與繪圖目的，以及敘事要素的表現手法相同，只是閱讀媒介、格式與表現手法略微不同而已，但若僅以屬性相同這一點，就將兩者一概而論，又會察覺其差異。

簡單說，人類的思考方式與生活方式會隨著時代更迭而有所變異，但「人類」的基本屬性不會改變，也就是差異一定會有，但DNA相同，所以無法斷言傳統漫畫和條漫截然不同。當我們將漫畫稱為「網路漫畫」或「條漫」時，不會有人說是錯的，人人都同意網路漫畫是由於社會與文化、媒介模式不同而有形式上的變化，而其根基是相同的。

所以在思考傳統漫畫與條漫是否不同時，應該這樣回答：

傳統漫畫與條漫的生成媒介環境不同，所以在作業方式與流通方式、閱讀媒介有所差異，但兩者的文字與繪圖，以及其他要素的運用上，其屬性並無二致。

TIP 改編成其他形式的條漫

　　漫畫可以由漫畫家獨自完成內容，不像電影、電視劇、遊戲的製作需要許多人力，也不需要龐大的製作費用，所以相較其他大眾娛樂內容來說，更可反映漫畫家本人的想法。漫畫常是其他大眾文化內容的「試驗品」，製作費用相對低廉，一旦獲得大眾喜愛，就有機會改編成電視劇、電影、遊戲等等。

　　條漫界也常見同一模式，最具代表的漫畫家就是姜草（강풀），姜草的漫畫作品多數都製作成電影，諸如《純情漫畫》、《26年》、《我愛你》等長篇作品，為原本以日常隨筆與搞笑為主的漫畫市場帶來新穎的衝擊。其條漫作品改編電影的過程相當順利，雖然電影的人氣始終不如漫畫原作，卻使人意識到漫畫改編成其他內容的可行性。

　　近來，知名漫畫家在正式連載前，也就是在企畫階段，就會談定改編電影的合約，如此看來，深受大眾愛戴的條漫作品依然具有極高影響力，改編成其他大眾文化內容的趨勢依舊。

原創漫畫與二次創作的漫畫

　　《與神同行—神的審判》、《神探佛斯特》、《青苔》、《未生》等皆為條漫原創作品，後來才改編成電影與電視劇。時至今日，漫畫改編為電影、電視劇、音樂劇等案例已不再少見，以條漫為基礎的影像製作相當活躍。

　　我們將原著改編作品稱為「二次創作」，小說改編為電影、漫畫的情況亦同。目前為止，條漫常是二次創作的原作，然而近來愈來愈多條漫是二次創作，最具代表的就數《金祕書為何那樣》。同名人氣小説改編為條漫，又改編為電視劇，從網路小説到漫畫、電視劇，《金祕書為何那樣》的成功，讓人們開始將網路小説改編為條漫的作品，通稱為「圖像小説」。

　　圖像小説是指已經有故事（網路小説）後，只需再進行繪圖（網路漫畫），就算是成品了嗎？這時所需的再創作過程又是從何開始呢？改編漫畫原著的電影或電視劇時，必須考慮影劇的敘事語言，以及各種媒介的走向與目的進行潤飾改編。圖像小説製作時也與前述情況並無不同，不是單純將文字改為繪圖，而是要考慮適合漫畫的呈現方式，進行新的詮釋，有時故事必須加以潤飾，所以圖像小説的製作企畫過程相當重要，需要細分為作業進度計畫、潤飾、分鏡、作畫（筆觸、色彩、背景等），分別由不同漫畫家負責。我們必須理解原著漫畫與二次創作的漫畫，因其目的不同，所以應考慮的條件也就不同。

改編為戲劇、電影、遊戲的條漫

　　條漫陸續電視劇化、電影化、遊戲化的企畫屬於今日常態，往後可能會更加活躍。最初是為提高附加價值才有了改編製作的構思。漫畫製作階段並不需要事先考慮太多改編的事，只要讓漫畫作品有其價值、獲得認可，就有機會，其他加工的過程就是其他專家的工作。

周浩旻：《與神同行─神的審判》→ 改編為電影《與神同行》

　　條漫《與神同行─神的審判》是由〈陰曹地府篇〉、〈陽間篇〉、〈神話篇〉三個系列組成的作品，連載時就已經話題連連，自然會有電影合約上門，漫畫粉絲基於各個人物角色的風格進行選角猜測，一度引起極大風潮。但電影刪除陰曹地府篇核心人物「陳季函」，曾引發不少議論。然而，上映後的電影評論提及，地獄使者江林這一號人物使觀眾不因少了陳季函這一角色而感到空虛，做了大幅更動的電影依舊能獲得大成功。

李鍾範：《神探佛斯特》→ 改編為電視劇《神探佛斯特》

　　《神探佛斯特》是由OCN電視台製作的電視劇，原作改編為影像時，不見得要完全依循原著內容，由於OCN是路線鮮明的類型劇頻道，所以《神探佛斯特》的企畫定調為專業犯罪心理搜查類戲劇，僅遵循原作的人物角色、架構、題材，但其內容與主

題則會加以潤飾，有趣的是原著作者李鍾範在創作這部條漫作品時，「宋善」這一角色正是以演員李允智為範例，而電視劇剛好就是由李允智擔綱宋善這一角色。

尹胎鎬：《未生》→ 改編為電視劇、電影《未生》

　　　　《青苔》→ 改編為電影《青苔：死亡異域》

　　條漫作品《青苔》改編為電影《青苔：死亡異域》，可說是首部由條漫作品改編為電影的案例，同時也是正式奠定這種商業模式的首例，之後《未生》改編為電視劇也順利獲得極高人氣。特別的是《青苔》在漫畫連載時是採用回憶的方式呈現，但在電影則改採依時間順序的敘事，康佑碩導演提及，考量適於電影這種形式的敘事方法，才會修改原作故事的起點。

2
條漫作家與條漫讀者的誕生

以個人網頁起家的條漫作家

最初在網路連載漫畫的漫畫家，多數都不是專業而是業餘漫畫家，從事網路漫畫的原因，部分是希望故事被關注、享受在留言板與讀者互動的樂趣，多數都是想說自己的故事、想獲得網友的青睞，當人氣愈來愈高、愈來愈有名氣，就能出版單行本或是製作角色週邊。

最具代表性的有《雪貓》的權潤珠與《海膽君馬布》的鄭哲延，他們的漫畫都是以漫畫家本人為主角，多數都是採用僅僅一至十個分格的短篇，於漫畫家的個人網頁登場，讀者想要看漫畫時，就必須進入漫畫家個人的網頁。

所以一開始網路上發表或閱讀漫畫只是關注平凡的「我」，多為個人故事，集中在登場人物身處的環境引發讀者共鳴，而非注重敘事可能性，或為讀者創造「替代性滿足」。《雪貓》、《海膽君馬布》就是以個人敘事散文為風格繪成漫畫，分類為「隨筆漫畫」，後擴充為介紹平凡個人日常的「隨筆漫畫」，蔚為主流。

姜草也在二〇〇二年建立個人網站與讀者交流，連載描繪滑稽日

常故事的《日常茶飯》，自此「漫畫世界」這一平台的漫畫家，就開始陸續以《日常茶飯》為本，透過介紹日常生活的方式，創作能帶來歡笑的作品。不過姜草開始略感負擔，因為光以自己的日常為題材已然不足，但又不願意停止連載，所以不停挖掘身旁有趣的題材，好不容易才畫完連載。

後來，他沒有繼續畫以日常生活為題材的搞笑漫畫，反而是緊抓住這一次機會，決意創作一直以來想嘗試的作品，而該作品就是《純情漫畫》。這部作品一反過往搞笑路線，傳遞日常生活中常見的人心起伏與青澀的情感，從結果看來，這一部作品為網路漫畫注入長篇連載的契機。

第一代條漫作家的誕生

若說《日常茶飯》是提升姜草大眾知名度的作品，《純情漫畫》就是推動韓國網路漫畫格式與敘事方式的里程碑作品。藉此部作品，他為現今熟知的條漫奠定了「直立滾動」的主流模式，直立滾動與漫畫書不同，在網路閱讀的環境下，採由上而下的閱讀方式，這在現今看來理所當然的方式，在當時卻必須先打破固有觀念，是一項劃時代的嘗試。

姜草走過醉心於故事的學生時期，進入大學後開始因某項需求開始動手畫圖。現今校園常見的留言版隨處可見的大字報，在姜草念大學的一九九〇年代中葉，基本上都是文字，所以他想若將大字報改成漫畫，應該會有更多人好好閱覽上頭的資訊，所以帶著想讓更多人

「閱讀」的目的，將大字報改為漫畫格式。但因沒有學過漫畫，也無法建立一個「漫畫就是這樣」的基準，改為漫畫只是單純想讓更多人知道大字報的訊息。

姜草將大字報改為漫畫時，毋須受限出版漫畫的規則，諸如「格子」、「格子間距」（漫畫的格子與格子之間空白部分）、對話框、頁面配置（紙本書頁面），集中在方便閱讀這一點，他在個人網站所刊載的漫畫也以同一方式製作，直立長條格式且不受限於格子的敘事手法就此誕生。姜草的漫畫格式被評價為最適於網路閱讀長篇漫畫的方式，也是影響往後條漫格式的指標。

其他條漫作家也多為業餘漫畫家，多數沒有在出版漫畫界連載的經驗，不過網路這一空間，對於許多想成為漫畫家的人來說，是一個透過持之以恆的練習、在網路秀出自己的漫畫作品，以期獲得連載機會的好地方。若說初期網路漫畫是活用個人網站以自己經歷的事件畫的日常隨筆，後來的條漫作家則是透過各種線上平台，開始連載長篇漫畫。

部分在體育報連載漫畫的漫畫家，在該報開啟線上服務之際，自然就成為專屬的條漫作家，以《高斯電子公司》的郭百洙（곽백수）與《諜報之星》的局鐘祿（국중록）（繪圖）、李尚信（이상신）（編劇）為代表。偶爾在出版漫畫，或線上留言板連載、曝光自己作品的漫畫家，在入口網站開設線上漫畫服務時，也隨之加入條漫作家的行列。條漫作家透過多元途徑產生，代表新的媒介、連載點愈來愈多，也證明了漫畫家愈來愈多。

非活躍於出版漫畫的業餘漫畫家在網路這一環境下自由交流、成長、活躍，相較於傳統漫畫家，更重視與讀者溝通交流，在「互動」

可以看出傳統紙本漫畫的分鏡（左），
與條漫（右）分鏡的差異。

比「畫得好」還重要的網路世界，站穩網路空間代表內容的地位，深深影響往後的條漫的敘事方式。

從出版轉戰網路的條漫作家

　　活躍於紙本出版的傳統漫畫家中，原先在體育報進行漫畫連載的漫畫家，因為報紙開啟線上服務而成為條漫作家；雜誌連載漫畫家也因為新的網路連載點而陸續移居，代表漫畫家有《丹麥》楊英順與《未生》尹胎鎬，他們就是一九九〇年代活躍於出版漫畫，二〇〇〇年之後，也順利轉戰網路的漫畫家。而兩位漫畫家在連載媒介移往網路時遇到的最大困難，其實就是連載格式。

　　直立滾動式的條漫格式，只要讀者將螢幕往下拉就可繼續閱讀作品，但若想要再次閱讀已經讀過的範圍時，就必須回頭往上滾動螢幕，因為螢幕滑動較為快速，較難順利找到想要的那一格，與紙本漫畫可以同時來回看兩頁的情況完全不同。直立格子在螢幕上一次頂多只能看到一格半，不往下拉的話，就無法看到下一格；相較之下，漫畫書每翻開一頁，就能一眼看到多格內容，但在翻開下一頁之前，難以得知後續內容。

　　條漫是以直立滾動的「格子」為單位，而漫畫書則是以「頁數」為單位，也就是走入網路漫畫世界後，單位愈來愈小，頻率愈來愈短。即使漫畫家熟練於出版漫畫的格式，但若無法適應條漫的特性，就無法給予讀者趣味與感動，一九九〇年代在出版漫畫獲得認可、擁有高人氣的楊英順、尹胎鎬等漫畫家，為了熟悉條漫特定的語彙，就

有重新學習網路漫畫的必要。

　　尹胎鎬為了熟悉條漫的格式，向已經移居條漫創作的漫畫家請教諮詢，並研究他們的作品，最後鑽研屬於自己的方式，他也考慮在網上連載結束後，出版為紙書，於是在創作條漫時，分鏡會先以漫畫書的形式構圖，再編輯為直立滾動的方式，如此完成的漫畫，就算發行為紙本也不會覺得衝突太大。一般而言，習慣縱向條漫的創作者，要改為紙本頁面形式的漫畫書，會比相反的情況困難很多，事實上，只熟悉條漫的作家，在作業上難以適應可以同時橫看與直看的漫畫書出版形式，不過同時熟悉傳統漫畫架構與條漫架構，同時找出專屬於自己模式的尹胎鎬漫畫家，就能熟練地依據不同媒介做調整。

　　從出版漫畫轉戰條漫的漫畫家，在故事層面上有深厚的實力，因為他們走過出版漫畫的磨練，所以能以一路以來累積多采多姿的故事功力為基礎，創作條漫，讓條漫作品的世界更形豐盛，這可說是從出版漫畫轉戰條漫的漫畫家的獨屬魅力。

漫畫家的種類

　　第一代條漫作家中，有一種類型是喜歡流連於幽默留言板、沉迷於其中的漫畫家，《李末年系列》的作者李末年與《熱情男》的鬼鬼（귀귀）就屬於這一類型。李末年在大學時期會在網路上畫精采的漫畫，喜歡與讀者進行留言互動，所以在入口網站「dcinside」的「網路漫畫連載走廊」開始上傳漫畫，正式以漫畫家的身分登場。鬼鬼則是活躍於「搞笑大學」的網站，兩人都是從雅虎韓國受人注意而正式

開始在網路連載漫畫。

當時許多網友會根據自己的喜好，上不同的網站留言版，並在線上與其他使用者分享。通常用戶不斷地留言只有一個目的，或者該說期待，就是獲得名氣，讓大家熟知自己的網路暱稱，所以最快的方式就是搞笑，在留言板出現的搞笑發言，很容易成為所有用戶共同的語言。

李末年與鬼鬼的搞笑，為韓國網路漫畫開創一個前所未有的格式，原本韓國漫畫界將提供歡笑的種類稱為「開朗漫畫」，多為小朋友闖禍事件，最後會發展為有教訓意味的情節走向。然而進入一九九〇年代後，因為社會快速發展，加上日本搞笑漫畫輸入的刺激，開朗漫畫的命脈就此消失。

若硬要區分二〇〇〇年代中葉之後，由李末年與鬼鬼所帶起的搞笑網路漫畫，其實並不屬於韓國開朗漫畫的格式，而是日本搞笑漫畫的刺激之下所誕生的格式，與網路特有的即時、去脈絡的特性結合，故事的最終通常以無法收拾的情境收尾。網友將這些出乎讀者預料的反轉、荒謬轉折，整理成「起承轉變」，以取代傳統的「起承轉合」敘事方式。將使用這一種搞笑手法的網路漫畫，稱為「無厘頭漫畫」，所謂無厘頭漫畫，是讀者直接命名，可說是當代網路文化的代表現象之一。

因此，第一代條漫是以搞笑與日常網路漫畫為多數。雖然這兩大種類相當多，但因為讀者尚未熟稔用螢幕看作品，所以不像紙本漫畫一樣，會發展成數十回的長篇。不過在漫畫家的多方嘗試之下，讀者也逐漸熟悉新的形式，等有一天長篇類型終於誕生，也不會覺得陌生。

帶來娛樂的網路漫畫

一九九〇年代後期，大部分家庭都有電腦，網路也逐漸普及，當時用電話撥接上網是以時間計費，不過繳付一定網路費用即可無限使用網路，所以青少年將網路視為新的娛樂場所，也是必然的結果。他們在匿名的環境下，在留言板自由分享意見。最初留言板多聚集愛好漫畫的讀者，然而創作者、製作公司還無法適應新的環境，所以在有需求、但無供給的局面之下，漫畫內容的空缺就由使用者填補。

網路漫畫是深受網路媒介影響的內容，雖是利用漫畫的屬性，但因媒介環境不同，所以與紙本印刷漫畫相較之下，就連與讀者見面的方式也不同。其中最重要的樂趣，就是透過即時的互動，享受網路獨有的交流過程，也是深深影響第一代條漫作家創作的動機。

新聞工作者威廉·斯蒂芬森（William Stephenson）主張大眾接觸大眾藝術時，會有源源不斷的心得、透過彼此交流，享受其樂趣，這一情況在網路媒介會更顯強烈。網路漫畫起始於漫畫家將作品上傳，讀者於閱讀後積極提出各種不同意見，一部作品才算完成，事實上有留言欄位的網路漫畫，都會有讀者留下心得，或是解析作品的文字，有時是預測作品走向，有時是詢問一些連作者都忘記的細節，還有關於作品的提問與回應，甚至會出現爭論。這些留言不單純只是心得感想，也是網路漫畫的重要一環，閱讀這些留言本身就是一種樂趣。

網路漫畫有魅力的原因就在於作品所附帶的這些留言，讀者透過留言獲得參與作品的感覺，理所當然會累積深厚的感情；而這些即時的回饋留言，也深深影響著漫畫家，以及作品的呈現。

但也是有缺點，由於留言採行匿名制，有些心得感想會出現人身

攻擊，或是負面的用語，可能讓漫畫家覺得受傷。初期的留言為網路漫畫帶來許多樂趣，然而這僅止於作者能夠享受其中，並且接納該留言，方有用處。若留言無法避免紛爭，不附帶留言板的網路漫畫就可能逐漸增加。

享受交流的主動型讀者誕生

金陽洙（김양수）以周遭發生的日常事件為題材，創作《生活的干預》，然而漫畫家周遭的故事畢竟有限，所以有時會為了獲得更多題材開啟個人部落格的留言功能，接收讀者提供的個人故事，而將這些個人故事轉換成漫畫後，更能引領讀者積極參與，有點類似提供個人故事給廣播節目的聽眾，若說這之間有差異，應該就是被廣播節目選中的個人故事，會有獎品回饋，但被《生活的干預》選中成為內容，只會獲得來自其他讀者回饋的留言與感想。

類似的情況還有團地（단지）的《團地》，他以家人帶來的傷害為題材，創作私密成長故事的漫畫作品，獲得許多共鳴，不時會有讀者在漫畫家的社群留言告知自己從這部作品獲得安慰，並提供自己個人故事與支持漫畫家的文字。《團地》完結篇之後，漫畫家以讀者提供的個人故事又創作了《團地》系列二，這是因為作者的真誠，讓讀者代入自身的情緒，所以願意提供自己的故事。

讀者可能透過留言及其他方式展現自己，或是直接參與創作，深知讀者需求的漫畫家，為了讓自己的作品更吸引讀者，還會舉辦各種活動。在嘎噢噢（갸오오）的《嘎噢噢求愛大聯盟》中，就透過漫畫

家的部落格，舉辦一個邀請讀者找尋漫畫家本人的活動，活動方式是告知一特定時間與場所後，請讀者現場找出漫畫家，透過這一部作品與漫畫家產生親密感的讀者，就會積極參與活動，未來也更支持這部作品。

　　對條漫作家來說，也有許多啟發作用，讀者期待透過作品知道多一點漫畫家的事並參與其中，而條漫作家創作與自己生活相關的內容，或是透過社群與讀者互動，也是很自然而然的行為（但並不代表所有漫畫家都必須這樣做）。在傳統紙本漫畫時代，漫畫家與讀者本就有接觸機會，但多為讀者造訪漫畫家的工作室，或是寄信。線上互動的環境之下，讓讀者的反應更即時、更多元。

TIP 條漫只是點心文化？

條漫內容輕鬆，被視為如同在閒暇時間吃點心般，而有「點心文化」之稱，一方面顯示條漫形象親切，但另一方面這一用語稍具負面意涵，因為這可能代表條漫的價值不被認可。

因並非由職業漫畫家與漫畫出版社所創作，是以娛樂與互動為主要目的，與「畫得好」的傳統漫畫家目標走出不同路線，更因為免費閱讀這一點，這一路線更形堅固。但用「點心文化」這一詞來形容，終究仍是偏見。

另一方面，必須承認在網路上消費的文化，確實具有點心文化的特性，網友希望獲得立即的滿足，而非在網路的龐大訊息當中，深刻掌握其意義與獲得領悟，所以漫畫內容相當多，讀者卻並不會全部記得。只要在閱讀作品的當下能感受到滿足、樂趣、正能量，同時獲得感動，更勝於知識吸收和大道理。

其實這一提問並沒有正確答案，不過是經過思考後得出的自己的想法、意見與立場而已。想想看自己的立場是什麼吧？條漫是點心文化？還是你並不認同？或者是，還有其他完全不同的想法嗎？

有互動特質的條漫

　　條漫之所以能被認可為大眾文化重要內容，主因是漫畫家與讀者之間密切的溝通交流，對漫畫家來說，留言是確認自己的作品受到矚目的工具，也強化漫畫創作和閱讀的樂趣，因而讀者才會積極地從主觀的心得感想進一步擴及到意見的給予。

　　然而這一狀況若失衡，就可能逾越漫畫家與讀者之間的分際，出現惡評與攻擊，線上看漫畫的樂趣之一就是看留言，但因為留言而受傷的人愈來愈多，如今已然不是單純的有趣，有時甚至可見到應該廢除留言視窗的意見，而漫畫家也開始告訴自己盡量不要太在乎留言。原本留言是促進條漫穩定發展的重要角色，但若期望今後留言繼續扮演正面角色，應該要多方討論該如何做才對。

重要
名詞

平台

　　供給者與需求者等各為主體，彼此交換想要的價值的環境，平台的參與者透過「平台」這一網路環境互動。例如漫畫的平台，創作者、流通者、讀者各自針對漫畫這一內容交換各自的價值的環境。

《小恐龍多利》

　　一九八三年至一九九三年間在兒童漫畫雜誌《寶物島》連載的漫畫，恐龍多利被太陽星系外的行星綁架而獲得超能力，在一九八三年來到雙門洞、古吉洞的家生活，與多奇、到無那、西洞等朋友相遇後發生的許多故事。《小恐龍多利》以冒險與脫離一般情節的故事，深獲讀者的愛戴，所以一九八七年KBS電視台製作了共十三集的電視動畫、一九九六年電影版《小恐龍多利—冰凍星球大冒險》上映，寫下一九九六年韓國電影觀眾人數第四名的紀錄，顯見其人氣之高。二〇〇八年SBS電視台也製播了五十集的電視動畫。

校園文藝

　　通常描繪發生在校園的大小事件，最具代表性的校園文藝條漫作品就是田善旭的《青春白卷》與232的《戀愛革命》，若描繪的是校園內的愛情故事，就稱為「校園羅曼史」，若是校園內的打架爭鬥，

就稱為「校園動作」。

隨筆漫畫

在個人網站或留言板，以漫畫方式表現創作者經驗或情感的作品，有多種名稱，諸如日記漫畫、共鳴漫畫、日常漫畫、生活漫畫等。

日常漫畫

又被稱為隨筆漫畫、日記漫畫、共鳴漫畫等。將創作者在日常生活所發生的事情，用漫畫表現，所以與隨筆漫畫相近。

N4

二〇〇四年創建，提供許多不同型態漫畫的服務型網站，《賤兔森林》是N4的人氣作品之一「賤兔」是這部Flash漫畫的角色。N4主要的連載內容混合了動畫與漫畫的格式，並不特別另外分類。《賤兔森林》嘗試將傳統紙本漫畫的過程套用在網路空間，獲得極大的迴響。

《無限動力》

這部漫畫是周浩旻在雅虎韓國連載的作品，描繪一位青年，在夢想著發明無限動力機器的韓元植家中同住，到出社會為止的過程，這一位在現實中打滾碰撞的青年，與懷抱著實現可能性極低夢想的韓元植兩人成為巨大對比。一個是追尋著無法實現的夢想，另一個是無法成就夢想而瀕臨放棄邊緣的青年，不論夢想是否遠大，都難以成真。

簡潔的畫風反映當代青年的人生，《無限動力》讓讀者充滿共鳴，後續也陸續改編為歌舞劇與網路戲劇。

縱向滾動

這是韓國條漫最常見的格式，同時也是最適於網路閱讀漫畫的形式，條漫需要以滑鼠上下縱向移動方可閱讀，所以這一格式才逐漸站穩腳步，稱為「縱向滾動」。

《諜報之星》

這是從體育日報《體育今日》出道的局鐘祿（繪圖）、李尚信（編劇），在NAVER WEBTOON連載的諜報搞笑漫畫。作品充滿超乎常理的台詞，肆無忌憚的《諜報之星》是兩位漫畫家合作的無厘頭搞笑漫畫，這一類作品最大特徵就是愈想追究邏輯和合理性，就愈難樂在其中，不論是登場人物的行為，或是台詞，都沒有太大意義，放空才能感受到其中樂趣。

《團地》

在Lezhin Comics連載，二〇一七年獲選為今日韓國漫畫獎，作者將自身的故事放入作品中，有種向讀者傾訴祕密的感覺，獲得極高的評價。必須憶起不想回想的過去，以便完成這部作品的過程，對作者本人而言雖然痛苦，卻也是回溯過往人生的契機，找到治癒傷痛的機會。

第二部

認識故事

　　夢想成為條漫作家，卻對「故事」心懷恐懼的人實在不少，不時會有人因為對於故事的恐懼而放棄漫畫創作。故事創作有困難，意味著需要更進一步思考何謂故事？以及為何要創作故事？沒有徹底理解什麼是故事，才會心生恐懼。所以在學習故事創作技巧之前，一定要先理解故事的本質，如此一來才能應用在創作中。本章要討論的是「為什麼我想創作故事？」，以及所謂「故事」是什麼？探討精采的故事應從哪些角度切入？以及認識引領故事的情節、事件、主題、人物角色等主要要素。在這一過程中，必須不斷問自己下列問題：「我為什麼要寫故事？」「我為什麼想成為漫畫家？」「我想傳達的主題是什麼？」這些都是創作的開始。

本章內容

1
認識故事

為什麼要認識故事？

漫畫創作首先會遇上的困難，就是故事。當想不到點子，不知道該寫什麼樣的故事時，或是有了點子卻不知道如何展開時，可能會輕易地認為「我大概沒有做條漫作家的本事」，或是根本想不出怎麼繼續。萬一一起準備漫畫創作的同儕輕易地完成故事創作的話，挫折感就會更加深厚。

之所以會有這樣的念頭，應該是認為所謂故事創作只能依賴靈感或是才能，當然這世界一定會有卓越的故事高手，但並非只有卓越的故事高手才能成為漫畫家，大多數漫畫家其實都不具備天才，因此，為了懷抱相同苦惱的人而催生的本書，才有存在的意義，所以，不需要太擔心。

創作故事的過程因人而異，沒有既定的創作順序，就算所有的漫畫家都使用相同的創作方法，也不會因此而成為規則，因為這是創作領域，所以有高度的自由和彈性。因為目前已經有許多創作技法、故事寫作的書籍，甚至於有代為寫作的程式，所以可以將有關故事的事

實整理成下列文句：

> 故事可以架構化，而程式編碼在一定情況下，能夠讓所有故事適用共同架構。

不需要依靠天賦，也能夠學習故事寫作方法，換句話說，即使每一位漫畫家的創作方式都不同，但故事寫作的過程絕對可以理論化、可以學習。

現在我們就透過故事的基礎概念，一一檢視故事創作所需要的條件，相信經過這一過程，對於故事的恐懼就能從此消失。

我為什麼要寫故事？

在理解故事之前，應當先認真思考自己「為什麼想創作故事」以及「為什麼想成為條漫作家」。多數漫畫家與漫畫家都是被好看的畫吸引而進入漫畫世界，如同武林高手一樣，漫畫世界也有許多厲害的漫畫高手，特別是繪圖高手。最初是因為喜歡漫畫而看漫畫，然後跟著購買相關週邊產品，夢想著有一天自己也能成為理想中的漫畫家。也可能長期喜愛漫畫、喜歡繪圖，進而周遭朋友都給予正面評價說自己畫畫畫得很好。

相反的，故事能力不易外顯，不如繪畫有明顯魅力，因此單純喜歡繪畫而成為漫畫家，或是夢想當漫畫家的人往往投入許多時間在繪畫，卻毫無故事經驗，才會理所當然地對故事創作充滿恐懼。

他們嘗試各種方法克服對故事的恐懼，毫無計畫地投入寫作，以及為了獲得專家協助而閱讀寫作書籍，雖然多數都是電影劇本寫作法，但不論是小說，條漫，或是漫畫的寫作法，都有高度關聯。只是選擇寫作書相當困難，畢竟目的原是為了消除恐懼，若因為說明原理的書籍過於艱澀，反而會加深恐懼，出現反效果。

難道，真的沒有降低恐懼故事創作的好方法嗎？不論對於創作是感到恐懼還是負擔，若想順利地寫出故事，就不應參考困難的寫作書籍，而是應參考以實際經驗出發，簡單說明的書，逐步開始學習創作，並專注於消除故事創作帶來的心理負擔。而這就是本書的最終目標。

我們總是習慣思考「what」，也就是永遠想著「什麼」度日。例如今天晚餐吃什麼、週末要玩什麼、以後要做什麼工作、我為什麼能活下去……許許多多不同的「什麼」。思考完「什麼」之後，就是思考「how」，「如何」去獲得心心念念的「什麼」，不過最重要的，也就是一開始提出卻總是被忽略的問題是「why」，也就是為什麼。不知道在下定決心要成為條漫作家時，有沒有想過「我為什麼想成為條漫作家？」這一問題，或許可能完全沒有煩惱過這件事，只專注於如何成為條漫作家，卻不知道為何要這樣做，就只是依循前例。就好比我們不知道為什麼要花十二年的時間，從國小念到高中，但依然會乖乖去學校念書一樣。

以讀書為例，任一本指導我們學習方法的書籍都會有一共同詞彙，那就是「自我主導學習」、「賦予動機」，也就是因為自己想念而自動去念就會有好成績的一種理論。「自我主導學習」比被「賦予動機」的學生更能獲得最佳效果，「賦予動機」則僅對於思考過我為

什麼要念書的學生有效，從「我為什麼念書？」「我為什麼可以得到好成績？」「我為什麼想念那間大學？」「我為什麼想選那個科系？」一類的提問中，親自找出答案的學生，因為賦予自己念書的動機，能夠自我主導學習，故獲得好成績。在成為條漫作家的路上，也適用這一說法。

想成為漫畫家，就要不停思索

「我為什麼要畫漫畫？」，這樣的煩惱，應該是每一位畫漫畫的人都曾經有過，但幾乎沒有人真正明白其重要性，或許對許多人來說，就只是喜歡被稱讚、被認同，而持續畫漫畫。被認同，是一項重要動機，也是能持續畫漫畫的最大原動力，事實上，許多想成為漫畫家的人，都是為了獲得認同而選擇漫畫家這一夢想。

但若不如預期，沒有獲得認同的話呢？讓我們一同來看下面的案例吧！

想成為漫畫家的Ａ，因為喜歡漫畫而與朋友們組成一個社團，開始進行漫畫創作，他們用心創作並上傳作品，好不容易迎來第一個留言，但留言內容卻有點負面，Ａ認為人們不喜歡、不認同自己的作品，所以放棄繼續畫漫畫。

但與Ａ合作的Ｂ、Ｃ、Ｄ不因惡評而放棄，他們深信自己比他人更具有畫漫畫的天分，不過Ｂ偶然遇到一位漫畫家，發現那人畫得比自己好，所以很快喪失畫漫畫的熱誠，因為Ｂ繼續畫下

去的理由只有一個，那就是自己比其他人更好，而這一刻，他得知自己其實並沒有天分，於是放棄了漫畫之路。

C與D想得更深入一點：「我們為什麼要畫漫畫？」兩人也跟A一樣渴望他人的認同、像B一樣認為自己比他人畫得更好，但他們兩個不像A那樣，因為沒獲得認同、也不像B一樣遇到比自己更有天分的人就放棄，他們沒有放棄的理由，是「樂趣」。選擇持續畫漫畫的兩人在不久後找到舞台，有小小的一本印刷刊物，定期產出作品，不過在歷經幾次的截稿後，由於感到疲憊、覺得會短命，再也感受不到樂趣的C也放棄漫畫家的夢想。

D決定繼續，因為持續創作能夠獲得成就感，加上固定與喜愛自己作品的讀者交流溝通，最重要的是畫漫畫能夠維持生計，或許D是將漫畫當成賺錢的工具，才能比A、B、C撐得久，最後正式踏入這一行。

人人都說「相較於為了錢而工作的人，能夠感受工作樂趣的人，比較容易成功」，可是在A、B、C、D四人當中，只有為了賺錢（因為能夠維持生計）而持續創作漫畫的D成功地當上漫畫家。其實這種情況比想像還多，也讓許多人都相當訝異。

那麼我們來見證一下D在五年或十年後的人生，他可能因為能賺錢而持續畫漫畫，也有可能在出道十年後，沒有更進一步的成果、生活也無任何樂趣，而決定放棄不畫。那時的D會再次思考下列問題，持續詢問自己：「我為什麼想放棄畫漫畫？」「為什麼要畫漫畫？」「為什麼認為往後無法繼續畫漫畫？」等各種「為什麼」。

沒有思考過「為什麼」就出道的條漫作家在準備下一部作品時，

也都會面臨思索「為什麼」這一關卡，這是因為從未思考也沒有整理過自己為什麼想成為條漫作家就出道之故。「為什麼要畫漫畫？」這一提問，是所有漫畫家會經歷也必須經歷的煩惱，只是時機不同而已。剛開始會告訴自己「因為我就是喜歡！」但過了一段時間，夢想已經逐步具體化的時候，反而會思索好一段時間才能確認自己是否真正喜歡。

關於「我什麼要畫漫畫」的問題，必須持續下去，因為愈是思考這一提問，就愈清楚自己心中的答案，並隨時記得身為漫畫家必須堅強。持續詢問自己為什麼要畫漫畫，才能讓自己持續創作。當知道自己的漫畫深深影響讀者時，會如何？當自己寫的故事看起來具有價值時，就能獲得畫出來的勇氣與希望。持續思考畫漫畫的理由，累積許多經驗，就能讓漫畫家這一份事業持續下去，期限逐漸拉長。

　　為什麼想成漫畫家？為什麼想創作漫畫？為什麼想寫故事？為什麼想畫畫？

雖然無法馬上給出答覆會很不安，但這些問題無法拖延，丟出提問的那一瞬間，就必然會找到答案。得到答案後，就可以長期從事畫漫畫的工作，找到身為漫畫家的自覺與傻勁。

現役漫畫家說

我「為什麼」要畫漫畫？

● 李鍾範這樣說

主要作品：《神探佛斯特》

就在連載《神探佛斯特》之際，突然冒出「為什麼」的疑問，那一瞬間我正身陷截稿地獄，那時正好《神探佛斯特》的連載內容是一個高中生自殺後，由主角執行心理屍檢，找出自殺理由的內容。該回作品上傳之後，收到幾封信件，內容是讀者真誠具體地說明他的自殺計畫，說會看該篇結尾後，再決定是否要自殺。

一想到我的故事會讓某個人生出想死的念頭，不禁冷汗直流、充滿恐懼，幸好我認真地完成故事，結局也符合原本規畫的故事走向，那位讀者再度來信提及他修正了計畫。收到這封信，令我真正理解：漫畫會影響世上某個人，甚至會讓某個人有了繼續活著的理由。

● 金仁真（김인정）這樣說

主要作品：《再見，媽媽》《沒關係的關係》

大學畢業之後，正式以紙本漫畫出道，單行本的作業方式與網路連載不同，在完成出道作品後，準備創作下一部打算在網路連載的作品時，光找尋連載處就花了三個月左右的時間，雖然三

個月也不是太長，但對當時我來說，那三個月就好像三年，或三十年一樣漫長，為此我內心極度不安，甚至還出現奇怪的想法，每每有同儕開始連載的消息傳來，都會覺得是不是我原本的連載機會被搶了，有種我的位置不見了的感覺，無法客觀地看待這一情況，並安慰自己我的機會只不過是尚未到來。

比起已經明確知道需要三年時間才能從學校畢業，這種等待是每天都不知道明天會如何，一日一日地熬著，因此三個月真的相當辛苦。條漫作家就如同等待選角邀約的演員一樣，需要收到連載平台的邀約才能連載，但又沒有試鏡的機會，若想獲得青睞，其實必須力獲得認可，但最辛苦的是被認證的機會難以掌握。當時我能做的唯一一件事情，就是要先完成原稿。

如今想起當時的心情，依然覺得很無助。在這艱難的環境下，想成為事業穩定的漫畫家的渴望、同為漫畫家的夥伴與讀者的支持，以及想要將自己喜歡的漫畫畫得更好的欲望，都能給我力量。所以，為何持續要待在漫畫這一領域？這個問題一直能刺激我思考答案。

● 山梨（돌배）這樣說

主要作品：《雞龍仙女傳》《分手後一天，奔跑》《舊金山花郎館》

我經常會確認「現在對我而言最棒的事情是什麼」，即使工作都能在預期中完成，也不必然都令人滿意，因此必須持續探索現在自己覺得幸福與精采的事情。

在NAVER WEBTOON開始連載《舊金山花郎館》時，我就

開始計畫十年後可以持續以漫畫家身分生活，因為我認為直到正式成為漫畫家為止，尚需十年的時間努力嘗試，也因為有連載、有即時反應而感到開心，覺得可以持續下去。我自小就畫漫畫，不過當時的漫畫與現在的我所認為的不同，總歸一句話小時候是「以為自己在畫」漫畫，當決心要開啟《舊金山花郎館》連載時，我盡可能地忠實傳達我所體驗過的事情與感受，這是第一次嘗試，而讀者給我的正面評價，給了我極大的力量，是一種受到認同的感受。我不知道這一個畫畫的理由能夠持續多久、會不會有所改變，但我知道現在的我正在從事一個最精采、最能找到認同的工作，所以目前就這麼一直畫下去。

● 畫匠（환쟁이）這樣說

主要作品：《騎士精神》《沒有惡意》

　　我是做什麼都很慢的人，決定夢想是「漫畫家」之際，已經二十七歲了。做了六個月的門生之後，到處找外包漫畫工作、製作教育用動畫，好不容易走入漫畫家階段，創立漫畫社團「B4」並開始學習漫畫，在社團中與同好們互相鼓勵，將作品投稿到出版社，但屢屢遭到拒絕。然後，就在此時，條漫時代登場！從那時候開始將漫畫上傳到部落格，緊接著參加NAVER WEBTOON的公開徵選，但一如預期，沒能獲得連載的機會。

　　就在這一時期，SBA首爾動漫中心透過公開招募舉辦「新人展」，只是這一回，我依舊只有進到決賽，沒有達成最終目標，成功獲得連載機會，但獲得了「與編輯對話」的媒合，也就是單獨與出版社、條漫平台編輯會面的機會。雖然這一媒合有極大意

義，但意義往往大過實際，所以不帶著任何希望的心情去參加，不過打起精神一看發現坐在我旁邊的居然是NAVER WEBTOON的金俊久代表，他說「您的作品隨時可以開始連載！」我真的是眼淚都要流出來了，如果周圍沒有人的話，我真的會大聲痛哭一場。於是《騎士精神》就成了我的初出道作品，那時的我是三十九歲。

　　有過數百、數千次放棄的想法，無數次帶著被出版社拒絕的原稿走出出版社時的我，深陷於公開招募的得獎名單中再度落榜的憂鬱與挫折，「面對這一毫無保障的未來，作品又一直拿不到連載機會的情況下，為什麼我還要繼續畫漫畫？」對此我的答案是「沒有後路，也不想放棄一路以來的堅持，況且現在放棄很丟臉！」毫無希望？生活困窘？又怎樣，只要我願意熬過，絕對是OK的！

● 尹胎鎬這樣說

主要作品：《未生》《青苔》《內部者們》《Origen》

　　為了想成為漫畫家，放棄升大學而進入漫畫補習班，成為許英萬（허영만）、趙韻學（조운학）的門生，用心累積實力，終於於一九九三年有機會以第一回《非常著陸》刊載為出道作品，於《Jump》月刊刊載，一頁頁翻開雜誌上自己作品的那一瞬間，覺得有點臉紅、有點尷尬，因為我領悟到自己還不是一位漫畫家，而是必須要為畫畫而努力這一事實。由於對故事沒信心，所以專心致力於畫畫，就這樣畫著畫著，勉強完成了四個月的連載。

　　當時的我立志當個漫畫家，但卻愈來愈不懂何謂漫畫、漫畫家這一職業是什麼。然而恐懼也就是危機感，只要能做得好就會有自信，但若只能做好一半就會有壓力。最終，我認為漫畫並非只有繪畫的部分，因為想將主力放在漫畫，所以再次回到門生的身分，花了兩年的時間一邊賺生活費、一邊累積實力，接著再次開始連載。

● 李東建這樣說

主要作品：《甜蜜人生》《柔美的細胞小將》

　　我是個能依據情況而調整目標的人，在成為條漫作家之前，我是在販售公仔產品的公司上班，負責設計可愛公仔，公仔愈可愛，銷售量就會隨之增加，但我認為的可愛與消費者認為的可愛卻不太一樣。我不可能稱我不願意花錢買的商品為「可愛」，所以在花錢這件事情上我無法認同，因此為了銷售量認真的研究所謂「可愛」是什麼，以及認真分析為什麼可愛，當我理解這一情況時，逐漸產生自信，也因為有那段日子，所以我才能以可愛的形象創作出讀者喜愛的《甜蜜人生》與《柔美的細胞小將》。

● 徐億秀（억수씨）這樣說

主要作品：《妍玉正在看》《Ho！》《今日的浪漫部》

　　自小我就不太會說話，說話總是跟不上想法，但不論寫文章或是畫畫，都能讓對方輕易理解，所以我選擇「漫畫」一途，有文字、有圖畫的漫畫，能夠準確地傳遞我的想法。《妍玉正在看》這部就是希望人們集中視線到我身上，聽我說我想說的故事

而創作出的作品，經歷六年的連載，我以自己的視線開拓了世界，當打開這雙看世界的眼睛，想說的故事就愈來愈多。

另一方面《今日的浪漫部》就是一部可惜的作品，明明準備了很多、想說的故事也很多，但卻在無法定奪最後要增刪什麼的情況下就開始連載，登場人物都有其故事、他們要說的內容也很明確，身為漫畫家的我，想要傳遞的訊息也很清楚，但就是沒有周全的設計，總之我帶著怎樣都可以的安逸念頭開始連載，但一切卻不如我想像，沒有將故事整理好就開始連載，所以讀者也不清楚這部作品究竟想要傳遞什麼訊息，但若想傳遞的訊息過於強烈，就會有讀者留言過於說教，最終沒有辦法做好完結篇就結束連載。緊接著我陷入苦惱，不過也因此有了思考「我為什麼要畫漫畫？」「我想畫什麼樣的故事？」的機會，所以我決定了我最想做的故事，努力不讓自己過度出現在自己的作品中，同時也理解漫畫家真的是透過作品說話。

畫漫畫的理由是進化

如能反覆思索自己為什麼要成為條漫作家，理由就會愈來愈進化，因為想成為條漫作家，所以一路認真走來，但也常聽聞有人瞬間陷入低潮，低潮類型分兩種：第一種是帶著極高工作欲望的人，身心都陷入疲勞、無力的職業倦怠症，而要戰勝職業倦怠症只有「充電」這一方法，若處於不能馬上休息的情境，就算會有些許煩悶，但最好的答案應該是維持一定生活節奏，好好檢視自己、認識自己，才不會

在一瞬間陷入職業倦怠，而維持一定生活節奏的工作，必然包含休息，許多條漫作家從出道為止，都用盡全力工作，所以容易在踏入第二部作品時，陷入職業倦怠症。

第二種低潮是畫漫畫的「理由」已經不存在，這時是會真的陷入低谷，找不到為什麼要繼續這份工作的動力，如果不積極找尋下一階段新理由的話，就會長久深陷於低迷的情緒。應當像看著地圖般，將這一刻的困頓當成往前走的動力，但以出道為目標的人一旦完成「出道」這個目標，就會失去持續下去的動機，所以這時最需要的是下階段的目標，不論目標是為了賺錢、為了名聲、為了繼續給讀者帶來影響等，只要有動力就能繼續畫漫畫，如此一來，「為何要畫漫畫」，這個思考就會持續不斷地進化。

多數漫畫家想成為條漫作家的理由與自認無法成為條漫作家的原因其實是同一個，那就是「才能」，然而究竟什麼是才能呢？才能包含一個人有卓越的能力與經由訓練而習得的能力，然而我們所稱呼的「才能」多數都指「卓越的能力」，所以一般人容易認為沒有卓越的能力就無法成為藝術家。

同時，「藝術家」一詞也已與生活分離，而藝術家，也就是身為「條漫作家」這一件事情，事實上應該是包含在日常生活當中才對，世界上所有工作都無法遠離社會，換句話說，藝術是一種職業，漫畫當然也是。若想以條漫作家的身分過生活，不僅需要卓越的能力，更需要透過訓練習得這種能力，僅有卓越能力的話，無法因應突發問題，我們必須謹記，將條漫作家視為職業時，必須在卓越能力之上，加上透過訓練累積一定實力。

就在我們反覆自我提問與回應的過程中，走上條漫之路的真正原因逐漸清晰。

TIP **創造屬於我的大陸**

　　我們生活在名為「漫畫」的大陸，在這一巨大的大陸中，我們向前走著、追逐著作為目標的旗幟，每個人都用各自的方式在這個漫畫大陸中過日子。有時也會出現令人懷疑「這漫畫真的是漫畫嗎？」的作品，這些踩在邊界上的作品，究竟是漫畫？是影片？還是遊戲？令人疑惑，有的漫畫家喜歡遊走在類型界限之間，很難給他們一個明確的定義。不過，在漫畫大陸中所有作品，重要的部分都相同，那就是漫畫家的「意圖」，只要漫畫家的目的明確，走出屬於自己的步代，達到自己的目的地，他就是先驅，這也就是藝術，不過相較於計較誰先插旗，更應該先決定自己要達成什麼？如何達成？然後創造出屬於自己的位置。

漫畫家的煩惱

關於「為什麼我……？」的思考

• 為什麼我想成為漫畫家？

　　讓我們思考一下自己想要成為條漫作家的理由，是否曾仔細思考自己有多認識「漫畫家」這一工作？事實上許多漫畫家，對於自己嚮往的職業往往只有表面理解，漫畫家是做什麼事情的人？為何我想成為漫畫家呢？以漫畫家一職維生需要什麼條件？

我認為漫畫家是什麼呢？漫畫家這一份工作究竟哪一點吸引我呢？待終於找到能夠說服自己的答案後，再繼續思考接下來的問題：哪一位漫畫家是我的楷模？如果想成為他人的楷模的話，我該如何做？具體思考並整理出來，在回應多樣提問的過程中，開始描繪出自己理想的事業藍圖，以及整理細部的執行計畫。

● 為什麼我想要創作漫畫？

為什麼在許多內容中會選擇漫畫呢？為什麼在影像內容中，選擇漫畫呢？為什麼想要創作漫畫呢？令我沉迷的漫畫有哪些？哪些作品是我創作的理想範本嗎？我所沉迷的漫畫有什麼共同點？嘗試回答這些提問，仔細又具體地理解自己的作品觀，知道自己所追求的是什麼。當理解自己的作品觀後，就能知道自己的強項與具體執行的方式，這樣的思考過程可說是漫畫家創作作品最強而有力的武器。

2
精采故事的條件

大家都喜歡故事

所有人都在故事中成長，所謂與「故事」內容一同成長的說法，涵蓋甚廣，年幼的孩子從學習說話開始，到會用第三人稱的方式說「小賢彬想要當花」，這樣的一句話也是故事。由於人類與故事一同成長，所以認識「什麼是故事」應是快樂的事，倘若這樣的學習只令人感覺折磨的話，那應該怪罪我們的教科書。

我們一整天都活在數以萬計的故事之中，但多數都會遭人遺忘，德國心理學家赫爾曼・艾賓浩斯（Hermann Ebbinghaus）製作過一張曲線圖，說明人們多久會遺忘自己學習過的內容，稱為「艾賓浩斯遺忘曲線」。根據這一曲線，我們的大腦就算是重要資訊也會逐漸遺忘，不論多麼有趣的學習內容，在學習之後就會開始遺忘，二十分鐘後遺忘四成，一天過後遺忘七成，兩天過後就會遺忘八成。

但也不需要太過在意自己遺忘資訊，因為有趣的是，會有約兩成的資訊能長久留在腦中，那麼那能長久留在腦中的兩成是什麼呢？那就是已內化的資訊以及有感覺、有共鳴的資訊、體驗過的資訊與現在

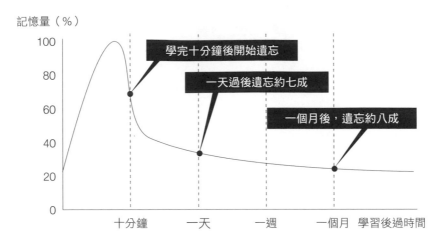

艾賓浩斯遺忘曲線

記憶量（％）

學完十分鐘後開始遺忘

一天過後遺忘約七成

一個月後，遺忘約八成

十分鐘　一天　一週　一個月　學習後過時間

對我而言重要的資訊。寫作法、參考書籍與資料，若是在我有需求的時候有所助益，就會長久留在記憶裡。反之，若一點興趣都沒的故事，或是只為了娛樂而閱讀的內容，幾乎就不會留存在記憶，基於好奇心或是義務所做的寫作學習，雖然有點惋惜，但多數都會遺忘。

所謂「精采」是什麼？

所謂「精采」是什麼呢？凡丟出這一提問，就會引出多元的回應，「引起我興趣的」、「讓我笑的」、「不無聊的」、「不令人厭煩的」、「令人有共鳴的」、「給予刺激的」、「讓人覺得時間一晃而過的」、「使人上癮的」、「不引人反感的」等各式各樣的答案。每個人的取向都不同，認定精采的基準點都不一樣，所以故事會有不同的種

類，像是羅曼史、動作、驚悚、懸疑、科幻等等，這就代表人們有各種喜好。

所謂精采，每個人都會有不同感受，本是一份很主觀的情緒，但這樣一來似乎無法有個客觀的說明，不過儘管如此，大眾認為精采的作品依然具有共同點。人們會在「有明確反應」、「好奇後續發展」、「帶來感動」的狀態下感到精采，這與羅曼史、動作、驚悚等故事類型無關，這一感受是跨越類型的娛樂要素。

如果想知道讀者覺得精采的是什麼，只要先找找自己看了覺得精采的作品即可，漫畫家若找到自己看得很開心的作品，緊接著就能試著尋找「如何」讓作品精采。這時，站在漫畫家立場所丟出的關於精采的問題，就一定包含「怎麼做」，「如何創作精采漫畫」這一提問，是每一位漫畫家每個階段都需要思考煩惱的問題，如何將我喜歡、深受感動的作品，成功引出大眾的興趣，讓讀者持續想知道故事後續並獲得感動。

人們對「我」最感興趣

有一位心理學家將受試者帶往非常嘈雜的夜店，兩位心理學家在舞廳中央，受試者則是散坐在夜店各處，並要求受試者在聽到自己名字時舉手，而受試者多半會本能地在聽到自己名字時舉手，這就是因為受試者認為「好像在講我的事情」或「好像聽到我的名字」。

在音樂聲嘈雜的夜店中，連想跟隔壁的人說話都不容易，但在聽到與自己相關的話時，卻能馬上察覺，這是因為人們基本上都會關注

與自己有關的事情，相反的，也有人認為人們對於他人故事的關心度高過於對自己，但認為他人比自己重要，或是關心「與我完全無關」的他人故事的人比較少，而關心他人故事的人，應是對自己產生影響時，才會展現出關心意圖。

大多數人會將自己與自己正在看的故事的主角視為一體，所以當主角遇上危險時，就會代入主角的立場，希望主角能夠脫離危機，因為將自己代入，所以不希望主角死亡，或擔憂主角無法解決該危機。人們希望的、不希望的，都是一種普世共通的普遍性情緒，是將主角與自己視為一體的最重要關鍵。

明知是假的，卻還能深陷的故事

所謂漫畫家的工作，事實上就是說謊，漫畫家自然而然地對身處於故事世界之外，陌生的數百萬人說謊，而讀者也知道漫畫家的故事不是真的、知道那是謊言，但還是會好奇漫畫家筆下的故事，並自我代入登場人物角色中。基本上人們不關心他人的故事，但為何明知是謊言，卻依然能夠走入另一世界的陌生人，也就是漫畫家，所創作出的故事呢？

因為人們想透過故事擴充自己的人生、因為人們生活的現實世界，僅有單調生活與受限的生活圈，能體驗的事件也相當有限，所以透過故事中陌生世界的假想人物，獲得替代性滿足，期待間接地擴充人生，此時若是無法代入陌生世界主角的情緒的話，透過主角感受到的替代性滿足就會消失。若能理解代替自己體驗新世界的主角的情緒

時，替代性滿足就會長期持續，因為替代性滿足的意義，就是讀者將對故事人物產生投射作用。

大部分的故事，都會讓主角從不同於現實的世界出場，因此有時新手漫畫家也能嘗試創作出讓讀者輕易投入的故事，一字一句地說明筆下世界的設定，所以若以為讀者不理解故事中的世界，就難以代入情緒，這樣的想法是不對的。

若想要在一開始就讓讀者融入我的故事的話，與其注重故事的背景設定，應要更注重讀者能否代入主角的情緒。若故事符合現實又過於細緻的描寫，反而會讓讀者不知該如何進入，相反的，若內容與現實相距過遠，就會難以找到與現實的共同點，這兩種情況都會讓讀者難以進入主角的情緒之中，無法讓讀者認為主角與自己一樣，如此一來就會將之視為「他人的故事」，關心度隨之下降。簡而言之，過於具體寫實的故事，或是和現實沒有共同點的故事，就很難讓讀者產生共鳴，不會認為那是自己的故事，進而失去興趣。

總而言之，漫畫家必須讓讀者感受到這部作品是在說自己的故事，才能讓讀者投入主角的設定，主動在自己和主角之間找出共同點，也就是共鳴之處。

人們都想透過故事拓展人生

人類因有欲望而存在，從睜開眼的那一刻起，一整天都有各種欲望，從「不想起床」到「想早點睡覺」，「想做」什麼，或是「不想」做什麼，全都是毫無止境的欲望，然而這些欲望能達成的只有不到百

分之二，不論是想做的事情、有欲望的事物，做不到才是人生⋯⋯想想真的是令人傷心。但正因如此，人們在煩悶的現實生活中，為了完成無法實現的欲望，就會找尋擴大人生可能的故事，透過故事的主角，忘卻煩悶的現實，或是改變現實。

　　因此可說所有故事的核心都存有「我的故事」，漫畫家必須思考該如何做才能讓讀者感受到這是讀者自己的故事、該如何讓讀者找尋主角等等，漫畫家有可以運用的技巧方法，所以不用擔心，只要一步步應用這些方法，就能成為職業漫畫家。

　　讀者在接觸故事的第一瞬間，最先採取的行動是「找尋主角」，但讀者往往都不自覺，如同一般連自己都不知道的習慣行為，況且，幾乎所有故事中，漫畫家都會在讀者產生好奇之前，將主角擺放在讀者眼前，不論是電影，或電視劇在開場的那一刻、在點閱條漫連載第一回時，就能輕易發現可投入情緒的對象，那就是主角。

　　這是長久以來漫畫家與讀者之間的約定俗成，讓我們檢視幾樣最具代表性的約定：如果是雙眼不同顏色、白髮、瀏海長到雙眼之間的搶眼角色，他們就可能是主角，還有全身帥氣登場，或是第一回就有獨白的角色，就是主角。長期以來這種模式在各個漫畫中出現，是漫畫家讓讀者能夠代入故事與主角，所累積出的約定俗成，作者可以善加利用這些常見的易懂模式讓主角登場。

　　有時他們不是主角，而是下一頁登場的黑髮、眼睛顏色相當平凡的角色才是主角，獨特外型的角色可能會是主角，然而與平凡世界讀者極度相似的角色，也可能是主角，畢竟漫畫家不時也會告訴我們，平凡如你我的人，也可能會是主角，而當平凡的主角成長為一個帥氣主角時，讀者就能代入那平凡的「我」的角色，一旦與自己相似的平

凡主角成長，就會讓讀者猶如感到自己也成長一般。當一外貌平凡的主角登場，接著突然發現一項自己都不知道的特別能力，這就是常見的主角類型。

偉大的故事會有「主題」

　　美國影集《權力遊戲》中，當觀眾投入看似主角的角色後沒多久，他就死了，而這就是本劇編劇群厲害的地方，即使違反了絕對不能打破的「主角不死」原則，依然可以獲得大眾的喜愛。

　　多數故事是描繪「熟悉場景發生的陌生故事」、「陌生場景發生的熟悉故事」、「任何人都會經歷的事情」、「不分國族，世上各處都可能會發生的事情」，就算描寫是任何人都不想經歷的事情，也容易讓讀者獲得共鳴與投入。而儘管死亡是任何人都不想經歷的事情，但過去這段時間故事內容並不常描寫死亡，這是因為容易讓讀者產生負面的情緒，現代故事內容為了在產業上、大眾化上取得成功，較為注重大眾化題材而非功能，從這一角度看來，人們認為屬於負面的死亡，就成為被忽略的好題材。《權力遊戲》正是以長久以來視為禁忌的死亡為題材，讓觀眾認知到死亡是什麼，以及體驗遇上死亡的情況，因而不令人感覺無趣。

　　許多人喜愛《權力遊戲》的原因在於，如今能站在超然的態度，接受一直以來被避談的死亡成為人生的一部分，認知到人生因為死亡而完美之故，本劇所有面臨死亡的各個人物，都不是做了活該致死的行為，或者陷入必須死的情況而面臨死亡，這也更令人感受到死亡這

一人生終站，絕對不可能以一己之力而避免。不像其他作品能夠透過勇敢戰勝死亡的角色而獲得替代性滿足，而是讓我們理解世上不論多強悍的掌權者，在死亡面前都是平等的人生真理，從這一層面看來，《權力遊戲》也能說是一個拓展人生的故事。

除了《權力遊戲》外，也有許多偉大的故事不是依循長久以來所累積的陳腔濫調，這些故事的共同點都是有「主題」，故事的主題並非全然是作者的東西，或作者一個人能完成的故事，都是當代社會與人們，經過多元溝通而完成的創作，就算是以漫畫家為主題，也必須喚起讀者的共鳴，反映當代性與普遍性，這樣才能讓多數人產生共鳴，完成這一部讓讀者願意一同投入的故事。

精采故事的共同點是？

我們將思緒再次回到「精采」這件事。想要創作精采的故事，一定要讓讀者能代入主角的情緒，或是能擴展人生的故事。但無法掌握普世都認定「精采」的故事是什麼也是事實，此時，可以在漫畫、電影、戲劇之中，不論是種類、漫畫家或是風格，嘗試選擇自己認為精采的內容，至於要選擇幾個可因人而異。可能選了幾個之後才會發現看起來沒有共同點，不過依然可以透過找尋共同點而發現些許樂趣。接下來將自己選的故事內容摘要、整理成一行，數量愈多就能愈快掌握到共同點。

神奇的是，一旦摘要成一行，反而能夠看出共同點：

某人熱切期盼某樣事物，卻難以獲得的故事。

　　失去生活平衡的主角，再次找回平衡的故事。

　　大部分都是這兩項之一，這一主題經過數千年依然是全世界共同遵守的故事核心，但必須丟出「為什麼」的提問，才能夠將整理出的摘要化為自己的知識，因此需要真誠地詢問自己「為什麼熱切期盼，卻難以獲得？」、「為什麼失去生活平衡，就必須找回平衡？」

　　許多精采漫畫也都採用此主題，其理由很簡單，因為我們的人生也是這樣，各位讀者也是如此，無論是初戀、大學入學考試、找工作、升遷等所有競爭，都是如此，熱切想要某事物卻難以獲得的故事總是比較精采，欲望很大卻難以實現就會像蹺蹺板一樣失去平衡往另一側傾斜，因此必須為了找平衡而努力。這時要思考的不是主角的立場，而是要追究自己如何看待主角的立場。

　　若是偶然獲得一直很想要的玩具為禮物的話？那天會感到非常幸福，不過這一幸福不會持久。若是為了想要公仔，而整整辛苦工作一個月後，終於拿到手的話呢？這一經驗就不會輕易遺忘，尾田榮一郎的《海賊王》第一章就可簡單摘要為「想成為海賊王」，然而第二章若是「終於成為海賊王」的話，故事到這一刻就會失去動力，當然我們都知道這部作品精采曲折。

　　說真的，我們每天從小事到大事，都會有各種欲望，但大部分的欲望都無法成真，就如同人類一天所冒出的所有欲望中，只有百分之二才能完成，所以任何悲劇都可能會發生。因為欲望不是成功就是失敗，所以欲望的過程才能夠成為精采的故事。

為了讓主角更像主角

　　初戀能讓人永久記憶是因為大部分的初戀都以失敗告終，也就是熱切期盼卻失敗的經驗會長久留存於記憶之中。若有漫畫家將初戀的故事寫出來，具有類似經驗的讀者就會深感共鳴而沉溺於這一故事。

　　讓讀者有共鳴的故事有幾項共同點。最具代表的就是與主角形成共鳴，這是因為一般情況下讀者會將故事中的主角視為和自己近似，所以漫畫家會創作出擁有特別才能的主角，或是就算沒有特別才能但深具魅力的主角，而想創作一個有魅力的人物角色，最重要的就是要讓讀者一眼就能知道誰是主角，讓讀者透過代入主角的情緒，而展開故事劇情。

　　前面我們說明找尋自己覺得精采的內容，就能知道哪一種故事精采（「某人熱切期盼某樣事物，卻難以獲得」或是「失去生活平衡的主角，再次找回平衡的故事」），只要跟著故事走下去，就會知道主角究竟是「熱切期望什麼的角色」，或是「失去生活平衡的角色」。

　　如今主角如何成為主角，已經有答案了，就那是「欲望」，若想告訴讀者誰是主角，就必須讓讀者看到主角有多熱切想要什麼、欲望有多大，為了找回失去的平衡，付出多少努力。主角用何種方式展現欲望，就是漫畫家讓讀者找出主角的核心手法。

　　過於耀眼的配角，會使主角的存在感相對弱化，這時「欲望」就是犯人，如果配角的欲望過於清晰，就必須好好檢查，會不會稀釋掉主角的欲望，因為當主角的主導權被搶走時，主角就必須讓出主角的地位。

　　就如同我們擁有想完成的目標，故事中主角的欲望（與欲望的達

成）也很重要，因為讀者也希望達成自己的欲望，當將自己與主角視為一體時，就會認為主角追求欲望的過程是「精采」的。若我的故事、點子不再感到精采時，或是主角魅力減弱時，就須回頭檢視，主角的欲望是什麼、主角的欲望是否夠強烈，以及完成這一欲望有多困難。

故事必須具有時代性！
近來漫畫主角都沒有欲望？

　　田善旭的《青春白卷》中，主角「韓泰成」在初登場的時候就是一位沒有任何欲望的角色，雖然不喜歡現在照三餐跟人起衝突打架的生活，卻也沒想要很會讀書，進入高中後的他選擇沉默安靜地上學，但周遭的人卻不放過他。

　　韓泰成雖然是故事的主角，但屬於沒有展現出欲望的角色，「什麼？居然有沒有欲望的主角？」本書前面不是一直在說想要創作精采的故事，其主角就必須有欲望嗎？這樣一來不就是完全顛倒了嗎？《青春白卷》讓一個看不出有任何欲望的韓泰成當主角，竟也如此精采。

　　精采故事的主角必須要有欲望，是長久以來的經典手法，不過近來也有欲望較弱，或是根本沒有欲望的主角，當然這些故事也很精采，但「主角是有欲望的」，這個前提並不會有所改變，只是近代故事內容所登場的主角欲望模式稍微改變而已，所以迅速看清這一事實

的漫畫家，開始創作看起來沒有欲望的主角，讀者也能被這些與自己相似的角色吸引，因為對世界沒有過多期望，或是沒有任何期待的讀者，對於有強烈欲望的主角較難有共鳴，雖然會很羨慕。這一類故事的重點通常就取決於如何讓毫無欲望的主角產生故事推動所需的欲望。

其中，最終結局就是主角所殷切期盼的事物，井上雄彥的《灌籃高手》漫畫連載十幾年的歲月，最後一回僅留下一句話「好喜歡籃球」，是不是跟《青春白卷》的韓泰成相似呢？他的欲望是「什麼都不想做」，但周遭的人卻不讓他如願，他想要安靜過高中生活，但卻常常有人鼓勵他用拳頭解決事情，「熱切期盼，卻難以獲得」，不就代表主角的欲望，因為遭到防礙而無法達成嗎？《青春白卷》的主角忠實呈現了現代青少年的無力、慵懶樣貌，所以成功讓讀者代入韓泰成的人物角色，無力又什麼都不想做的韓泰成，能否找到像《灌籃高手》熱情滿溢的主角櫻木花道一樣的欲望呢？這應該就是《青春白卷》的核心主題。

欲望的樣貌會隨著時代變化而不同，古代神話故事中的英雄拯救國家，或是擊退怪物，致力於找回平靜的欲望，現代的主角則是不從外部找尋欲望，他們為了想知道自己想要的是什麼，而歷經一段時間的徬徨，為了找尋內在的欲望而開始一段旅程。

只要能掌握不同時代的欲望變化，就能創作出符合時代的精采故事，當漫畫家個人創作的故事成為「我們的故事」時，就能凝聚成一股強大的力量，這也拜漫畫家清楚知道世界運轉方式所賜，才會讓讀者感覺到主角與自己的諸多相同之處。

TIP　故事創作與故事原則

● 長篇與短篇

　　有漫畫家覺得短篇比長篇還難，但也有漫畫家認為短篇創作更難，這是漫畫家個人之間的差異，但必須知道主角的欲望與障礙物之間的關係，會左右作品的長度這一事實。主角的欲望夠大、障礙物也夠大的話，就會成為長篇，因為欲望大的主角想要完成的目標，無法在短期內達成，所以很困難，當主角熱切想要什麼時，無法輕易獲得，所以障礙物也必須如同主角的欲望一般很強大有力，才能引起極端的效果，這樣才能在主角最終成功獲得想要的欲望時，為讀者帶來無比的感動。相反的，若主角的欲望小，障礙就會相對簡單，這一情況就是發展為短篇比較適合，漫畫家最困難的部分之一就是決定分量，其實只要先決定主角的欲望大小，就能決定分量，可以嘗試捕捉日常的小小欲望作為練習題材，對於創作短篇故事會有助益。

　　我們可以參考浦澤直樹早期的短篇《半夜的空腹者》（夜の空腹者たち），大半夜偷偷跑出醫院的患者們，究竟是為了什麼要偷溜出醫院呢？理由隨即出現，原來是因為醫院前面那家只有半夜才會開門的好吃拉麵店。患者每天都會聞到穿透窗戶而來的拉麵香味而導致無法入睡，但他們卻無法堂而皇之去吃拉麵，因為醫院前面有可怕的護理師部隊，但因為太想吃拉麵，所以病患一同列出詳細的計畫，得以逃離醫院，但從公車站牌到拉麵店還有一段距離，這時護理師部隊出現，抓回了部分患者，不過由於

部分患者們的犧牲而讓某些患者能夠到達拉麵店，在最後那一瞬間踏入拉麵店的部分患者，終於吃到夢想中的拉麵，完成了所有病患的美夢。

在《半夜的空腹者》中，主角（病患／空腹者）的欲望是「想吃拉麵」，屬於平凡又容易完成的小小欲望，這一不特別的欲望能夠成為故事，是因為有障礙物阻礙著欲望的關係，而障礙物就是護理師部隊的反對，住院的患者就理所當然地成為主角（護理師為了患者健康這一正當理由而禁止外出）。如此一來，漫畫家能夠採用日常生活中容易被忽略的小小欲望，成就一篇很棒的短篇故事，這也是浦澤直樹受眾人稱頌為大師的原因。

● 原則不是法則

原則不會是法則（或許在故事的世界根本就沒有法則），法則有明確的正確答案與錯誤答案，但原則重視理由與原理，更甚於正確答案，所以若完全理解原則，就能顛覆原則。朗都（랑또）的《SM Player》或孫下基（손하기）的《今日的純情妄畫》正是因為兩位漫畫家都十分理解類型原則，才能顛覆原則讓作品昇華成搞笑的好例子。

《今日的純情妄畫》是羅曼史，可以從登場的兩位典型角色得知，男主角出身財團家庭、女主角是平凡家庭出生的小孩，兩人初識於校園，男主角被平凡又具有獨特魅力的女主角吸引，卻不懂如何表現心意，成日喜歡對女主角找碴，不僅如此，為了讓女主角待在自己身旁，還荒謬地以威脅手段要女主角當自己的專屬奴隸，基本上在羅曼史這一種類上，男女主角總會因不得不

如此的原因而接受對方的提案，在這一過程中兩人之間愈來愈熟悉，不知不覺中產生愛苗。然而在《今日的純情妄畫》中，女主角因為男主角的威脅而馬上換上「長工」服裝出現，大聲叫喊，完全顛覆讀者對於羅曼史這一類型的期待與想像。

《SM Player》也是不受限在單一種類，顛覆典型並巧妙結合多元內容與種類的一部作品，每一篇都採用不同設定、單篇完結，登場人物固定，最獨特的是漫畫家與登場人物都具有自我意識，有的篇章好似灑狗血連續劇、有的卻是喪屍，類型還有懸疑、前世今生等各種類型。

倘若他們不熟悉種類的原則，就無法將不同種類既定的通則以詼諧的手法表現，當然就無法博得讀者歡笑。不僅是搞笑類，黃金奇異鳥（골드키위새）的作品《就算死也喜歡》，就是因漫畫家熟悉羅曼史與時空穿越故事的類型原則，所以才能完全顛覆羅曼史的典型故事模式，積極活用各種類型，創作出的好作品。可能是為了想打破原則而學習原則，或者是想遵守原則而認真學習原則，進而創作出更好的作品，由此可見，若不充分理解原則，就想貿然創新的話，是相當危險的做法。

●故事必須讓讀者體驗虛幻的人生

漫畫家想創作的故事，不是讓讀者體驗讀者本人的人生，而是體驗第三人「虛幻的人生」。若讀者能夠透過漫畫家創作的故事拓展自己的人生，漫畫家就能對讀者產生極大的影響力。這時最有力的工具就是大眾普遍能感受到的精采，漫畫家則是善用這一精采，創作一個「這個故事也是你的故事」的假象，引領讀者

投入自己的故事。漫畫家為了追求「精采」，會使用多種工具，檢視自己能否回答「主角是否有熱切的欲望？」「完成欲望的方式是否夠困難？」一類的提問，才能確認故事是否真的夠精采，在面對自己所創作的故事時，若上述提問的回覆都是肯定的話，就等於通過了大眾認定精采的第一道關卡。下一階段就是要回答「主角想要什麼？」「為什麼想要？」「為什麼難以得到？」「出手阻礙的人為何要這麼做？」等的提問，一步步往前走，而這就是創作故事的順序。

漫畫家的煩惱

你認為的故事是什麼？

「武力強大的凱茲在顛沛流離之際被傭兵集團的首長看中，從而成為首長古力菲斯的養子，爾後的凱茲在歷經多次的生死決鬥中逐步成為傭兵集團首長，在這一過程中逐漸成為傭兵集團的一份子，凱茲因而有了朋友，也有相戀的戀人，但他卻因為他最重視的朋友古力菲斯，而失去其他朋友、戀人、一隻眼睛以及手臂，所以凱茲誓言要向古力菲斯報仇，但古力菲斯卻已經成為神。」

上述內容是三浦建太郎漫畫家的《烙印勇士》的摘要，從這一段簡短的文字中我們馬上就能知道凱茲的欲望與阻礙其欲望的障礙物絕對不簡單，而《烙印勇士》是一部大長篇作品。《故

事的解剖》作者羅伯特・麥基將故事定義為「人生的隱喻」，但《烙印勇士》看來應該是「意志的痕跡」，不過，不論什麼都好，只要理解與學習原則，讓故事有專屬自己的定義即可。

更進一步

所謂故事，是意志的痕跡：從《神之塔》來看

跟隨《烙印勇士》主角凱茲一路走來的歷程，會認同所謂故事，就是主角展開的「意志的痕跡」，並深感共鳴，凱茲擁有「想要報仇」的欲望，而完成這一欲望的過程中，確實存有障礙物。凱茲想要報仇的對象，是無法以人類的力量對抗的神，這個欲望相當龐大，而這一段旅程不時會遇上巨大的障礙阻斷他的去路，但漫畫家讓主角的欲望夠強烈，強烈到即使出現任何強大的阻礙，都會為了欲望而展現「意志」。因此持續發生各種不同事件，有同伴加入、獲得新的武器，在永不停歇的戰鬥中，毫不退縮地持續向前走，在《烙印勇士》中出現的多數事件，都是基於主角凱茲強大的意志而出現的痕跡。

SIU的《神之塔》也與其相仿，從二〇一〇年七月五日開始連載，迄今已然超過十年，為了爬上「神之塔」的主角第二十五夜，現在依然持續他的旅程，有時主角在夜晚爬神之塔，並非完全出於自己的意志，而是想要追隨有如他人生全部的蕾哈爾，因為蕾哈爾的夢想就是爬上神之塔。與蕾哈爾分開之後的主角，為

了找尋蕾哈爾而開啟了旅程，在這一旅程中主角遇到許多幫手，並與他們一同往神之塔的頂端前進。

　　歷經十年的漫長連載，第二十五夜想要爬上神之塔的意志始終不變，但作品進行中想要爬上神之塔的「動機」卻不斷改變，《神之塔》可以分成三個部分，而「第一部：上塔之人（一至八十話）」中，公開了蕾哈爾的身分，同時創造出事件，讓登上神之塔的理由從「外在條件」（蕾哈爾），轉換為「內在條件」（第二十五夜的欲望），這是因為在長篇敘事的情況下，主角僅依據外在條件而行動的動力過弱，畢竟主角可能因為外部刺激與周遭發生的事情而啟程，但離開自己熟悉的世界之後，行動的動機就必須是主角自己的意志，漫畫家安排不同事件，讓主角第二十五夜上塔的理由，轉換為他自己的欲望。

　　藉由《神之塔》，我們可清楚發現漫畫家就是依據主角「意志的痕跡」與「意志的走向」來建構整個故事。

3
情節與事件

　　故事是由欲望主導，也就是人物角色為了找尋自己人生的平
衡會需要些什麼，以及渴望什麼的故事，而一個人的人生平衡若
被打破，為了找回平衡，他會願意與任一勢力抗爭，人類利用故
事說明過往的數千年，也一路用故事說服自己，所以，故事就是
人生的隱喻。

——羅伯特・麥基

故事的條件有故事簡介、情節與事件

　　我們檢視了故事，也說明了精采故事的必備條件，同時清楚說明
主題，是學習故事寫作的人的共同目標，是身為漫畫家必須一直謹記
的原則，若想成為條漫作家，一定要熟稔故事的原則，而若想以條漫
作家為業，持續活躍的話，除了仰賴靈感外，絕對需要持之以恆的工
作。為此我們必須理解自己的工作與自己工作的原則，同時要徹底理
解條漫產業適用的原則，才能征服任一種類，最後，只要遵守原則就
一定能創造出動人的故事。

　　人人都渴望精采的故事，不精采的話，連看都不會看，所以漫畫家必須努力尋找樂趣的所在，而故事是否精采？答案出乎意料的簡單，只要能展現出人物角色的欲望，該故事就會精采，所以漫畫家要讓故事中登場的人物角色欲望獲得讀者的共鳴。人物角色的欲望必須結合當代環境，所以只有關心社會、關心世界的漫畫家才能掌握趨勢，並且將世界動向融合在人物角色的欲望當中。

　　當然一個故事只有人物角色是無法完成的。支撐故事的另一個重點是「情節」。然而，究竟是故事的情節更重要？還是人物角色更重要？這是創作者數千年來爭論不休的話題。用漫畫來說的話，就是文字腳本與圖畫之間的戰爭，這真的是很困難的一個提問，其實根據漫畫家的傾向或是關心的話題不同，這個問題會有不同的答案，答案也可能是兩者都重要，或是以上皆對。情節可以連結引領人物角色改變的事件、人物角色透過事件推動故事往前走，所以人物角色跟情節都是故事不可或缺的要素。

　　所以我們必須先行理解情節，以《墨利斯的情人》、《窗外有藍天》聞名的英國小說家Ｅ‧Ｍ‧佛斯特，在其著作《小說面面觀》說明「情節」與「故事」的區分：

　　　　國王死了，皇后也死了，這是「故事」。
　　　　國王死了，皇后因為過度悲傷也死了，這是「情節」。

　　　　　　　　　　　　　　　　　　　　——Ｅ‧Ｍ‧佛斯特

　　佛斯特這一簡單扼要的說明，長久以來都是明確說明故事與情節之間的差異的重要根據，根據佛斯特的說法，故事是透過「因此」、

國王死了。　　皇后死了。

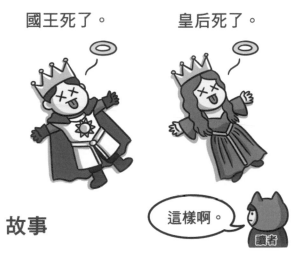

故事

這樣啊。

國王死了。　　皇后因為過度悲傷
　　　　　　　也死了。

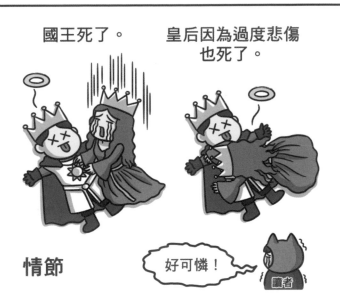

情節

好可憐！

「以及」展開，但情節是所有事情都以「因為……」來說明，依據時間順序描述事件的話，就是故事，而以人際關係的前後邏輯為主軸描述的話，就是情節。

我們可以這樣說：情節是漫畫家解析故事，為什麼會出現這一結果，藉以連結各個事件，舉例來說，「用功念書、考試及格」是故事，相較之下，「考試會及格是因為前一晚從朋友那邊拿到考題」是情節，情節是透過連結「結果」（考試及格）和「原因」（考試前一天從朋友那邊拿到考題），藉以創作出可以說服讀者的故事。在今日的故事內容中，情節的重要性逐漸擴大，因為情節可以給予創作的力量，就算是採用同一要素，或想法。

接下來要檢視一下「事件」。事件是故事進展時所必需的材料，人生在世總是會面對大大小小的事件，可能是改變一個人人生的重大事件，也可能是日常生活瑣碎的事件，如同《烙印勇士》的凱茲與《半夜的空腹者》的病患所面臨的事件，就截然不同，事件的大小需要依據不同故事而定。只不過主角在事件前和事件後，一定會有所不同，因為這些大大小小的事件讓人物角色的內在、外在起了變化，才能繼續開展這一個故事。

我們就以佛斯特舉的案例來建構一個同時有故事與情節的事件，國王死後，要連結皇后死亡的理由時，對皇后來說國王的死亡對她產生巨大的衝擊，是一件相當悲傷的事件，不過不僅是皇后，如果同時也想讓讀者與皇后的心情產生共鳴的話，漫畫家就必須透過國王的死亡，讓皇后出現相關情緒與反應，除了國王的死亡之外，還可以加上皇后因為國王的不在而感受到的小事件，這些都是故事形成的過程。

目前為止說明的部分，可以整理成下述三句話：

故事：依據時間順序敘述事件。

情節：依據作者的意圖，將致使結果的原因與事件連結，並敘述之。

事件：讓人物角色產生反應的各種問題。

故事簡介與情節的差異

　　一個漫畫家通常是從撰寫情節與故事開始，因為會在某一天突然冒出一個發想，再以這一發想為基礎，創作一想像的事件與人物角色，並寫出後續的故事。如果一開始的發想是「現在有戀人很幸福，但若失去戀人的話，該怎麼辦呢？」以此發想為根據，延伸創作出的句子是「有一天男友（女友）不見了」。

　　句子出現後，就以該句為基礎，繼續想出其他情況，這一階段當中，漫畫家需要執行各種點子，才能創造出人物角色與決定結局。透過決定，釐清自己為什麼要創作這個故事，接著設定場面、創作故事、說明故事類型，就能建構故事，總之接下來就走入故事階段。這一過程也是漫畫家覺得最難對付、最令人恐懼，但其實這一階段，正是學習處理情節的最好時機。

　　我們來試想「有一天男友（女友）不見了」的故事內容，在尚未確定故事架構的情況下，看似什麼都做不了，但至少可以想想其他漫畫家寫過的相似概念的作品，有句話說「當業餘者正在等靈感時，職業人士已經開始進行調查」，職業漫畫家等待靈感的時間很短，他們會回想、找尋自己看過的相似場面、類似作品，而不僅止於在原地

等待。

這一個點子可說與好萊塢電影《控制》相似，《大叔》、《沉默之丘》、《火車》、《怪物》、《海底總動員》等的共同點皆為「找尋某樣事物」，雖然這些作品的風格完全不同，從親子動畫電影到冷酷無情的動作片、恐怖片等，卻全都是同一概念，只是依據漫畫家的意圖變化成不同種類，不過都讓觀眾擁有「推理」的機會。《大叔》、《沉默之丘》、《火車》、《怪物》、《海底總動員》都是要找回遺失了什麼的故事，基於什麼原因、該如何找尋，則各有不同，但都會有漫長的找尋過程。

就是在這一階段，我們可以開始進入情節，從點子到成為故事的過程中，需要不斷回應「為什麼」這一提問，並以原因與結果為根據，故事的創作方式就是以我所想到的點子與相似概念的多元作品而來，但即便方式相似，不同漫畫家對於「為什麼」的回應都不同，所以一開始即使始於類似的發想，最後卻可以完成截然不同風格的故事，這就是「情節」最饒富趣味的地方。

為漫畫家再次定義情節

情節是「事件產生關聯的方式」，單看定義難以在故事創作中實際運用，所以為了讓想創作故事的人更容易理解情節，我們必須重新給予定義。當下定決心要創作故事，卻不論怎麼想都想不到可以當成核心的事件時，該怎麼辦比較好呢？這時如果有人向你推銷「你想要創作驚悚故事是嗎？我這裡有你絕對需要、適合驚悚故事的三種事件

套組！」真的有這種套裝產品的話，該有多好啊！相信你一定會馬上付款購買！如果在數萬種事件當中，能夠挑選出剛好需要的幾個事件的話，對於想創作的類型故事想必會是很大的幫助。

可想而知世上沒有上述商品，但若將情節定義為「事件套組商品」的話，就能獲得極大的助益，就如同做料理需要食譜一樣，只要跟著步驟做，就能寫出特定種類的故事，也就是情節，當然祕方與手感不包含在內。我們可以從類型、故事架構，以及事前設計好的故事設定來理解情節，將情節上必須有的幾個事件結合使用的話，就能製造出想要的故事類型。

情節在兩千年前分為兩種（悲劇、喜劇）、中世紀則有七種，歌德說有二十種，劇本寫作書籍《掌控人心的二十種情節》（*20 Master Plots*）的作者羅納德‧B‧托比亞斯（Ronald B. Tobias）則認為情節共有二十個；不過《先讓英雄救貓咪》的作者布萊克‧史奈德則是分為十種。由此可知不同漫畫家、不同理論家的基準不同，情節的數量就不同。

我們可以這樣認為：有關情節的數量，各有各的主張，所以沒有正確答案，只要選用自己認為正確的理論，從中取用即可。

人心總是渴望新情節

若將情節定義為「事先設定的事件結構」、「事件套組商品」的話，不僅容易理解，也可方便適用於故事寫作，然而創作者心中可能會冒出這種想法：「地球上現存的情節種類總共二十個？那我要創作

出第二十一個！」有人認為所有的情節都是來自於神話與聖經，有人則是完全不認同這一說法，但還有可能創作出新的情節嗎？若認同故事是以人生隱喻的話，隨著人類這一物種的擴展，總有一天，想必會創作出新的情節，托比亞斯就說過，情節是人類行為的模式。

其實也不是不曾出現新情節，美國電視劇《神探可倫坡》從一九六八年播出首集，一路播放至二〇〇三年，這一部電視劇初登場時，人們讚嘆其為嶄新的情節，在一九六〇年代，這一類推理情節不多，多為描繪事件發生時，追蹤與逮捕犯人的單純情節，但《神探可倫坡》的犯人在一開始就出現在觀眾面前，在這部電視劇播放之前，所有推理類情節都是以隱藏犯人、找尋犯人為目的，然而《神探可倫坡》卻反其道而行，總始於犯人犯案的場面，換句話說就是以公開犯人與犯罪手法為開場，以主角神探可倫坡如何拿到犯人的自白為目的，展開故事，這是之前不曾有過的推理情節。

還有創作《黑暗騎士：黎明昇起》與《星際效應》的兄弟檔克里斯多福・諾蘭與強納森・諾蘭，擁有「情節創作者」這一美譽的組合，其作品《記憶拼圖》就是將所有事件打散，再拼湊成一個新型態的故事。這部電影的主角將所有事件的順序重新排列，最後才知道自己恣意解釋的記憶只不過是虛幻，《記憶拼圖》的劇情概要很簡單，但卻展現極為強烈的顛覆性情節，帶給觀眾極大的衝擊。

也有人獲譽成功創作了新的情節，但這樣的案例仍屬少數。試想，諾蘭兄弟如果不知道故事、情節、事件這些元素，能夠透過《記憶拼圖》給予觀眾如此震撼的衝擊嗎？他們正是熟知各個要素為何、知道如何創作，才能在其中進行變化，換句話說，知道原則才能打破原則。

區分情節與事件的方法

　　漫畫家會請求專家協助檢視自己創作的短篇漫畫故事原稿，專家可能會在閱讀原稿作品過後說「事件太少」，而收到回覆的人總是苦惱，不懂「事件」是什麼，雖然可以大致理解專家所說的沒有太多事件是什麼，但卻無法具體說明，所以，「事件太少」究竟是什麼意思呢？

　　簡單說，若有創作故事的經驗，就能體認事件的重要性，漫畫家即便無法具體、明確說明事件是什麼，也應該已能相當理解事件的重要性，努力賦予主角各個事件。學會了故事、情節、事件的區分，以及理解故事繼續走下去需要有事件之後，再接著想想「事件太少」又是什麼呢？

　　漫畫家：事件是什麼？
　　專　家：當賦予人物某一刺激時，該人物的反應就是事件。
　　漫畫家：那麼，「事件太少」又是什麼意思呢？
　　專　家：賦予人物的刺激過弱，也就是不論是對人物的內在或是外在，都不足以形成改變。

　　這樣一來，可以理解專家的意思了嗎？就算無法全盤理解，這個回應也稍微具體一點了，因為短篇故事分量較小，所以人物角色人數少、故事的規模也小，漫畫家僅用人物解說與台詞就能完成一篇夠有趣的短篇漫畫，若認為創造事件很難，只用人物解說與台詞也可以創完成短篇作品。然而有了專家的建議之後，應該會想先回頭檢視自己

的創作模式，思考著人物在某一情況下，會如何反應，以取代僅憑解說與對白說明故事，最後漫畫家就可以如此定義事件，認為事件就是「人物對於刺激給出反應」。

前述提及將情節定義為「事件產生關聯的方式」、事先設定的事件結構、事件組，情節的定義是所有「事件」的登場，因此所謂事件可以包含了題材、故事的開始、原因、結果、展開的要素、故事的分水嶺、人物立體化的工具等多種概念。

沒有事件，就不可能有情節。儘管如此，漫畫家也時常不慎創作出沒有事件的故事，這是因為在開始寫故事的階段，並沒有仔細安排出所有事件所造成的，事件是「對刺激給出的反應」，所以事件不夠的話，就必須好好思考哪一種刺激與壓力，可以引出人物的反應。

如何學習寫作法？

漫畫創作者們雖然對故事都有所渴望，但多數都沒有完整學習過創作故事的方法，因而都會參考寫作法書籍，但一般來說大部分的應該都看不了多少頁就闔上，市面上販售的寫作法書籍要不是翻譯得不好，就是初學者難以閱讀、難以理解，再不然就是著作年份久遠，書中舉例與今日的情況差異過大，或是用讀者不熟悉的作品舉例，導致難以理解。

所謂寫作法是仔細分解故事構成要素，建立創作故事原則的故事創作理論。好萊塢電影產業是具備高商業價值的文化產業，因為美國國內人口眾多，加上許多作品都會在全球上映，造就電影產業能投入

巨額的製作費用，但也由於製作費用高，若失敗的話損失相也就會很大，所以必須更加謹慎地制定電影製作企畫，正因如此，電影劇本寫作法就相當多元，雖然條漫與電影完全不同，但故事創作卻是兩者的重要共同點，若要精進條漫故事寫作法的話，電影寫作技巧絕對值得做為參考。

但研究編劇手法仍必須排除與漫畫創作過程不同之處，若熟知具體的劇本寫作過程，會有很大助益，不過漫畫創作並不需要完全依照劇本寫作過程，因為可以以分鏡取代一部分作業，當然也有仔細完成劇本後才進入作畫階段的漫畫家，最具代表的就是姜草，他完全清楚並善用自己的長處，也就是創作故事的能力，更懂得為了減少作畫上無法預期的部分，仔細地創作劇本。

第一次閱讀寫作法書籍時，遇到不理解之處多過理解的部分，難免會覺得慌張失措，若無法理解時，可以先跳過為佳，畢竟寫作法書籍並不是一次就能全面吸收，而是需要多次、頻繁地閱讀。大部分的寫作法書籍都假定讀者會多次閱讀，事實上透過寫作技法學習故事創作的漫畫家，在新手階段、作品連載階段、作品完結時都有可能參考寫作法書籍，一次次地翻開書，在不斷翻閱的過程中總是會發現之前沒注意到的部分，畫線標為重點，因此不要在第一時間就驚慌失措，可以好好感受一下自己在閱讀前後，是否有極大的不同，並在成長過後，好好檢視自己成長前的模樣，透過這一過程，可以確實提升自己的寫作法能力。

以《Ho!》這部作品獲得今日韓國漫畫獎的徐億秀漫畫家也很喜歡閱讀寫作書，在《妍玉正在看》完結之後，他認為作品開端與結尾的方向不同時，無法有一個完美的結局，因而再度深刻領悟到故事的

重要性，而更常重新翻閱、回顧《故事的解剖》一書，僅僅閱讀一次是不會出現效果的，但若有心於故事並積極努力的話，這些書籍對於自己的作品創作絕對能帶來極大的影響。

　　羅伯特‧麥基的《故事的解剖》是寫作法的終點站，全書滿是象徵與比喻，可說是這個領域眾所周知的一本書，但並非人人都閱讀過。雖然是一本好書，但對於第一次接觸的初學者來說，不易理解的部分確實有點多；羅納德‧B‧托比亞斯《掌控人心的二十種情節》也是深受漫畫家喜愛的寫作書之一，這本書將數千年來流傳的故事種類分類成二十種，整理成好萊塢電影、經典小說、神話等多種案例，對於想要深刻理解故事的讀者來說，有極大的助益；史蒂芬‧金的《史蒂芬‧金談寫作》一書則是以散文形式整理天才作家如何誕生、該用什麼方式寫作的書，就像閱讀史蒂芬‧金的小說一樣，可以理解這位名家的寫作方式，只是精采的故事多少都會隱藏一些真理，可能會因為讀者閱讀的目的不同，而讓本書變成一本不太親切的書。相較於上述幾本書籍，布萊克‧史奈德的《先讓英雄救貓咪》就較為親切，作者將既有的寫作法理論改寫為自己的理論，雖然不適合初學者閱讀，但很精采。

　　整理韓國電影的沈山（심산）的《韓國電影劇本寫作》（한국형 시나리오 쓰기）一書，因為是韓國作者，所以易於理解，本書受到大衛‧霍華德（David Howard）、愛德華‧馬布利（Edward Mabley）的《劇本指南》（*The Tools of Screenwriting*）的影響，而希德‧菲爾德的《實用電影編劇技巧》則是電影寫作學習書單中最常推薦閱讀的一本。不過不論是《劇本指南》或是《實用電影編劇技巧》，問世年份都比《韓國電影劇本寫作》還要早上許多年，因此兩部書較偏重於寫

作理論，且書中舉例的好萊塢電影也都是較難找尋的老片，對學習故事寫作的人來說，是一大缺點。

漫畫編劇法則是有《海角甲子園》、《橡實的家》的作者山本收整理獨門訣竅，以及身為漫畫家必備基本態度的《創作漫畫的方法》（マンガの創り方）一書，本書具體描寫故事寫作與編排分鏡技巧，但由於是以日本出版漫畫為中心，所以該如何適用於條漫創作就有待讀者自行消化，基本上可以學習到許多漫畫的基礎觀念。

TIP 善用老哏

● 老哏怎麼用？

老哏向來被視為太過理所當然無法教人驚喜而遭排斥，法文的陳腔濫調「cliché」有「老生常談」、「陳腐」、「老套」之意，從語源看來意指了無新意，具有強烈負面意義。然而隨著使用的方式不同，其效果也會不同，若能用得好，會令人感到親切，老哏也可能成為歷久彌新的名作。

與老哏類似的詞還有「典型」。所謂的「老哏」或「典型」，就是不給人驚喜、不追求新鮮感，符合讀者期待，可以讓人預測得到接下來故事走向的情節，優點就是能夠即時滿足讀者的期待。

條漫平台以故事要素區分漫畫類型，喜歡令人怦然心動愛情故事的讀者較偏愛「羅曼史」類、喜歡令人頭皮發麻故事的讀

者，可以找尋「恐怖」類等等，依據讀者的喜好選擇滿足期待感的種類，而這些種類其實就是以陳腔濫調為基礎，所以陳腔濫調的習慣與預測可能的特徵不見得都是負面意義。

然而當老哏成為故事目的時，就難以透過故事感動讀者，若要作品精采就必須寫出能擴大人生視野的故事，才能讓讀者投入這個故事，但以僅止於追求老哏就無法達成這一目的。換句話說，故事想為讀者拓展視野，就無法僅使用老哏，那些我們稱為經典的作品，若故事老套也不可能受矚目，最終只要能好好以各種要素為工具，編織創作故事，就能完成一部優秀的作品。

• 經典情節有哪些？

經典情節有幾種呢？不同寫作法書籍的基準不同，所以數量上也有差異，那麼寫作法書中所列出的各種經典情節，必須每一種都學會運用嗎？職業漫畫家最多也只能熟習其中兩、三個情節，每個漫畫家都會有自己特別喜歡與特別傾心的情節，就算常用的經典情節只有一個，也不會有礙於漫畫家生涯發展，所以不要給自己太大負擔，逼自己非得熟悉這二十個情節不可，只要熟悉自己經常使用的情節，學會應用就已足夠。

• 托比亞斯的二十種基本情節

《掌控人心的二十種情節》作者羅納德・B・托比亞斯將自古以來的經典情節分成二十個，多以古典故事與電影為例說明，他的書籍至今依然是許多作家與漫畫家必須熟讀的寫作法經典。

托比亞斯在書中整理分類的二十個情節如下：

1. **追求**

主角找尋有意義的事物，以便改變自己人生。例：《牧羊少年奇幻之旅》、《唐吉軻德》、《神之塔》。

2. **冒險**

主角尋找著某樣事物的旅程或冒險。例：《印第安納瓊斯》、《神隱少女》。

3. **追蹤**

主角追蹤某人的過程。例：《追擊者》。

4. **拯救**

主角拯救某個被壞人陰謀困住的人物過程。例：《辛德勒的名單》、《搶救雷恩大兵》。

5. **逃脫**

被關在某處的主角想辦法逃脫的過程。例：《惡魔島》、《越獄風雲》。

6. **報仇**

主角想辦法復仇的過程。例：《親切的金子小姐》、《原罪犯》、《哈姆雷特》、《美狄亞》。

7. **解題**

主角因為某理由必須解開謎題或挑戰試驗。例：《失竊的信》、《控制》。

8. **競爭者**

主角與競爭者對決的過程。例：《阿瑪迪斯》、《黑天鵝》。

9. **犧牲者**

主角對抗比自己強大的勢力。例：《辯護人》、《他不笨，他是我爸爸》。

10. **誘惑**

主角深陷誘惑，並為此付出代價。例：《浮士德》。

11. **變身**

深陷詛咒的主角變身過程，與內心承受的痛苦。例：《美女與野獸》。

12. **轉化**

主角在許多人生經驗之後產生巨大變化，其中產生矛盾的衝突情節。例：希臘神話中愛上自己打造雕像的畢馬龍、《窈窕淑女》。

13. **成熟**

主角在成長過程中逐漸改變的過程。例：《偉大的遺產》、《舞動人生》。

14. **愛情**

主角與戀人一同克服試煉。例：《簡愛》、《咆哮山莊》。

15. **禁忌愛情**

主角的愛情往往違背社會主流價值。例：《羅密歐與茱麗葉》、《鐘樓怪人》、《安娜卡列尼娜》。

16. **犧牲**

主角為了完成更高的理想，不得不放棄某樣事物作為代價。例：《白日夢冒險王》、《北非諜影》。

17. 發現

主角專注於探究人性、理解世界。例：《鳥人》。

18. 狠毒行為

內心崩潰的主角做出異常狠毒的行為。例：《奧賽羅》、《非常母親》。

19.20. 向上與墮落

主角因自己的個性而逐步向上或墮落的情節。例：《象人》、《伊底帕斯王》、《伊凡茲里奇之死》、《大亨小傳》。

● 關鍵字

羅曼史類的關鍵字有「相遇」、「誤會」、「身分地位差異」、「父母反對」、「禁止」、「內心衝突」、「愛情」、「悲劇」、「圓滿結局」等，當外部條件成為兩人相愛的阻礙時，通常採用「相遇」＋「誤會」＋「身分地位差異」或「父母反對」的組合，或者用「禁止」＋「愛情」＋「悲劇」的組合。

羅曼史重要原型是莎士比亞的《羅密歐與茱麗葉》，更早之前就是巴比倫尼亞神話《皮拉穆斯與提絲蓓》（Pyramus and Thisbe），不過現代羅曼史的圓滿結局比悲劇多，因為讀者想要幸福的結局，若想要創作圓滿結局的羅曼史，可以採用「相遇」＋「誤會」＋「身分地位差異」＋「內在衝突」＋「愛情」＋「圓滿結局」為關鍵字組合，這個組合的原型就是珍·奧斯汀的小說《傲慢與偏見》。羅曼史類主要以耳熟能詳關鍵字為基準，改變些微外貌的創作，大致上就是變更主角在處於何種情況、擁有何種個性與工作而已。

征服老哏

　　有特別喜歡的老哏嗎？偏愛哪一種故事呢？如果可以熟知自己喜愛的故事套路，就能活用於漫畫創作。可以修改自己特別偏愛的故事類型，針對常見經典橋段做出小小變化，藉此可以讓人物所處的情況，或事件的細節隨之改變。如果可以讓故事稍有變化，卻不至於改變故事類型時，就表示你活用老哏的功力已經非常好，接下來就可以隨心所欲地運用這種能力了。

4
主題

主題左右結局

一般故事創作的過程如下：

發想 → 擬定提綱 → 劇本雛型 → 劇本 → 分鏡

發想之後，要將創作故事大略地寫下故事摘要，也就是「提綱」，這一階段必須寫下什麼事情造成什麼樣的結果，而具體故事會在「劇本雛型」（完成個別事件的故事分鏡）階段決定，這時需要追加事件與重新調整，擬定更詳細的故事。接下來就是寫「劇本」，所謂劇本是整理細部事項與台詞的文字，依據固定格式撰寫而成，漫畫家通常會跳過這一階段，直接進入分鏡繪畫作業，過程中會依據所需，進行取材工作。

如果你認為「發想」簡單有趣，但為故事收尾相對困難，接下來的篇章特別適合你閱讀（除了相當少見的情況外），沒有結尾就無法終結一個故事，相反的，有結尾的話，無論如何都能完成一個故事。

（　）決定了故事的完結。

（　）可以誘發發想。

（　）是故事每一瞬間所做選擇的基準。

（　）主宰了漫畫家的日常。

　　括號內可以填入的共同詞彙是什麼？正確答案是「主題」，換句話說是你「想說的話」、「想傳達的訊息」。「主題」這一詞可能會令人抗拒，也許是因為從國小到高中的作文課上，這個詞常出現在作文考題上。我們總是被問類似「這篇文章令人感動的『主題』是什麼？」這樣的問題，久而久之也失去了真正的感動能力，導致我們即便離開學校多年，看到「主題」這個詞，還是不免感到「寫作業」壓力。現在，就透過這本書來消除這個詞帶給我們的恐懼。

　　「導師」（Mentor）這一詞大家應該都聽過，其起源是希臘特洛伊戰爭時，尤利西斯因出征，有二十年的時間無法返家，因而請友人曼托爾（Mentor）擔任兒子的父親、競爭者、朋友、老師、戀人等角色，又稱為「典範」（role model），人們總是看著榜樣成長，然後不斷再度找尋下一個典範，成長過程中典範之所以改變，是因為成長過程中想法會不斷擴大拓展之故。

　　當逐漸理解過往不懂的世界與人物時，我們會再次找尋新導師，目前閱讀這段文字的各位讀者，在漫畫家之路的每一個階段中，相信也一直都會遇見新的導師，然而為何我們總會被作為典範的作品或漫畫家帶著走、深受他們的影響呢？原因很簡單，因為他們有明確的主題，他們的主題深深撼動著我們，他們觀察事物的眼光與創作作品的方式，讓我們留下深刻的印象。

被譽為才能卓越的漫畫家，會創作饒富趣味的序曲，發想會由其他漫畫家負責，學習寫作法與不斷努力的漫畫家會採用各種寫作方法，創作故事中間部分。另一方面，明確懷抱鮮明主題的漫畫家會創作出好結局的作品。只要是漫畫家，在不同時期都會必須思考「我為什麼要做這個作品」，所以讓我們種下這煩惱的種子，好好思考一下「主題」，自己創作這一作品的原因，往往也就是貫通自己的作品的主題。

主題，就是創作者的「立場」

十位創作者，就會出現十種創作觀念，簡單說就是漫畫家認定作品最重要的是什麼。有些漫畫家會創作出令人期待後續的緊張感，有的漫畫家則是會在最後留下懸念和餘韻，有的漫畫家則是重視作品的生命。還有希望作品能夠永留人們記憶的漫畫家，一定有其深刻的主題，好主題的作品，在連載當下就算未受矚目，也能持續生存，若是主題好，又精采呢？那就會受到長久的歡迎。

現在該是整理的階段，究竟「主題」是什麼呢？上述說明似乎還不夠明確，主題在字典上的解釋是問題核心，藝術家在自己的作品上呈現的基本思想就是主題，主題與思想，一聽就覺得很困難，那麼我們換個方式思考！漫畫家為了讓作品擁有主題的話，該怎麼做呢？要將主題這一詞彙與字典上的解釋連結的話，首先要知道作品的問題核心，還有漫畫家在這部作品所展現的基本思想，為了找出作品重要問題、基本思想，就必須詢問自己下列問題：

我想完成的作品，其中的重要問題是什麼？

關於那些重要問題，我的答案是什麼？

我想在這部作品中，呈現什麼想法？

提出上述問題，並找尋解答，因為漫畫家只有在充分掌握自己內心想法後，才能產出作品想要展現的主題，簡單說，就是漫畫家對於所選題材的立場或是意見。

同一題材能創作不同主題

漫畫家可能在找尋點子的過程中，一發現題材和其他作品重覆就輕易放棄，這是因為擔心題材雷同就可能出現相似的作品。而這想法一半錯、一半對，因為即使題材相同，作品也不可能完全一樣。

舉例來說，近來因為與戀人分手而深陷痛苦的漫畫家J，突然想到自己並非第一次被甩，J想著「到底是什麼問題？」然後有一天終於有了結論，J找朋友P討論：「你認為愛情是什麼？」。

因為與戀人分手的漫畫家J對於愛情有了自己的立場，雖然以分手收場，但透過這一經驗獲得自己對愛情這件事的立場，所以當他要創作愛情類別的作品時，會有一個什麼樣的結尾呢？是不是就會呈現出自己對於愛情的領悟、立場、意見呢？若結尾表明漫畫家的立場的話，故事就必須出現與結尾截然不同立場的人物與事件，畢竟所有領悟都是故事的過程，都是從那些自己不曾想過，或是透過意料之外的發展而獲得。

漫畫家O因為分手而哭泣，之後很長一段時間都是單身的他，與許多不見的朋友見面，當O被問及「你認為愛情是什麼？」時，會給出什麼答案呢？同樣是因失戀而消沉的J與O，對愛情的立場會一樣嗎？不知道。可能一樣、可能不一樣，若是後者（儘管是同一題材、同為有相同經驗的漫畫家），則可能會創作出完全不同結尾的作品。

持續問屬於自己的主題是什麼？

一旦有了立場就會覺得不舒服，因為說出立場的瞬間，就會有人持反對意見，用人體來比喻的話，主題就如同脊椎，沒有脊椎的話，身體平衡就會瓦解，但若太突出也不好。從某一層面看來，網路對於抱有鮮明主題的漫畫家來說，是一危險的空間，因為當表明立場或是意見的那一瞬間，就容易被攻擊，如此一來，漫畫家為什麼一定要有「主題」呢？因為這對漫畫家來說是重要的問題。

若詢問很想出道成為漫畫家的人「漫畫家是做什麼的人」時，多數人都能夠回答，因為這對自己來說也是重要的問題，當然一開始可能沒有完整的答案，但問著問著，有一天就會出現想法，但並非面對所有事人都必須有立場，可以理解為對自己，或是對作品重要問題的部分反覆思考，長期的思考能讓故事一步步地走下去，進而找到屬於自己的核心。

如果某人問：「我想要畫關於黑歷史的漫畫，該怎麼做？」一定會引來以下問題：「你認為的黑歷史是什麼？」「對你而言黑歷史是什麼？」「想如何表達黑歷史？」等等，或許他會猶豫的可能性極

高，因為他可能想創作黑歷史的故事，但卻從未認真思考過「黑歷史」是什麼，若換個提問切入，「若回到你自己認為的黑歷史時期，你會怎麼辦？」如果這時可以回答，應該就能整理關於黑歷史的立場與作品可能的走向與結局，立場是會變化。另一方面也是有人從未思考過自己的立場是什麼、有人無時不刻都在改變立場，這都是可以的，就從現在開始，認真思考並整理即可。

如果有位漫畫家想要創作關於「夢想」的作品，當問及「對你來說，完成夢想有什麼意義？」「為什麼想要達成夢想？」若回答「人生在世總是要做自己想做的事情」的話，這就可以當成這部作品的結尾，但若因環境變化而改變立場的話，會如何呢？畢業後進入社會時，或許會想著「人怎麼可能只追逐夢想？」因為個人的立場會跟著環境，或時代而改變。經歷各種過程與事件，在長久的思索之後找到自己立場的他們，就有能力創作出有主題、結尾有深度、耀眼奪目的作品，對主題能深刻理解的漫畫家，就算遇到與自己持相反立場的人，也不會生氣。

理解主題概念之後，就可以開始思考屬於自己的主題是什麼，思索完畢之後，就能產出自己的主題。主題不會突然冒出，所以先從自己認為重要的問題是什麼開始，接下來努力思考，就能找到自己的主題，多數人不會自主意識到主題，所以可以倒過來先想結尾，透過為什麼要那樣安排結尾的自我對話，有意識地釐清主題。

假定一位漫畫家因為「一個完全不懂自己想要什麼的人，因一次偶然的旅行，能夠理解自己嗎？」的提問開始進行作品創作，決定作品的主題後，從完全不懂自己想要什麼的人開啟這個故事的序曲，之後一一觀察漫畫家本人的經驗與周遭的經驗、陌生人的經驗，透過這

一旅程做出可能理解自己的各種思索，於是，就能夠以「自我理解」為題材，整理出「關於自我理解的我的立場」，並完成這個故事。這個故事必須出現一些事件，才能讓原先不懂自己的主角逐漸走向自我理解的結尾，有力地說服觀眾。由此可知只要有主題，就能透過反轉創作故事。

　　若是有想做的題材時，就可以針對喜歡、討厭的意見，提出與自己立場相左的假定提問，然後試著回答這個問題。「為什麼喜歡？」「為什麼討厭？」「那麼要怎麼做會令人喜歡呢？」「什麼是問題呢？」「可是，真的是這樣嗎？」等等，連續提問與一一回應的過程雖然漫長瑣碎，但若丟出各種「為什麼」的提問，而能夠回答的話，就能持續成長，同時作品中若放入思考過後的立場，也能對讀者產生影響，啟發思考，從身為販售內容的從業人員，躍升為提供意見的導師。

臨時主題

　　可能不會馬上找到主題，就算有也可能正在磨練中，或是尚未修整完全，若在這一階段，不代表故事創作不能繼續進行，當主題尚未整理完成時，可以活用「臨時主題」。

　　《寄生獸》作者岩明均就是想創作一部警醒人類的作品，才產出這部作品，給沒有天敵的人類一個漫畫家創出來的天敵寄生獸，而該作品的結尾是什麼？不是人類被天敵消滅、也不是天敵寄生獸被滅掉，因為經過十年多的連載，作品的主題不斷改變，原先是假定人類與人類的天敵「無法共存」，但最後變更為「可以共存」，所以《寄

生獸》的結局就是「兩物種可以共同生活」。

　　若尚未定調出立場、對於主題也沒有自信的話，也可以採用「臨時主題」。所謂臨時主題，是尋找過去曾深受感動的作品主題，或是看起來很棒的主題，也可說是主題當中的「典範」，就算是借來的，也可以用這一臨時主題創作作品，在創作作品的過程中，趁機具體整理自己的立場，就能將臨時主題轉換成我的立場，或做出不一樣的擴展，或是改變整體方向，這就是為什麼作品能讓漫畫家成長。所以，不要想太多，直接開始下筆，或許你正在寫的故事，最後會發展出所有人都受共鳴的主題。

　　岩明均說過「漫畫家往往終其一生反覆說著同樣的話」，而這同樣的話，意義就是「主題」，有人唯獨著迷於成長類型的故事，他們可能屬於對成長有許多反思的人，透過特定經驗領悟與過往不同的體會，直到找到自己的立場為止。我們提出「對我來說，成長是什麼？」「成長是這個嗎？」「我為什麼迷戀『成長』這一詞彙？」等的提問，想獲得解答，就會孜孜不倦地尋找解答，不是嗎？因為這樣一來，我們會對成長這一類型找到自己的立場。全心投入並反覆自問自答，真的能找到自己獨屬的作品主題嗎？可以多多試著詢問自己、找出答案，雖然不容易，但經過一段時間就可以產生自己的立場，找出主題。

　　　　　　　　　　．

對我來說重要的問題，對大家也都重要

　　敲定主題之後，就要進入更困難的立場定調階段，這時身為創作

者可能會擔心故事不精采，也害怕看到「困難的思索、困難的故事很無聊」、「不會有人看的」一類的讀者回應，或是擔心「深究我的立場之後，卻沒人關心怎麼辦？」其實這些煩惱可以先暫時擱置，對自己而言重要的問題，往往對別人也會是重要的。

《未生》在二〇一七年獲得日本文化廳主辦的媒體藝術獎漫畫組優秀獎，其實在韓國早已是公認的優秀作品。具體描繪韓國青年世代疲憊的社會生活，以及揭穿社會架構之下虛無的《未生》，在日本也獲得與韓國類似的評價，執行該獎項的委員會給予的評價是「主角張克萊在學歷至上的韓國與經濟競爭的扭曲道路上的遭遇，與日本達觀世代相似」（所謂達觀世代，是指八〇年代中葉之後出生，對安穩職場與升遷毫無興趣的世代）。

橫掃二〇二〇年美國奧斯卡四大獎的奉俊昊名作《寄生上流》又如何呢？一部描繪發生於韓國的故事，令人驚奇地讓全球普遍都產生共鳴。如同導演在得獎感言時，引述馬丁‧史柯西斯導演說過的：「愈是個人的事情就愈具有創意。」而這句話與那句「對自己而言重要的問題，往往對別人也會是重要的。」的意思相同。

假定有位漫畫家想要寫煩惱於性別認同的主角的作品，而若經歷過長時間的思索問題的話，想必對於寂寞、孤立，被多數人拒絕的困境、深刻的孤獨感、努力不讓性少數者受傷等的問題，都能有深刻的思考。若對於性少數認識不多、輕易為性少數下定義、三小時就可以完成提綱的人，不會有這些煩惱。必須透過思考，才能寫出人人皆有共鳴的主題，即使漫畫家不是性少數者，若能對性少數者的寂寞、孤獨有所共鳴的話，就能創作出具備普遍性的故事，因為人生一路以來經歷的各種情緒，能夠使人理解他人感受，而這一股共通的情緒就能

傳遞給讀者。

對我而言是重要的問題，就是他人也能引發共鳴的問題，而若對於這一問題經過長期又具體的思考，就像持續丟出各種引人不快的問題一般，總有一天會正式形成漫畫家的立場，也就是「主題」，一個專屬自己的主題，就算是常見的人物、類型，與風格，只要能獲得特別的評價，就能說明該作品有其獨特主題。「現在對我而言重要的問題是什麼？」「我從何時開始覺得這個重要？」「我曾因為這一重要問題而逃避過嗎？」，只要持續思考上述問題，就能在過程中獲得靈感。

當代有名的漫畫家對於「如何創作長篇作品」的提問，往往千篇一律地回應「只要有結尾就能創作出長篇作品」，但若不理解這句話，就會覺得這回覆模糊不清，畢竟一聽就知道話中意涵其實指的是「主題」的人不多，所以「只要有結尾」這句話就容易被誤解，但若持續想要創作長篇作品，總有一天就能點亮腦海裡照向「故事結局」的那一盞燈。

「結尾」就是意識到故事結局為讀者帶來什麼意義，有心點亮腦中那一盞燈，就能找到主題，若是體悟到「希望主角變成什麼樣子？」這個問題的重要性，就能開始進行長篇創作。真正理解結尾重要性的漫畫家中，多數都能完成長篇作品，且其作品也能深深烙印於讀者心中。曾在「長篇」這堵牆前碰撞、茫然迷失的漫畫家們，諸如創作了《火鳥的沼澤》、《超級三重奏》、《再見，黑色先生》的黃美那（황미나），或《林巨正》、《咚咚》、《長毛道士》作者李斗號（이두호），以及《恐怖紅酒軍團》、《世界末日》、《城邦》作者李顯世（이현세）都曾公開說過「結尾」的重要性。

TIP 主題只要夠強，本身就能有行銷效果

● 主題很重要

主題很重要，作品的內容與人物若給人強烈的印象，就能自帶行銷效果，所謂行銷就是「煽動」，當作品過於說教時，讀者可能會覺得被強迫，對於下一部作品就不會有所期待，會視之為無聊的上課內容。與其在作品上完全揭露作者立場，倒不如將讀者引導至漫畫家認為重要的主題，引發讀者的興趣並展開這一故事為佳，讓讀者準備好探索主題的心態，將主題隱藏起來，也是故事創作的一種技巧。

● 主題需從長計議

主題需要長期思索。在歷經長時間的思量之後，可能會走向與最初不同的立場，從漫畫家角度看來，要繼續說一個主題已然改變的故事，可能會因此而不安，因為會無法信任立場改變的自己（與自己的立場），但這應是很理所當然的事情。主題會因為經驗而改變，沒有深思過就不會深入，然而每一次立場改變時，都能詢問自己「為什麼」的話，就能有同一個主題中持續向下深掘，若從「為什麼」的提問中，找出主題改變的理由，就能更熟悉這個故事的主題。所以請不斷地自問「為什麼」，深切地思考。

• 沒有主題也能創作作品嗎？

　　沒有主題的作品是不是無法得出結論呢？答案是「不是」。首先是漫畫家能夠整理出對自己而言重要的是什麼即可，準備好作品前進的方向，就算尚未整理出明確的立場，也可以著手創作，因此，不需要一開始就恐懼不安，再者於創作主題時，就像是整理自己想法一般必須反覆檢視同樣一件事可以有多少種立場，在確認自己的立場時，才能不被他人的立場影響，堅守自我，更能夠避免陷入創作主題的陷阱，一步步整理出自己的想法。

漫畫家的煩惱

所有人都有過那樣的情境

　　有位漫畫家在創作作品時，被「人的所有行動都有其原因」的主題吸引，聽到這件事情的同事只問了一句「那做壞事的人也會有必須理解的原因嗎？」如果這句就足以破壞漫畫家對這一主題的信心的話，這時就必須詢問自己幾個問題，來驗證這一主題，最後統整出「我的立場」。「是所有行為都有其原因，而這種概念會讓壞事免除其責任嗎？」不過事實上這一苦惱必須不斷持續。

　　每個人、每一位漫畫家對於好壞是非的立場都不同。若是漫畫家認為「不論是何種理由，壞事就是不可原諒」的話，在其作

品中登場的壞人就會受到應有的報應，相反的，漫畫家也可能會認為壞人有其必得如此做的理由，若壞人的故事能夠說服讀者，就能創作出好故事，催生出一位具有魅力的反派角色。

　　若沒有說服讀者的自信，也有方法可以解決，但必須詢問自己「為什麼？」為什麼無法說服讀者？回答這個問題之後，若這個回答可以說服自己的話，也許就可以從這個思考中找到方法，說出這個「儘管如此，所有人都有其原因」的故事。

5
人物角色

對人類的理解與角色創造有何關聯？

我們在看一個故事時會無意識地做出特定行為，那就是找主角，我自己也會在不知不覺中跟著劇情找尋入戲的對象。這時漫畫家本來不該妨礙讀者找尋主角的行為，但通常都會出現阻礙，讓讀者找到與漫畫家意圖不符的主角。

漫畫家創造出人物角色時，會歷經許多難關，在電影、書籍、漫畫領域中創作出鉅作的漫畫家，在其訪談中經常會說「我什麼都沒有做，只是創造出人物角色，他們就自然而然地完成這個故事」，這句話讓無數漫畫家感到挫敗，但現在說挫折還太早。理智地說，人物角色當然不可能自己「完成故事」，若真的有「自然而然繼續故事的人物角色」，漫畫家沒有說出口的是，那是因為漫畫家自己在人物的塑造上花了不少功夫，才是關鍵。

所有漫畫家在創造角色時，都會煩惱該如何設定，然而對於最根本的「角色是什麼」、「讀者最想知道角色的哪一部分」等問題卻不知必須深究。試想若有人問及「你朋友Y是怎樣的人？」時，你會

怎麼回答？應該是「他人不錯」、「是我的好朋友」此類籠統的回答吧。由此看來，雖然與朋友之間關係親密，但能夠說明的詞彙不多，是否令你意外呢？不過與其自責詞彙能力弱，倒不如說我們並沒有自己想像的那麼關心注意他人。

不論是對好朋友還是家人，能夠形容的詞彙就是如此貧乏，該如何才能在完全異於現實的故事世界創作出栩栩如生的人物角色呢？人物角色創作必須徹底掌握、理解一個活生生的人，並且深入連結，就如同不關心世間事的漫畫家難以找到與時代共鳴的主題一樣，不理解人類，就難以創造故事角色。

就像羅伯特·麥基所說，若故事是人生隱喻的話，角色就是對人類的隱喻，所以不理解人類就從事創作的話，可能難以創作出能夠讓故事繼續前進的角色，因此，若想創作出栩栩如生的角色，首先要先理解人類。

不過是想成為條漫作家而已，居然還要理解人類！可能有人會認為負擔太沉重，但不需要太擔心，接下來要說明的就是可以創作出具有魅力人物角色的基本原則。

讓讀者進入人物角色的兩種重要材料

普遍獲得一致好評的故事，對讀者來說多是「這漫畫家怎麼那麼懂我？」「他怎麼會知道我的故事？」的感受，據此可以推論出想讓讀者覺得精采，漫畫家必須帶出「我創作的故事就是你的故事」的感覺，這樣讀者才能走進漫畫家的故事，在明知不是事實的況下，也能

「代入」自己。

　　為了讓讀者能夠將漫畫家創作的故事投射在自己身上，會採用的工具就是讀者自己的經驗，當他們將自己經歷過的事情、自己體驗過的情緒代入故事時，就會得出「這是我的故事」的結論。不過可能會有人持反對意見，所謂體驗，也就是可讓人深陷內容的故事，應該是年紀愈大體驗愈多才對，但通常沉溺於故事的讀者都很年輕，還沒有太多人生經驗，該如何才能讓他們深陷故事，以及代入人物的情感呢？

　　各位應該都知道國小低學年的學生在自我介紹時，往往採用相似的語調與句型介紹自己「大家好，我是某某國小某年某班的某某某」，光在腦海中想像這個畫面，都能浮現那自我介紹的語調，也可能會懷疑是不是有人在國小統一規定這套說法，但孩子們會採用相同的格式介紹自己不是因為學校強制，而是他們沒有太多可以介紹自己的材料，簡單說就是沒有經驗。

　　年輕讀者對故事內容較易投入的證據，可以從孩童歌舞劇找到，不論是哪一部作品，總是會有善惡分明的角色登場，在代表善的英雄找尋代表惡的壞人時，觀眾席上總是會出現騷動，這是因為走入故事的孩童將自己當成是代表善的英雄，不斷地想要告訴主角壞人在哪邊。

　　當然適合孩童消費的故事內容與成人消費的故事內容不同，孩童的詞彙能力較弱，無法解析較長的文章，或是滿是象徵意義的影像，然而我們現在討論的不是哪一種故事容易閱讀，而是對於自己喜歡的故事內容，會深陷其中至何種程度。舉例來說，在一個以年幼學生為對象的故事內容中，包含大量影像，通常會直接聯想到繪本。

那麼，可代入的強而有力的材料「經驗」，尚嫌不足的年經讀者們，能讓他們具有強烈感受，深深陷入主角世界的理由是什麼？

區分「共鳴」和「替代性滿足」

想讓經驗較少的讀者投入故事，除了引導讀者將自己代入故事角色的「經驗」這項工具之外，還有另一項重要工具，那就是「憧憬」。除了讓讀者感受「我也曾有過這個經驗！」為基礎的「共鳴代入」外，還有讓讀者渴望「我也好想那樣做！」的「憧憬代入」。

人類會本能地在「真實自我」與「想要成為的理想自我」之間來回搖擺，特別是自我尚未發展成熟的年輕人，更容易在閱聽體驗中代入「想要成為的理想自我」樣貌，而非「真實自我」。直到成為大人，自我成熟完備時，就能從「理想自我」，漸漸轉移，從憧憬代入走入共鳴代入。

愈年輕的讀者愈會崇尚展現出憧憬帶入的人物角色，並給出結論，獲得孩子們炫風式人氣的幼兒卡通《淘氣小企鵝》（뽀롱뽀롱 뽀로로），沒有會對小企鵝與朋友們說「不可以！」的囉唆大人登場，所以小企鵝跟朋友們想做的事情都可以做，可以開心地玩耍，就算出了問題，也不是依循大人的規則而是由自己的方式解決，該卡通主題是「開心玩是第一要務，朋友們來吧！不論何時都快樂享受」，所以《淘氣小企鵝》對幼兒來說，是透過憧憬獲得替代性滿足，透過經驗提供共鳴，徹底捉住幼兒的眼與心。

有反差的角色才有魅力

孫齊皓（손제호）擔任編劇、李光洙（이광수）負責繪圖的《大貴族》主角萊，就是所謂的典型最強角色，站在世界最高的位階，所有條件都完美無瑕，在這個世界，沒有人能夠承擔萊的攻擊，然而這個集權力與力量於一身，讓讀者無比憧憬的萊，最喜歡的食物居然是再平常不過的泡麵。

那個我所想要的、我想要成為的、我相當憧憬的人物，給我「崇高」感受，連觸摸都遙不可及的存在，居然像平凡的我一樣有著喜歡吃泡麵的設定，這就是人物角色的落差，但不會因設定平凡而形象崩壞，反而更能讓讀者更快速地融入該人物角色。

反之，若以任一年齡區間的讀者為對象的作品，就必須提高該人物對於目標讀者的共鳴度，這裡是要將憧憬要素往下調一階，加上角色設定的落差。我們來看《未生》中登場的張克萊，《未生》的讀者多數是上班族，或是曾為上班族的人，漫畫家提供了能讓讀者產生共鳴的題材與話題之際，又將主角張克萊設定為只有高中學歷的約聘人員，給予讀者足以投入故事的共鳴。

當然張克萊的設定不只有共鳴要素，首先，張克萊原本是一位被寄與厚望的圍棋棋士，但最終無法成為職業圍棋棋士，透過一位喜愛棋士張克萊的粉絲介紹，順利進入一家貿易公司成為約聘人員的設定，會讓一般平凡的青年投以羨慕的眼神，所以張克萊是一位兼具因經驗而共鳴，與因憧憬而獲得替代性滿足的人物角色。

Kwang Jin筆下《梨泰院Class》的主角朴世路極具魅力，朴世路的心願就是「秉持信念生活」，但要守住這一信念相當困難，顯示出

平凡的一般人要守住自己的信念，可能要拋棄所有一切之意，這一點讓讀者對朴世路產生共鳴，同時當他面臨與其心願相反、使他無法秉持信念的情況時，朴世路展現了為堅守正義與信念，不向任何人妥協的真性情，對此產生共鳴的讀者自然就會產生期待，以及依賴朴世路的情緒，這個人物就從共鳴對象轉變為憧憬對象，這就是朴世路深具魅力的角色落差，也是讀者愛上他的原因。

　　大眾不喜歡僅有單一資訊的人物角色，也就是過於平面的角色，當某人物角色深具魅力時，就一定有因矛盾而成就的強悍力量在其中引領，當知道認識一輩子的朋友偷偷在進行一件偉大的事情時，就會對朋友產生敬佩心，評價也會有所不同。舉例來說，二之宮知子筆下的《交響情人夢》中，千秋學長是再平凡不過的野田妹內心的憧憬對象，然而看似完美的千秋卻有天然的一面，也是一位兼具憧憬與共鳴的人物角色，這一點讓讀者自然而然走入千秋這一角色。

　　若僅有憧憬要素，其魅力就會下降，反之，若只有共鳴要素，馬上就會厭倦，因為只有共鳴無法提供緊張感。李鍾範的《神探佛斯特》的動作不多，但各個人物的台詞，使用非常多「心理學」專業內容，這些元素提高讀者的年齡層。在這一情況下，添加共鳴因素比憧憬安全，然而主角佛斯特博士的外型設計卻完全相反，明明是年輕人卻有一頭白髮，設定是一誇張美男，如同喪屍般的情緒不外顯，但在工作上具有特殊能力，屬於天才型的人物角色，相當符合少女漫畫常出現的外貌設定，憧憬多於共鳴，若說設定上採用專業知識解謎，是為了符合大一點的年齡層，也就是成人讀者能夠有所共鳴的話，似乎沒有必要採用年輕美男的設定。

　　因此從這一點上看來，佛斯特不是「想成為的自己」、也不是

《神探佛斯特》的主角佛斯特博士以完美的樣貌成為備受憧憬的人物，但同時也包含共鳴要素。

「共鳴的自己」，而可能是在兩者之中界線模糊的角色，不僅難以讓讀者感受其魅力，也妨礙讀者走進主角的世界，當難以判斷喜歡，或是討厭主角的前提下，就可能讓讀者放棄這部作品。

但從結果看來，佛斯特這一角色在其他面向深具魅力，這部作品在最初創作的當下，條漫市場並沒有以高年齡層讀者為對象的專業題材類型，當時的讀者群是以十到二十多歲的世代為目標，所以漫畫家為了想傳遞心理學艱澀難懂的內容，果斷地將主角外貌與內心設定為「刺激憧憬要素」，認為這一方式多少會帶出效果。

若我所創造出的角色屬於看不見其魅力的情況，只要在共鳴與憧憬中擇一代入，就能收到效果，若想要設定一有明確立場的人物，那麼長篇會較短篇更有利。長篇的優點之一就是在長時間的連載之下，主角會有不同面貌，由此可慢慢帶出共鳴要素，一開始冷靜毫無情緒的佛斯特，其本名居然能讓人感受到「人情味」，與狗狗帕夫洛夫也有極深的情感。這誘發了讀者的共鳴，使得作品的劇情開始走向具有正常人情緒的一面。

憧憬與共鳴兩大要素如何配合才是重點，迅速檢視一下習作中的人物角色，若無法感受到魅力的話，就是一個過於完美、毫無人性氣息，或只能感受人性，卻毫無魅力的人物。

對人類的理解始於觀察

我們說創造一個人物角色，取決於對人類的理解，所以「漫畫家必須對人類有深刻理解」或「漫畫家必須好好觀察人類」，對漫畫家

來說，不允許的是所有反應都籠統以微笑帶過，但可曖昧處理。只是如何擁有觀察人類之眼呢？

漫畫家在創造角色時，最感困難的時刻，就是害怕自己創造的角色不被接受，暫且不說讀者能不能走入人物所處的世界，漫畫家最恐懼的是，筆下人物角色可能讓讀者產生反感，所以要記住讀者看的是各個人物角色的行動。我們在看周遭人時，看的是他說什麼、做什麼，幾乎沒人會檢視一個人說話與行動背後的意義，甚至於連追究努力背後的原因都沒有，但我們是漫畫家，漫畫家不能拒絕「漫畫家必須對人類有深刻理解」、「漫畫家必須好好觀察人類」這兩句話，但若不懂如何觀察人類，只強迫自己要理解人類的話，也可能反而更容易增加挫敗感，那麼，到底該怎麼做呢？

又不能放手不管，所以我們就必須檢視創造人物角色時所需要的主要要素，名字、年紀、家人關係、背景、外型、習慣、說話語調、欲望、缺陷……試問你身邊是否有任何人，你完全理解他們身上上述要素呢？就算以家人為對象也難以每一項都找到答案，可見真心理解一個人需要龐大的意志，不是那麼簡單。

理解人類就必須從「為什麼」的提問開始，認真思考「為什麼那樣做？」、「為什麼那樣說？」、「為什麼會這樣？」，並給予回覆，才算真正的觀察人類，但相較於努力觀察人類，多數人都喜歡輕率地做出判斷，導致難以正確理解。

對於那些經歷過許多事情的人，以及認真理解他人的人來說，他們有長期累積下來，用以理解與判斷人類的「眼鏡」，也就是判斷基準，若沒有觀察人類的本事，可以借助多種工具充當觀察用的眼鏡。人類有許多複雜的樣貌，新手漫畫家可以使用欲望與缺陷的眼鏡，利

用這一眼鏡觀察人們，就能理解，並做出判斷。

掌握人物角色的欲望與恐懼

　　人物創造沒有既定法則，只有「須盡可能由一小細節形成」、
「必須能說明這幾個細節所組成的人物整體形象」一類的基本條件，
前述提及故事創作最重要的命題是「某人真切地期盼獲得什麼，但卻
難以獲得」，而以這一前提設定人物時，該人物就必須有「欲望」，
同時給予其欲望之所以難以達成的原因，主角的欲望與阻礙主角的障
礙必須同樣大，才能製造緊張感，引出讀者的好奇。還有，人物角色
的欲望則必須好好觀察該角色的內心有些什麼，才能獲得。漫畫家在
角色設定的最初階段會以「欲望」與「恐懼」為主，而對於該觀察人
們什麼的答案，也是欲望與恐懼，畢竟所有人類的本能，就是朝向欲
望的方向、朝向恐懼的反方向行動。

　　這還不是終點，當理解欲望與恐懼是角色創造的主要要素之後，
就要進入該如何使用欲望與恐懼的階段，依據某個人給予的情況，就
會改變欲望與恐懼。不知道各位有沒有目擊過自己家人、朋友、戀人
內心深處的欲望恐懼，這通常是不太可能做到的事情，因為人們向來
都會仔細地隱藏自己的欲望與恐懼，就算是再親近的人，甚至於對自
己，都會隱藏自己不喜歡看到的那一面。

　　總之，漫畫家必須知道該人物角色的欲望與恐懼，漫畫家想知道
的，就是自己能夠完美控制與操縱自己創作的角色人物，如此一來漫
畫家就必須更深入地挖掘欲望與恐懼，那些人們想要隱藏，卻實際存

在於人們內心的欲望與恐懼，這樣才能催生漫畫家真正想要的，以及能讓讀者深深著迷的人物角色。

人們說知道湖水有多深時，就是乾旱之時，將人物角色擺放在崩塌的建築內、在大浪洶湧的海邊，讓人物角色處於極度壓力之中，觀察他如何行動，也許就會發現一直以來累積而來的欲望與恐懼，可能會在一瞬間顯露而出，為了控制人物角色，就必須掌握他的欲望與恐懼，所以必須將人物角色擺在極度危險的情況下。

由Maemi擔綱編劇、稀世繪圖的條漫作品《假面女郎》主角金毛美，是一位厭倦社會主流的外貌評價標準，卻也擺脫不了這一標準的女性，有趣的是當她用口罩遮住自己的臉，在網路上進行個人直播時，卻不斷聽到網友讚美她的美麗，金毛美非常享受於這一情況，也因此釋放不少壓力，在這一過程中呈現「平常的金毛美」與「口罩女孩金毛美」有著完美的區隔，不論是行動還是內心都不同，對金毛美來說，口罩是個強而有力的媒介，可以隱藏自己本來的樣貌，創造出自己想要的樣貌，直到有一天，出現了一位網友質疑口罩女孩口罩下的真面目，這給她帶來極大的壓力，而這時金毛美的真面目也將就此出現。

漫畫家正確洞悉了主角有何欲望與恐懼，所以製造一個讓金毛美真正樣貌現身的事件，在這裡目擊金毛美真正樣貌的讀者，會對金毛美產生共鳴，走入金毛美這一角色的世界，當欲望受到阻礙、陷入極度壓力下的金毛美毅然決然地為了再次滿足欲望而行動時，就創造出另一個金毛美的存在，所以當理解人物角色的欲望與恐懼，就能一步步創作出情節，形成一個故事，或許這就是為何許多漫畫會說人物角色能夠自然而然創造一個故事的原因。

人物角色創作的工具一：
檢視人物角色典型

　　創造人物角色廣泛使用的方式有三種，典型（老哏）、活用周遭人物，以及借助人格原型的幫助。

　　首先是典型的人物角色。《神探佛斯特》的佛斯特、《夏洛克‧福爾摩斯》《夏洛克》的夏洛克、《鋼鐵人》的東尼‧史塔克、《生活大爆炸》的薛爾登都是天才型人物角色，相信熟悉這幾部作品的讀者馬上可以理解，若是完美的學長典型呢？應該會馬上想起《奶酪陷阱》的劉正、《交響情人夢》的千秋、《灌籃高手》的藤真健司；添麻煩的人物典型有誰呢？《奶酪陷阱》的吳英坤、《神之塔》的蕾哈爾等人；自主性格的女性角色典型則是有《就算死也喜歡》的李路多、《柔美的細胞小將》的柔美、《梨泰院 Class》的趙以瑞等，除此之外，還有許許多多的典型。

　　只要活用這些典型就不需對角色做太多說明，因為讀者已經從其他作品看過相似的角色類型，但要注意一點，那就是一個故事中太多相似人物典型，就會整體喪失新穎性，所以為了補強這一點就必須給予熟悉的人物典型一點點新的特徵，思索如何襯托出典型的人物角色。

　　參考周遭人更能創作出栩栩如生的角色，因為我們熟悉他們說話的習慣、缺點與優點等等，不過漫畫家所理解的全部，可能難以完整向讀者說明，並且說服讀者，也可能受限於個人周遭人數量不多，還有一點，身旁的人與自己相似的可能性很高，這時更難以運用在故事創作中，創造多元的人物。

　　也可採用第三個方法，依據年代，設定人物角色的欲望與恐懼。當人物角色以現在為基礎時，寫下從角色出生到死亡為止粗略的歷史事件，一一設定其欲望與恐懼，將角色人物放入歷史事件中，依據當代歷史與社會脈絡，檢視可以如何表現出個人欲望與恐懼。若說前兩種是考察角色個人的方式，這一個方法則是設定出該人物角色與所處社會關係下的欲望與恐懼，如此一來就能創造出更立體的角色。尹胎鎬通常主要採用這一方式，《YAHOO》就是以韓國現代經常發生的事件，敘述如何毀掉一個人的人生，這一作品的主題，就相當適合這一種角色創作的方式。

人物角色創作的工具二：
檢視周遭的人

　　生活中若有不想再看到的人的話，該怎麼辦？一般來說就是不見面就好，然而有時卻有非見面不可的處境。故事是世界的事情，黃金奇異鳥《就算死也喜歡》的主角李路多，對於無法跟他人產生共鳴、常出現語言暴力的白科長，簡直是「希望他死掉」的討厭，而當李路多出現這一想法的瞬間，真的就是白科長死亡時刻的開始，殘忍的是漫畫家刻意安排給主角反覆多次強大壓力，也就是與白科長相遇的時刻。

　　主角李路多歷經多次時間旅行，逐漸理解白科長為何會有那些行為，而正是這部作品的樂趣所在，再者白科長也開始能夠自我檢討，回顧自己的行為，因為唯有白科長改變，李路多才能終止這一次次可

怕的時間旅行，所以李路多不得已，必須讓白科長向其周圍人表明其行使暴力的原因，雖然這是不得已的選擇，但可以停止自己腦中「希望白科長去死」的念頭，並使其改變，也才能理解白科長這個人，當然，還有讓白科長變成如此的大環境結構性問題。《就算死也喜歡》顯示今日社會的矛盾，同時又必須遵循羅曼史圓滿結局結尾，作品登場人物承受極大壓力，其反應則是詢問「為什麼」，且為給出答案，這會讓人物角色在故事中愈來愈栩栩如生，漫畫家的主題會在樂趣的界線中逐漸凸顯，這部作品深受讀者喜愛，也獲得改編為電視連續劇製作的機會。

透過這一部作品我們可以這樣想，我們真的想理解他人，而不是深知自己嗎？甚至是自己討厭的人？就像《就算死也喜歡》的李路多一樣，人們通常不願意理解自己討厭的人，為了正當化自己的討厭情緒，所以不願意理解，因為深知當理解的那一瞬間，接下來就無法繼續討厭之故，其實討厭是保護自身情感最強而有力的一種武器，但，同時也是一種矇蔽。

金仁真的《再見，媽媽》這部作品，是描繪一位突然失去母親的女兒，在慌亂中辦完媽媽的告別式，告別式之後她開始整理媽媽的遺物，在整理的過程中領悟了一直以來，都誤以為自己很懂媽媽，但其實自己根本沒有真正地理解過媽媽，之後透過回想過去，才一點一滴地真的開始理解媽媽。可見我們連與自己最親近的家人都不太理解了，更何況是毫無關係的陌生人，因而漫畫家在創造人物角色時，一定要丟出「為什麼」這一個提問，因為「為什麼」的提問，是通往正確理解與觀察的首要關鍵。

對人物角色的理解與對自己的理解，兩者之間具有相似點，若能

深入理解自己，也就能深入理解他人，就算是在不得已的情況之下，與他人經歷長期相處經驗的人，大致上都能深入地理解自己，我們可以說，理解自己與理解他人這兩件事情，絕對是相互影響的。

人物角色創作的工具三：
借助人格原型

• 人格原型的必要性

大部分漫畫家對於人格原型都帶有負面的見解，認為漫畫家要完成的是多元的角色，因此不需要關心將人類做簡單分類的人格原型，同時也認為將各種人僅僅區分為幾種特定類型，根本就是不對的事情，所以會排斥人格原型，或是根本就不願意研究。

沒有一個人可以保證自己能不帶任何偏見看待他人，可能僅有程度上的差異，但多數人都會有偏見，一旦聽到帶有偏見的措詞時，多半都會先湧現負面的情緒。試想當你到一座原始森林狩獵，聽到樹林裡發出沙沙聲響時，是否會想著若有一隻危險野獸朝我衝來的話該怎麼辦？應該是選擇逃跑，或是用武器壓制那隻動物，對吧？以心理學與演化生物學的理論，綜合並分析人類本性與行動的演化心理學時，能得知，偏見與先入為主，是人類能夠存活到如今的重要關鍵，換句話說，我們的腦在面臨曾經經歷過的事情時，以及相似情況下，會以較經濟的方式思考與判斷，以確保「安全」。

對「人」也是一樣，會因為同樣原理而採用偏見與先入為主的方

式判斷對方，這是很自然的人類認知行為，所以怎麼處理這一情況就相當重要，人格原型可能會被認為是先入為主與偏見，但除了負面評價外，也必須記得這是一種理解人類最具經濟效應的方式。

專業漫畫家會如何將人格原型運用在作品上呢？若要區分，會先區分成男性與女性，這時的基準是「性別」。不過有人會以「LGBT」區分、更有人會以「LGBTQIAPK」更細地去區分，這使得區分人類的解析度上愈來愈精確。不過，請切記人格原型無法單純區分為好、壞，對漫畫家來說，只會區分為有用的工具、解析度較高的工具，與不太有用的工具、過於簡單的工具而已。

人格原型的種類相當多元，許多知識份子長期以來透過MBTI十六型人格、九型人格、面相、八字、血型等方式，區分與理解人類的性格。在無法與不同人見面，或難以以個別見面的方式進行判斷的情況下，活用人格原型是最經濟的手段，人格原型同時也是古代帝王學的基本科目，從古埃及法老到朝鮮時代的皇世子所接受的政治統治教育中，就包含如何快速分類與辨別人們的方法，因為他們的統治對象是「人」，所以必須將人分類，掌握人格特質的方法也就相形重要。

• MBTI十六型人格

一九四〇年代起到一九七〇年代為止，最受美國多數漫畫家、劇本家歡迎的人格原型就是MBTI十六型人格，MBTI由凱薩琳（Katharine Cook Briggs）與伊莎貝爾・布里凱茲（Isabel Briggs Myers）母女研發，母親凱薩琳透過自傳的研究找出人格個別差異，並結合榮格的心理學分類理論，爾後女兒伊莎貝爾加入，一同完成這

一份MBTI的測驗研究。

MBTI能夠簡易快速理解，然而其缺點就是測驗者可以編造答案，企業在新進員工面試時，也會採用MBTI掌握求職者的人格特質，但問題在於求職者的狀態一旦有所改變，其答案也會同步改變，因此要精確觀察人類本質與不變的部分相當困難。而正是因為這一限制，所以一九八○年代末期開始，美國大眾媒體漫畫家採用的人格原型方式逐漸從MBTI移轉至九型人格。

• 九型人格

九型人格有什麼優點，讓許多漫畫家願意改用這一方式呢？其實只要將MBTI十六型人格優缺點對調，就是九型人格的優缺點。九型人格的優點是可以看到人類基本不變的部分，然而與MBTI明確知道發明者來歷不同，我們無法得知九型人格的起源，目前可說九型人格是從很久之前開始，透過統計得出的人類人格原型，不過要找出相對應類型非常困難，也需要花許多時間。人格原型多數都是為了分析他人而生，MBTI十六型人格、八字與面相都屬於這一類，目的都是為了掌握他人的性格。

九型人格的產生是因想要理解、掌握「自我」之故，直到今日，可說已經難以在完全不理解人類的前提下，創作一個角色人物。再者，雖然理解人類最簡單的工具就是欲望與恐懼，不過這兩點有時候不容易輕易向外展現，而是隱藏在人們內心最深處，這時九型人格就提供探究人類的根源、理解人類以創造人物角色的最佳方法。

九型人格在初期分為三種類型，而目前則是有九種類型，以數字

編號取代為九個人格命名，是為了預防使用者對任一人格產生好惡的問題，而將人類區分為九個種類的基準是人類的「欲望」、「恐懼」與「執著」。

　　九型人格較難為自己，或他人標上任一數字編號，若能快速掌握數字編號，事實上屬於該編號的可能性反而就很低，因為人總是想成為自己想成為的樣子，可以戴上面具、時刻確認面具，所以必須深刻回顧自己長期以來的「欲望」、「恐懼」與「執著」，才能真正找出自己的數字編號。

　　九型人格所提出的九種類型如下：

第一型：原則與正義守護者，一旦脫離原則就會感到恐懼。→原則執著

第二型：若我無法對他人有幫助，就沒有任何意義。→利他性執著

第三型：執著於要成功才能獲得他人認可，為了完成目標有強烈的達成欲望、拚命努力。→成就執著

第四型：執著於必須與他人不同，認為在許多人之中如果淪為剩下來的那一個，就沒有任何意義。→獨特執著

第五型：執著於知識，認為即使是他人不知道的事情，我也必須知道，獨自一人深入學習並熟悉之。→資訊與知識執著

第六型：面對所有事情都預先擔心、不安，也會憂心於他人對自己的不安眼神，自我信賴度極低。→安全感執著

第七型：為了自我享樂的欲望極高，恐懼無法享樂的情況。→幸福與快樂執著

第八型：執著於年紀、排序、強大，認為自己必須比他人強大。
　　　→力量執著

第九型：和平主義者，做決定時不太會覺察自己的意見。→和平
　　　執著

　　在美國許多超級英雄人物中，超人就屬於第一型，對於正義有很明確的觀點，超人的定義指出美國的價值，美國超級英雄的開始，就是以超人為原則與正義的守護者，因而能感受超級英雄的典型性格，如今第三型的英雄更加活躍，鋼鐵人就是其中一追求成功與成就的代表性英雄。而知名的蝙蝠俠是為了要找出殺害父母的凶手，所以躲進洞窟裡默默地培養實力，與九型人格的第五型較接近；蜘蛛人彼得・帕克徘徊於身為英雄的責任感與學生的個人生活之中，當他逐漸獲得自信，成為真正的蜘蛛人，這時應屬九型人格中的第六種。

　　許多漫畫家沉溺於九型人格的原因，不是因為哪一個編號更好，而是其擁有各自的性格，所有編號都有其級別，如同在橘子中間畫上一條水平線，將其適用各編號的正常級別，往下就是級別下滑、往上就是級別提升，而級別分為九個階段，提升與下降、分別以提升多少、下降多少，作為區分，無法脫離執著對象，反而更執著時，下降的可能性就極高，可以脫離執著，健康地達成欲望就是提升，但如果認為這樣就算完全理解九型人格的話，就不好了，希望每一位想知道如何創造人物角色而學習MBTI十六型人格、九型人格的人，能夠透過許多專家的書籍、課程與podcast更深入地學習。

　　條漫作家當中，尹胎鎬的作品可說是最為積極地活用九型人格；梁英淳（양영순）接觸九型人格後，活用九型人格創作出業餘棒球隊

為主題的漫畫。尹胎鎬會在每一位人物角色的設定之中以九型人格說明，整理出角色的欲望與匱乏之處；九型人格有九種，剛剛好棒球也是九位選手的運動，人數正好符合，所以尹胎鎬催生了以社區棒球隊為內容的《放肆人生》，然而如今已經少見這種角色創造完全採用人格原型的情況。

事實上透過人格原型迅速掌握人類，是重要的事情，畢竟在無法全面深入理解的時刻，透過活用人格原型多少會有幫助，但人格原型終究只是理解人類的「工具」與「輔助」，萬不可理解為創造角色人物的全部。

TIP　理解人物角色的欲望

依據人物角色的欲望與障礙大小，將故事區分為長篇與短篇。回家路上到超市買菜回家料理，享用食物的主角，屬於短篇，因為主角為了解除壓力而料理，是日常常見的小小欲望；另一方面若是想成為世界一流廚師而懷抱料理欲望的主角，就是長篇。

突顯人物角色欲望的就是阻礙欲望的障礙物，因為在公司承受巨大壓力而想快點下班買菜做飯的人，若突然收到必須加班的訊息，或是加班之後超市已經關門，所以緊急來到便利商店，卻發現想要的食材……人物角色完成其欲望的可能性逐漸降低，因而會產生挫折，而當挫折結束、迎來結局的時候，該人物角色

也能得償所願，其開心程度會更強烈。但是，對於想成為世界一流廚師的角色來說，若只是給予與短篇相似的障礙物，故事就會顯得無趣，所以該人物角色的欲望愈高、障礙物就必須愈大，當欲望與障礙物對等時，故事就能擁有力量。

隨著時代變化，人物角色的展現方式也要隨之變化

　　當代最具魅力的人物角色條件之一就是是否具備「政治正確性」，擁有政治正確的人物角色，不論其行為或是用語都不會因人種、民族、宗教、性別等因素而帶來偏見或是被歧視，因為我們（漫畫家與讀者）都同意偏見與歧視是錯誤的行為。相反地在創造與主角敵對的角色時，就不會具有政治正確性，或是政治正確稍微不足的態勢。

　　為了檢驗這一部分，就必須重新思考、檢視常見看似沒有任何問題的角色設定，或台詞，或行為，如今是否也沒有問題。並非一次就能找出解答，必須耗費許多時間，但這一過程能夠協助催生符合政治正確、具有魅力的人物角色。

絕對的惡人角色：無法代入也能感受其魅力嗎？

　　極具魅力的人物角色是能夠讓讀者產生共鳴與替代性滿足的角色，但若已經使用共鳴與憧憬兩要素，卻仍然無法創作出具魅力的人物的話，該怎麼辦呢？簡單說，就是對絕對惡的角色難以產生共鳴，更遑論憧憬，因此難以感受其魅力，這時只能向讀者呈現其人性的一面，思索著該持續惡行？還是該停止？或是給予一些故事，讓讀者對他產生憐憫。但要特別注意，若「過度」就容易導致反感。

　　浦澤直樹的《怪物》中的「約翰」、克里斯多福‧諾蘭《黑暗騎士》的「小丑」、李鍾範《神探佛斯特》的「文成賢」就是讀者難以共鳴、代入的角色，但他們卻依然具有些微神奇魅力，這是因為熟悉理解人類原則的作者，只要稍加變動，就能創造出擁有「對於未知對象的神祕感、憧憬與恐懼」的人物。約翰、小丑、文成賢這一類角色，看起來就是一般人，但更深入探究，就會發現他們其實是接近自然災害的存在，已經超越可以理解的範圍。

　　是否有人能夠避開突如其來的午後雷陣雨呢？當想要給讀者一深刻印象、想給筆下人物一個令其恐懼的巨大障礙時，可用「理解人類」的原則，試著想像一個封閉性的人物角色。

重要名詞

《權力遊戲》

改編喬治．馬丁所寫的小說《冰與火之歌》，以維斯特洛大陸這一假想國度為故事舞台，描述為了爭奪王位而發生的故事。隨著不同群體與欲望，一步步往此目標執行的過程，極具現實感，是一部深獲觀眾喜愛的作品。現實世界也如同故事世界裡的人際關係一般，相當糾葛不清，明確地以偶然的事件不明確的點綴，最重要的是《權力遊戲》可以讓我們確認現實世界人生的真理，使本作品更具意義。

《灌籃高手》

在日本漫畫雜誌《週刊少年JUMP》連載的作品，在韓國則是連載於《少年CHAMP》，《灌籃高手》可說是風靡所有年代的學生，形同社會現象等級的人氣作品，今日活躍於條漫界的漫畫家多數都深受這部作品的影響，也曾多次在自己的作品中提及《灌籃高手》的有名場景。這部作品主人物恰好是一位毫無欲望的櫻木花道，因為自己暗戀的赤木晴子的一句「你喜歡籃球嗎？」而走進籃球世界所發生的故事。櫻木花道因為籃球這一契機，逐步學習友愛合作，與確定自己對籃球的愛。若說這部作品之前的運動漫畫都是悲壯與具備責任感的主角，《灌籃高手》的櫻木花道就是輕鬆詼諧、毫無欲望的嶄新運動漫畫主角類型。

《記憶拼圖》

　　克里斯多福‧諾蘭導演的代表作。僅有短暫「十分鐘」記憶的主角，逐步解決案件的故事。電影就集中在作者十分鐘的記憶時間中，進行描繪，主角完全不相信周遭人說的話，所以用紋身的方式紀錄一切線索，而觀眾也不知道事件究竟是真的、還是假的。導演將片段事件以巧妙手法整合成一個故事，是一部極具啟發的作品，讓我們知道故事本身固然重要，如何連結所有事件，才是使故事獨特的關鍵。

《寄生獸》

　　突然掉落地球的寄生獸，以人類為宿主捕食其他人類，場景為生態系的科幻小說。主角也是遭受寄生獸的襲擊與寄生獸共存。這部作品的奧妙之處在於並非講述人類與寄生獸的攻防，而是顛覆以人類為中心思想的觀點，以及極富哲學性的台詞，漫畫家並不偏袒人類或是寄生獸，而是以兩個平等的種族看待，人類存在的意義必須以地球生態的一員重新探究，是一部相當卓越的作品。

第三部

取材、架構、腳本……
還有製作

　　接下來我們將要認識讓故事「具體化」的方法，取材就是讓本來只存在於想像中的故事，實際轉變為真正故事的重要過程，多數故事區分為「開始」、「中間」、「結束」三個階段，漫畫家可以在開始、中間、結束階段，分別配置三個主要事件，作為故事的架構。完成主要事件後，就可以打造這些故事的細節。這個階段的思考重點是：漫畫家想要透過這個故事表達什麼？必須先確認，才能創作故事，故事完成後，就要準備轉換為漫畫。分鏡是條漫製作的開始，現在就跟著下述方法創作故事並準備製作，將存於腦海中的故事一步步具體呈現於眼前。

本章內容

1
取材

取材要從何開始？

　　漫畫作品的量愈多，可供創作的素材就會愈多元，漫畫家的苦惱也日漸加劇，然而選擇尚未出現在條漫的素材、讀者第一次看的素材，撰寫某一專門素材就會比其他作品好嗎？身為漫畫家，至少都曾思考過這一個問題。就算是已經寫過的故事，只要回歸市場調查，確定自己想要連載，或是預定連載的條漫平台尚未連載過的素材有哪些，以及缺乏哪一種類型即可。好萊塢與韓國電影製作時，也會在電影製作前先行完成類似市場調查，才會開啟電影製作。

　　一九九〇年代後期的韓國電影復興期，眾多電影公司搭上這股浪潮，孤軍奮鬥地尋找著韓國尚未用過的素材，結果有間製作公司在二〇〇〇年找到了韓國電影從未用過的題材「消防員」，也有另一家公司同時有此想法，因此以「消防員」為題材的兩部電影《烈火焚城》、《奪命警報》同時上映，結果兩部票房同時失敗。以《如火如荼》出道的延濟元（연제원）也有相似經驗，在其身為漫畫家的階段，曾計畫過一題材，不過在他調查自己想要連載的平台後發現，自

己正在構思的作品題材已經有許多連載作品，所以聯繫尚未連載過該題材與種類的平台，因而能夠出道。

　　每一位漫畫家都有搶先新題材，或是著手專門題材的欲望，但發想階段很容易遇到阻礙。楊英順於構思新作品時，會大致瀏覽神話與世界歷史相關書籍，在故事發想階段則會刻意閱讀報紙、新聞或是雜誌，偶然看到簡短的專欄，也嘗試將該題材具體化，若無法有任何想法的話，也可能隨意搭上一台公車散心。《小恐龍多利》作者金水正在全盛時期必須承擔每個月十六次的截稿，即使開朗漫畫類型中都是同一種人物角色登場，卻也必須面臨每一回的短篇都必須有一結局的挑戰，所以每一回的連載題材都是極大的壓力，他選擇的點子調查方式就是隨意搭上一台公車，觀察乘客與窗外的人們；尹胎鎬在創作《未生》之前，為了想知道在貿易公司這一空間裡，會發生什麼事情，進而在網路上調查，因此認識「取材員」，在他們的協助之下將細節載入作品，這些都展現出漫畫家為了完成一部作品，會採用的多元調查方式，這些過程都是作品取材的一部分，所謂取材，是在作品創作開始前的階段，確認哪些事是必備知識的所有工作內容。

所謂「取材」是什麼？

　　取材：調查獲取作品或新聞報導所需的資料或題材。

　　上述為「取材」二字在字典上的定義，如前述，在作品創作的

所有階段中，必要的調查就是「取材」，如今我們已理解取材是什麼了。接下來就要檢視方法，也就是，該如何取材呢？取材這一行為最具代表性的職業就是記者，記者是以「事實」為基礎，建構一個事件的始末讓讀者明瞭，所以我們對記者的形象就是理智冷靜，漫畫家在作品取材時，也會有這樣的傾向，取材時必須以事實為主，縝密且展現其專業能力，同時需要透過網路徵求專家建議，為此可能在不知不覺中產生了專業領域必須縝密與確實取材的壓力。

專業領域需要考證事實，這件工件，也是承襲自「取材」與「記者」所帶有的專業意識，當然專業題材還是需要訪談該領域的專家，不過訪談專家獲得的專業資訊以事實為主，不能無條件地用於作品創作，更何況訪談專家的本身也是一種負擔，若是運氣好，碰巧身旁有專家還好說，有時專家們的聯絡方法難以取得、就算聯絡了也不知道該以何種方式請求訪談，再加上不是每個人都有能力訪談陌生人，所以這份工作相形之下又更重了些。

面對面訪談專家也不是取材必然的方式，即使要以專業題材撰寫作品，與專家見面訪談所獲得的資訊，也不見得對作品一定能帶來幫助，有時還會妨礙創作，這很奇怪，不是嗎？明明是為了題材的真實感，才想訪談該領域專家，為何有時反而無法造就作品呢？

起始無負擔的取材，對作品有利

好的取材類似「追星」，喜歡一位藝人就會想知道更多關於該藝人的資訊，會熬夜看專訪、找照片，為了更深入，會主動找尋更多影

片與相關書籍，這種行為就與取材相似，因此漫畫家在取材時容易踏入的陷阱，就是「誤以為漫畫家必須比讀者知道更多的錯覺」。

在這一錯覺之下，若毫無目的地閱讀專門書籍與專業人士見面的話，就容易聽到「不是這樣」、「這不對」的回覆，專家們對於其專業領域的知識相當豐富，可以說出正確的事實，所以說法會較保守，而以想像力累積作為發想的點子，就會因為與事實產生衝突而無法開花結果，事實是艱澀難懂，而被這一層艱澀難懂的事實籠罩的漫畫家的發想，就此無法繼續前進。

事實上，作品取材應該稍微不嚴密、稍微不像話，從離事實較遠的端點開始接觸為佳，取材的另一個用語是「調查」，從簡單可依循的行為、網路書評，都是好的取材的開始，一般人的意見、傳聞、謠言也無妨，這樣一想，是不是真的跟追星很像呢？

想關注自己喜歡的藝人，會在網路上搜尋，而最先映入眼簾的應是八卦一類的傳聞，負面消息本就容易流傳，若負面消息是自己不在意的對象，可能也不會去確認，但若是自己關心的對象，就會認真收集各種事實，確認那些傳聞是否有根據？或者僅是謠言？一點一滴接觸傳聞的核心，這就是最佳的取材方式。初步的作品取材要從略遠的點開始，如此可避免損及發想的點子，接下來於必要階段，方可採用訪談專家的方式，更縝密地進行調查。

初步取材要輕鬆、正式取材要接近真實

初步的取材愈粗糙愈好，在保有自己的點子又可具體化的前提之

下，廣泛調查各種可能的情境，即使從粗糙的「調查」開始，在事件的建構過程中，也會逐漸需要進行各種較深入、如訪談之類的取材。初步取材後，就算看起來毫無可能性的故事，也可以先完成開始、中間、結尾，並可能在與專家見面時聽到「這看起來很荒謬，不過很精采，應該可行」的評論，所以，初步取材非常重要。

總之，縝密、仔細的工作階段可以往後放，首先開始初步的取材，先找出整體的故事後，再針對一塊塊內容往下調查，接下來依序透過專家訪談，進一步挖掘縝密的事實關係，謹記從選定題材到接近事實之前，都不需要太過努力拼湊故事。

只有筆下人物在專門領域工作的時候，或是專業題材的作品創作才需要取材嗎？有沒有不需要取材的故事呢？若是「自己的故事」又如何呢？出乎意料之外的是，反而正是寫自己的故事，才更需要進行深入、困難的取材。每個人都認為自己是最懂自己的人，但其實不然，就算是自己最關心的家人，或是朋友也一樣，試想，若要創作一篇以自己家人為主角的漫畫，就必須確認自己印象中所知的家人、成長環境、周遭人士對他們的看法等等，要想起存在記憶中的家人，也需要翻老照片，或是舊日記，這與透過網路進行的調查並無兩樣。

在漫畫家團地的《團地》中，就是以第一人稱的視角闡述漫畫家的家族史，描繪在自己幼年時期與家人之間的痛苦歷程，而回想幼年時期的事情需要打開過往所寫的日記，雖然憶起過去那段對家人厭惡的傷痛很痛苦難熬，但卻也透過另一方式理解他們，漫畫家為了《團地》這一部作品而找出幼年時期的日記，並且為了確認日記內容而「訪談」自己的家人。

有人會認為羅曼史就不需要取材，但事實卻不是這樣。雖然兩人

的愛情故事是主線，但每一位登場人物的職業、事件等也需要充分的理解。就以純kki的《奶酪陷阱》為例，主角洪雪有著所有大學生都能有共鳴的煩惱，分組作業的憂慮、打工賺取生活費，以及學費等等而忙碌煩惱，將這一世代大學生的煩惱描繪得相當細緻，深獲共鳴，或許可說是以作者本人的經驗為基礎，但也需要周遭故事與想像，才能完成作品不是嗎？總之沒有一個故事類型是完全不需要取材的。

　　若說正式取材是事實的刀刃，後續取材時也可將已經成形的故事給專家看，在故事成形階段能讓專家指出創作過程中被忽略的部分。李鍾範在《神探佛斯特》系列曾經取材過邊緣型人格障礙者，邊緣型人格障礙者是連專家都認為較棘手的領域，而漫畫家在後續取材階段，確認了只有專家才知道的該人格障礙者的身體特有動作、說話習慣，以及穿著風格，這部分是無法透過網路與書籍獲得的細節，卻會影響人物角色、影響事件變化，讓整個故事出現略微的變化，若漫畫家當初沒有做後續取材、沒有訪談專家的話，故事內容想必就會完全不同。

取材要做到什麼程度呢？

　　有時會在取材的過程中發覺自己還不夠理解該領域，這時就得繼續挖掘取材，但即使需要深入取材，也必須先確認重要度的優先順序，漫畫家的取材應該是為作品，而不是為研究該對象。那麼，為作品而進行的取材應該做到哪種程度才能稱為適當呢？

　　科學的各種領域中，有一門領域被稱為「偽科學」，意指特定理

論，或知識是由科學方法組成，可被視為具有科學真理的科學，又被稱為「疑似科學」，只要在入口網站關鍵字查詢「偽科學」，就會出現各種案例。偽科學產品以「科學」為名，善用尚未經過客觀、系統化確認的命題，日常生活常見以業務、銷售的方式呈現，因此偽科學不是一正向的用語，卻是漫畫家值得注意的切入點，在許多人聽到以偽科學說明的產品後，受到誘惑而決定購買這一時間點，不是由於糊塗、不是缺乏知識，而是那些活用偽科學進行產品說明的銷售人員成功地給予我們「合理」的感覺。

這裡所謂「合理」是具有可能性，與「現實」、「事實」、「真相」的意義不同，故事內容深受「可能性」的影響，若想要創作紀實類型的網路漫畫，就必須徹底地取材，但若是想創作小說，專家的資訊反而會妨礙想像力。或許這個比喻較為狠毒，但故事的種子僅需要偽科學程度的說服力即可（當然也要當心其危害）。

以DC或漫威的超級英雄為例，因蜘蛛基因而成的「蜘蛛人」，科學能夠證明其原理嗎？就算科學再進步，人類可能像「蟻人」一樣進入時空斷裂的量子空間嗎？超級英雄的故事與角色設定，活用了許多科學知識，但我們並不關心其是否真實，可見作品所需的取材，只要能夠活用即可，只要讓觀眾願意將視線停留在作品上，就沒問題了。

訪談專家時……

也有漫畫家因為難以與陌生人交談，所以不願意嘗試專家訪談，不過專家訪談有幾道關卡。李鍾範在為《神探佛斯特》進行取材時，

當時的他雖然已經出道，卻由於不是有名的漫畫家，所以對外發出的訪談請求經常會被拒絕，所以漫畫家有時會刻意不事前聯繫，而臨時找上門，在這一過程中，李鍾範得知若具有特定職業身分的話，較容易獲得訪談許可，所以還一度想過要做假名片，思考著是不是該做一個專家較願意允諾訪談的電視台工作人員或是記者的名片，以利於進行訪談。

最終當然沒有付諸行動，但會有這一瘋狂想法，就表示邀訪被拒絕是常有之事，對漫畫家而言也形成了一種壓力。根據律師的說法，製作假名片雖無法以冒名頂替判刑，但遞出假名片的那一瞬間，就已經具有冒名頂替的意圖，這裡要強調，假名片這一個點子，只是要說明訪談的困難度，並不是說這一想法可以付諸行動。

因此，當難以牽上線的專家訪談機會到手，就必須認真準備，才不會浪費掉這一得來不易的訪談機會，若要提供建議的話，就經驗上而言，相較於知名度較高的名人，訪談寫書分享經驗的作者較容易成功，他們往往會在書折口處留下電子信箱與聯絡電話等聯絡方式，近年也可能經營 YouTube 等個人頻道。

雖然名為訪談，但卻不是記者訪談，因為是針對作品的取材，因此需要準備與專家意見相左，或是待討論的盲點，方能進行討論或爭辯，專家訪談就是透過專家的專門知識補齊漫畫家在該領域不足的部分，將漫畫家愚蠢又鬆散的故事內容一步步用專家的知識填補，成為一個扎實犀利故事的作業過程。就專家的立場看來，就算沒有任何獲利，也能夠帶著善意與漫畫家交流，若雙方沒有尊重彼此的善意，或是無視對方，就難以獲得真誠有用的資訊，因此必須先體認到這一情況，才能以訪談帶出好的結果。

　　若個性上較為怕生，可能難以與陌生人見面交談，但僅因為這一原因就無法進行取材的話，或許也會因為太過害怕而當不成漫畫家也說不一定，但這時還有其他取材方式可以使用，用心於資料調查也是一個不錯的取材方式，成為漫畫家的所有過程中，務必忽略自己消極的一面，大步往前邁進，因為漫畫家終究不是因循陳規的工作。

①專家取材的細部事項

　　取材並非常有的經驗，所以要考慮的要素相當多，例如：訪談漫畫家時需不需要謝禮？需要謝禮的話，須從費用或禮物中二擇一，一般訪談都是給付車馬費，最基本的就是交通費用、謝禮費用，畢竟為自己的作品出一份力，應該要給予謝禮，但多少會好奇該給予多少費用才不會失禮，尤其是沒有固定收入的漫畫家或學生，可能會擔心必須打工才能籌出該項費用。若是學生，一杯咖啡或是一杯飲料，聊表感謝，即能算是不失禮的回饋。

　　從專家立場看來，訪談也是工作的一部分，索取報酬是理所當然的事情，但若從漫畫家的立場看來，支付這一昂貴報酬卻獲得無比珍貴的資訊。但漫畫家與專家們的訪談不完全是錢可以解決的單純情況，最重要的是透過訪談與專家建立關係，況且不太可能一開始就能夠彼此親近，但多次訪談之下，也可能在某一瞬間走向真誠的關係。

　　與人接觸的訪談中，無法避免地需要小心翼翼注意所有細節，車馬費需要多少、車馬費本身是否對對方失禮等，都是必須苦惱的部分，若不想過於苦惱，建議還是準備訪談費用為佳，畢竟將專家訪談當成工作是最不致造成任何一方困擾的手段。

②詢問專家的方法

　　專家訪談進行時，提問必須清楚而具體，尤其是僅有一次機會的訪談更是如此。「您覺得這樣可行嗎？」一類的模糊提問很難回應，也要盡量避免「請問您從事什麼樣的工作？」一類毫無專業度的提問。所以訪談前的調查必須進行到相當程度後，才能進行訪談，以利提高訪談效率，正式取材所採用的專家訪談，就是為了修正初步取材時含糊不清的事實資訊，所以推測、預測、想像、感想類型的回覆，都是不必要的提問，諸如職業和訪談對象的基本資訊等。不過初步取材是正式取材成功與否的關鍵階段，所以也不能忽視。

　　漫畫家取材必須從模糊的提問開始，一步步走向更詳細的提問，這一過程，就需要專家一一解惑，所以當需要專家解惑時，提問就會產生，自然也就需要專家訪談，但不是所有漫畫家都選擇以訪談的方式獲得專業知識，也可以加入匯集專家的社群網站，或是傾聽專家們的對話，總之，採用其他調查方式，也能夠獲得知識。

③好提問與壞提問

　　專家訪談時，最困難的部分之一是提出好提問，然而何謂「好提問」呢？從結論看來，當專家得以判斷自己可以明確回答的提問，就是好提問，這裡的「好」不是道德性的指標，而是漫畫家（提問者）明確知道自己想問的是什麼，專家（回答者）才能回答為佳。

　　我們先來看具體的案例。剛剛提及模糊不清的提問不是好提問，舉例來說就例如：「所謂記者是何種人？」一類的大哉問，就如同問

我「所謂漫畫家是何種人？」一樣，這麼大的問題，我該如何回答呢？提問者大概只能獲得模糊的回應，或是根本無法滿足的答案，更會讓對方以為請求訪談者根本就沒有事前確認受訪者目前從事何種工作。總之不論提問者的意圖為何，這種發問都可能變成無禮的提問。

讓我們嘗試將「所謂記者是何種人？」的提問變成「好提問」。我們知道記者是透過事前調查與一般常識採訪一個事件後，方才寫成新聞的人，現在讓我們整理一下具體的問題為何，並修整提問為「記者的採訪動機是什麼？是為了體現正義還是為了名譽？」、「記者採訪時，哪種情況最辛苦？反之，最開心的瞬間又是何時？」等，具體提問才能引導出具體的回答，也可以提出比方才的提問更具體的疑問，根據漫畫家做了多少準備、故事進行到哪邊，而可決定該讓提問更加具體或不具體，至於好奇的是什麼呢？好奇是來自於對故事經過充分的思考與隨之而起的疑問，若無法想出具體的提問，就表示無訪談的必要。

再者，可以事先決定答案的問題就不是個好問題，這會讓受訪者感覺不是訪談而是調查，當提問者的意圖過於露骨明顯，回覆就成為負擔，難以真誠交流。訪談是在初步取材結束後，進入正式取材之時，若答案已經決定的話，就好似透過資訊校對細節一樣，這時專家訪談就可能重覆取材，導致提問者無法獲得想要的回覆而不斷重覆提問，這也不是好現象，所以在設計訪談提問時，務必謹記不要過度顯露提問者的意圖。

攻擊性的提問也不好，願意接受訪談的受訪者都是願意回覆我們的人，我們應該要感謝他們，因此須避免以引起爭論為目的的攻擊性提問，有共鳴才能打開心房獲得更多資訊與細節，因此若想獲得坦率的回應、與受訪者建立好的關係，就不要採用攻擊性的提問。

專家在其他訪談或是著作中數次提及的內容不是不能問，但不建議去問。因為在他處已然回覆過的提問，提問者可以自己去搜尋得知，建議以此為基礎，延伸出更進一步的後續提問會更好。因此在專家訪談進行前，必須先具體確認自己想知道的部分為何，明確知道自己想問什麼，才能獲得明確的回覆，若無法得出具體提問，就代表初步取材功課做不足，請務必設計具體明確的提問。

在訪談過程中，追加獲得的細部細項，與提綱內容一同紀錄，採訪途中也可能隨時改變故事方向，增加新的方向，這些都必須記錄下來。也可能因此不需要原先準備的提問，而是現場即興提問，可能是追加新的提問、在訪談中確認細節，或是意外獲得的資訊，這些都是非常自然的現象。

TIP 《神探佛斯特》取材案例

李鍾範在創作《神探佛斯特》系列一的最後一章「兩人的日全食」時，就是與一位建立良好關係的專家的訪談中，改變故事方向，關鍵點是漫畫家在訪談時提供一份故事草案給專家過目，可能是以文字呈現，但多半都是整理過後的文字，對於漫畫家來說會比較方便、比較有自信的方式。

這一章節是揭露主角佛斯特，以及與其形成對立關係的宋善的祕密，其核心是宋善的妹妹宋雪，宋雪罹患有邊緣型人格障礙，博士則是一位好奇此種人格障礙的症狀，而結識姊妹倆。

透過專家訪談而
修正佛斯特與宋雪相遇的場面。

李鍾範不斷猶豫著是否該給予宋善罪惡感，方能讓宋雪影響佛斯特與宋善之間的關係，不過經過專家的訪談，創作出更為具體的案例；同時也聽到若僅有戲劇化人格障礙的話，自殺的案例其實並不多，戲劇型、自戀型、反社會、邊緣型大致上隸屬於人格障礙Ｂ群，多為衝動類型，雖然戲劇型人格障礙的特性相當強烈，但邊緣型的特性更強烈，若要展現角色人物企圖自殺與自殘的特性時，會更具寫實感，這就是將訪談的成果與作品完美結合的一極佳案例。

　　再者，為了建構《神探佛斯特》系列四，訪談了撰寫《民族日報》專題《找出假新聞的根源》的金浣記者。由於針對訪談對象的事前調查是基本中的基本，當訪談對象是記者時，就必須找出過去對方所撰寫的新聞，找出其關心的主題，經過這樣的事前調查，即可確立訪談的走向或特徵。

漫畫家的煩惱

取材練習

　　人們對於自己沒有經驗的事情、陌生的對象都會感到茫然，我們可能無法僅透過取材完整認知事實，但取材這件事確實常見於日常生活之中。對於喜歡的藝人或作品，想深入探究想知道的事情，這種行為就稱為取材，若能持續深入區分其中事實為何、意見為何的話，就是專業的取材。

訪談亦同，訪談就好似向陌生人提問，準備專家訪談時，事先定稿訪問題綱為佳，就算腦海中已經有提問雛形，但訪談時詞不達意的情況也很常見，所以請嘗試著將提問整理成文字。最好能將提問分類，舉例來說「關於人格障礙B群」、「關於人物角色行為可能性」類型的提問放在同一類別，就能夠一目瞭然整理自己想知道的內容，整理提問時，就會強烈感受到事前調查的必要性。模擬，或整理提問的練習，也會提高訪談時的自信感。

2
架構

展望故事的方法

長久以來我們身為漫畫世界讀者，探索漫畫家所創造的漫畫世界，隨著漫畫家的意圖或悲傷，或快樂，享受其趣味、活力與躍動，部分讀者因這一份感動而想想要成為漫畫家，但是這些讀者往往會犯一個錯誤，那就是依舊以讀者的角度去闡述一個故事。

漫畫家對面自己的作品不能以讀者的角度出發，必須從作品的角度走出來，從故事的全貌著手，這樣才能將自己身為讀者時的感動，賦予閱讀自己作品的讀者。若無法領悟這一點，故事的創作就只能交由才能與命運決定，就算運氣好完成了一部好作品，但誰又能保證好運永遠如影隨形呢？

還有，雖然是另一層面的事情，但多數想成為條漫作家的人，都會苦惱著如何才能成為條漫作家，卻甚少思考能持續以條漫作家維生多長時間。條漫作家也是一份工作，當然這份工作需要藝術感，但若能領悟工作的原理，才能長久以此維生，不只要全面看待故事，也必須全面地看待條漫作家這一份工作。

讀者與漫畫家的差異

　　讀者與漫畫家位於作品的兩端，兩者之間最大的差異是什麼呢？漫畫家必須控管作品的全貌，因此需要掌握作品的所有情況，而讀者僅需跟隨漫畫家給予的角度，跟著主角走即可。因此從讀者成為漫畫家，就與從業餘走向專業一樣，區分業餘與專業的基準就是「能否反覆為之」，因反覆執行而得的能力，以及動機、金錢，都會是基準，其中最重要的要素就是綜觀故事的能力。

　　漫畫家必須完全知道自己賦予創作故事的各個要素與部分的意義，也就是不能只用讀者的觀點看待作品，必須一一完成故事中各個事件。但怎麼綜觀故事的全貌呢？簡單說就是掌握架構，而掌控架構的捷徑就是訓練自己背誦故事的全部。

　　選擇觀看一部架構完整的長篇電影，記錄下電影主要事件與排列順序。所謂主要事件就是讓主角產生巨變的內在、外在事件，將三、四個巨大事件串連在一起，就是故事的架構，若因長篇電影過長而有負擔的話，也可選擇短片，或是動畫、漫畫，經反覆練習，就算不背誦，也漸漸可自然地將電影的整體架構記在腦海中，掌握了故事架構就自然能綜觀整個故事。

　　好萊塢的長篇動畫就屬於架構優良的故事，非常適合作為練習，諸如《勇敢傳說》、《腦筋急轉彎》、《無敵破壞王》、《瓦力》、《天外奇蹟》、《冰雪奇緣》、《功夫熊貓》等，都是能協助掌握架構的作品。若分析長篇電影架構較為負擔的話，電視劇動畫也可以，像是《飛天小女警》、《熊熊遇見你》等每一集只有十到十五分鐘的作品，會少一點負擔，單集故事結構也都很完整。

用《功夫熊貓》看故事的全貌

　　《功夫熊貓》的主角阿波是一隻平凡的熊貓，在父親的麵店幫忙。在《功夫熊貓》的世界中，動物們如同人類一般工作度日。雖然父親想傳授麵店的祕方，希望阿波繼承家業，但阿波的心都在功夫上，喜歡又憧憬功夫的阿波雖然夢想成為神龍大俠，但意志卻不太堅定。有一天，阿波來到為了選出新一代擁有武林祕笈的神龍大俠的武林大會「蓋世五俠」對決會場，晚到入座的他，卻在他的位置上發現一個火藥，而烏龜大師居然指定阿波為神龍大俠！這讓阿波的人生起了莫大的變化。

　　到此為止是《功夫熊貓》一個重大事件，漫畫家以這個事件為契機，在開場階段讓觀眾看到阿波的個性與其所處的情況，以及導致阿波不得不改變的事件，最關鍵的就是較為被動的阿波，竟然被指定為神龍大俠的這一事件。

　　被指定為神龍大俠的阿波，與蓋世五俠一同練功，這對於將武術視為遊戲的阿波來說，是相當困難的事情，況且阿波本就沒有想成為大俠的強烈意志，功夫大師一方面不認可阿波，另一方面也努力想證明阿波有成為神龍大俠的資格，卻屢次失望，其他人也不相信阿波，就連阿波自己也無法接受被指定為神龍大俠一事。有一天功夫大師聽說殘豹逃獄，為了預防殘豹來犯，更努力地訓練阿波與蓋世五俠，在這訓練過程中，阿波逐漸理解飲食的重要性，開始接受師父個人指導，漸漸地，阿波的武術實力日益

增進，最終成為一位任誰都不敢懷疑其資格的神龍大俠。收下武功祕笈後的阿波小心翼翼地打開該份祕笈，發現裡面根本沒有半個字，是一份空白文件，失望的阿波離開武林回到父親的麵店，但在與父親談話過後領悟到相信自己的重要性，阿波因為相信自己所以才能成為強悍的大俠，於是帶著自信重新回到武林，沒想到在阿波離開的這段間，殘豹打贏了蓋世五俠，就只剩阿波能與殘豹對抗，經過一場激烈的對決後，阿波終於取得最終勝利，成為真正的神龍大俠。

　　《功夫熊貓》是一部具有高人氣的作品，喜愛這部作品的讀者應該能夠開心地享受這部片的內容，不過身為漫畫家就必須努力不懈地綜觀整個故事。現在我們就從漫畫家的角度，以《功夫熊貓》的主角阿波為中心檢視看看整個故事吧！在父親麵店幫忙的阿波，有一天莫名其妙被指定為他曾經夢想成為的神龍大俠，沒有人，甚至連自己都覺得自己當不成神龍大俠，阿波真的能美夢成真嗎？而為了成為神龍大俠，又會遇上什麼樣的事件呢？這就是《功夫熊貓》的核心故事。

第一個事件：在麵店工作的阿波突然被指定為神龍大俠。
第二個事件：阿波被指定為神龍大俠後發生的許多事件。
第三個事件：阿波打敗強勁的對手殘豹，成為真正的神龍大俠。

　　《功夫熊貓》所描繪的故事大致可分為這三個事件，為了讓這三個事件具有正當性，每一事件中的阿波都會出現內在衝突與

刺激阿波的外在衝突。阿波的內在衝突是「我真的適合當神龍大俠嗎？」因為他最愛吃、喜歡功夫，但卻不愛運動，這樣的阿波要成為神龍大俠的話，除了必須意志堅強外，最需要的就是他人的督促，或是意外事件，一旦被指定為神龍大俠，不論是自願還是他人希望，都必須努力不懈，所以第二個事件透過不同小插曲展開，與其說是單一事件，倒不如說是由許多小事件造成，從阿波的立場看來，他是在一個陌生的地方承受辛苦的訓練過程，周圍有師父跟同伴協助阿波成為一個功夫大師，緊接著就是出現一位可以確認阿波實力的強大敵人登場，依序登場的有身為同伴的蓋世五俠、身為師父的功夫大師，以及強勁對手殘豹。

　　再重新看一次《功夫熊貓》，確認這三個事件何時登場、整理漫畫家如何在適當時機讓這些人物登場，以及整理引起阿波內在變化的事件，這就是以漫畫家的角度綜觀作品，並且觀賞作品的方法。

故事的基本架構：所謂事件

　　只要有創作故事的經驗，都會知道故事需要有大大小小的事件。事件就如同樂高積木，想想看我們用樂高積木蓋房子的時候，是不是需要許多塊樂高積木呢？如果是屋頂或是帶窗戶的牆壁一類的樂高積木的話，兩、三個積木就可以完成一間房子，但這種結構就毫無個性可言，想要充分展現家的個性，並完成一個獨特的故事的話，就得丟棄毫無個性的想法。

　　如同僅有一、兩塊積木無法完成一個家一樣，一、兩個事件也不可能成就一個故事，然而完成一個故事最少需要幾個事件呢？這會根據事件的定義不同而有不同的答案，也是許多故事專家至今仍各有歧見的討論議題。

　　亞里斯多德在《詩學》中提到「所有故事都有開始、中間、結束」，依據亞里斯多德所述，將所有故事區分為起頭、中間、結尾第三幕，亞里斯多德所處的古希臘時代，為了區分第三幕，會在幕與幕之間放入歌曲，不過他所主張的第三幕概念直到希臘戲劇史後半期才正式登場，初期的戲劇則是分為四幕。

　　後來故事區分的基準逐漸多樣化。羅伯特・麥基主張好萊塢電影不只分為第三幕，也有五幕、七幕的作品，因為基準不同，多少會形成不同的「幕」的概念，可以統整為以下：若架構是四幕時，就是「起—承—轉—合」，五幕是「發跡—展開—危機—顛峰—結局」，十二幕的話則是「英雄之旅」。當然也有人認為區分幕沒有意義，只需分同一故事架構即可，因此重要的不是故事分幾個單元，而是符合所有故事的固定區分點基準。

　　這裡我們會看到「架構」一詞，所謂架構是符合故事目的而編織、建設的工作過程，若想蓋出理想的家，就必須經歷取得必備要素，再將一切堆疊於適當地點的過程，而架構就是掌握在手中的目的與目標可行性設計，也就是計畫，以及正確行動，漫畫家（不是讀者）以神的視角看自己的作品時，就是將架構握在手上。

　　讓我們重新整理一次，細數我所建構的漫畫事件有三十個左右，這些事件不依照順序而是隨意放置，假設一個事件就是一本書，許多本書都是隨意放置於書桌上，接著將相似主題的書分類整理放入書

櫃，以主題歸類分別放入書櫃之後，這些書的內容不會因此不同，然而依順序、意圖、主題整理好之後就會產生一定規律，這是在隨意放置階段看不見的部分，這就是架構。

「事件」是書，將書整理放入「架構」這座書櫃

「架構」（construct）與「結構」（structure）乍看之下可以視為同一意義，con-struct意為「建設」、「架構」、「描繪」等，而structure是「結構」、「體制」、「構造」之意，意義相似，但construct是包含「行為」在內的動詞，structure則是指「完成狀態」的名詞。架構較為接近漫畫家創作故事的過程，而結構則是接近故事完成的型態，本書將漫畫家創作故事的過程稱為「架構」，故事完成狀態稱為「結構」。

多本書（事件）放入書櫃（架構）時，大部分能依據類別整理，這時若對典型的故事結構能有些微認識的話，就能更方便整理，我們腦海中就會稍微有第三幕、第四幕、第五幕的結構，只是還無法帶入。

寫作書多為從既有的電影系列分析第三幕的結構，希德・菲爾德的《實用電影編劇技巧》、大衛・霍華德與愛德華・馬布利的《劇本指南》、沈山的《韓國電影劇本寫作》等，以及布萊克・史奈德的《先讓英雄救貓咪》都是以三幕劇結構為基礎，介紹經由作者改編的寫作法，要理解三幕劇架構，就必須分析這些案例。

以電影分析三幕劇結構

有一主張認為許多電影劇本的寫作法，都是採用傳統故事架構的三幕劇結構，事實上好萊塢就是以三幕劇結構區分故事並分析故事的結構，長期以來證明這一方式相當具有實用性。美國最具代表性的研究者羅伯特・麥基與希德・菲爾德等人皆認為電影的核心結構，就是三幕劇結構。

我們來檢視他們的分析方法。在練習區分電影、戲劇、書籍等的故事結構之初，該做的第一件事，就是確認總時數，將播放時間區分成四等份，並在四分之一處、四分之三處做記號，大致將播放時間區分為1：2：1，若播放時間總長為一百二十分鐘，四分之一處就是開始後三十分鐘、四分之三處就是開始後九十分鐘，也就是電影從開始到三十分左右是第一幕、三十分到九十分時為第二幕，剩下部分即為第三幕。就算播放時間是一百分鐘，或是九十分鐘都一樣，只要在四分之一處、四分之三處做記號，即可清楚地看出該影片之結構。

漫畫也一樣。一本漫畫約兩百五十頁左右，將兩百五十頁依照比率分成1：2：1，大致上會是故事的分界點，一回分量的漫畫也可以在四分之一、四分之三處做記號，就發現有趣的點，很神奇的能夠看出相似的分界點，做好記號後再看一次，就能掌握結構，因此掌握1：2：1的比例，就可以讓我們看出敘事結構。

當然，這種方法也適用於條漫。一開始就設定好1：2：1的區塊，再將故事分區置入即可，這就是綜觀故事的全貌。對讀者來說，可說是轉換成為漫畫家的第一階段，從思索故事架構、區分成幾等份、思考手上的事件該放入哪一架構的書櫃中開始。

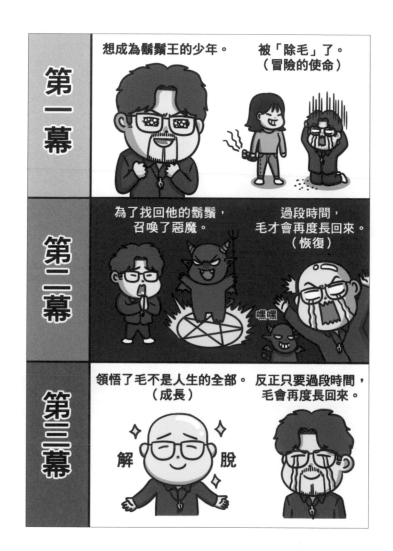

檢視三幕劇結構與英雄旅程十二階段

　　若要排列事件就必須有結構，將不同類型的書籍分類放入第一層、第兩層、第三層的書櫃後，會較容易尋找。在學習寫作法時，最

常出現的用語就是「三幕劇結構」與「英雄旅程十二階段」，其概念雖模糊，但用語卻令人備感親切，兩者皆以大眾喜愛的故事為對象，分析其故事結構，可惜這一故事創作過程不會適用於所有漫畫家，特別是英雄旅程十二階段，是以神話學為基礎，所以融入現代故事會有一定程度的陌生與困難，對創作者來說，活用英雄旅程十二階段的方法，就是在創作故事時遇上阻礙或困難時，可以再次檢視自己的故事，若想透過英雄旅程十二階段驗證自己的故事，就必須先理解三幕劇結構與英雄旅程十二階段的概念，透過整理理解主要事件。

三幕劇結構	英雄旅程十二階段
第一幕 （出發、分離）	日常世界
	冒險召喚
	抗拒召喚
	與導師相遇
	通過第一關卡
第二幕 （下降、入門、通過）	考驗、協力者、敵對者
	探入洞穴最深處
	試煉
	報酬
第三幕 （回歸）	回歸之路
	復活（通過最後一關卡）
	榮耀回歸

第一幕主要有哪些事件呢？為了吸引讀者的目光，必須讓可以介紹作品的事件登場，主要登場人物、世界觀介紹……都是第一幕要完成的工作，英雄旅程十二階段中有幾個屬於第一幕、幾個則是屬於第二幕，整理過後會知道，第一幕就是生活在日常世界的主角，接收了開啟冒險旅程的使命（強迫或是請託等），但主角會抗拒，直到遇

上導師、歷經第一道關卡後，才離開原本的世界，進入未知的世界冒險。

　　第二幕就是故事的主要舞台，一個嶄新場所的登場，主角會在這一舞台與同伴一同走過往後的旅程，並遇到敵對者，接著主角會探入洞穴的最深處，接下來即將是完成最終試煉，主角經由試煉，與洞穴深處的敵對者相遇，感受前所未有的大困境，最終擊退洞穴深處的敵人，獲得報酬。

　　第三幕的開場，是冒險結束後的主角回到日常世界，接著面對最終的試煉，可說是最後的反轉，第一、第二幕灑下的所有誘餌，會在第三幕中全數回收。危及主角生命的決戰中，可能會面臨生死大關、承受可能死亡的風險才能結束，而其報酬就是主角可以安然回歸日常世界，但根據作者的風格與時代的趨勢，主角可能不會回歸。

　　三幕劇結構與英雄旅程十二階段的結果相同，差別是畫分事件的單位大小差異。

所謂情節關鍵點

　　我們認識了將故事細分為十二個架構的佛格勒（Christopher Vogler）的英雄旅程十二階段，會發現與亞里斯多德的三幕劇結構可相呼應，熟悉了英雄旅程之後，就算不標示1：2：1，也會知道哪一個點是冒險的開始、回歸又是從何處開始，也能找出換幕的起始點。

　　所有故事都會有暗示換幕的起始點，我們稱為「情節關鍵點」，告知第二幕的情節關鍵就是地點變更，第二幕會出現更多主角的同

伴，敵對者也更明確地增加，主角的成長與伴隨而來的衝突，次要情節也會登場。十二階段最重要的要素是主角的「死亡」，但不是真的死亡，而是面臨近乎死亡的墮落、墜落，或下降。第三幕則是墮落的主角再次往上爬，因此所謂主角「死亡」，其實是比喻主角面對的危機，故事到達最低點後會再度上升，就是三幕劇結構最巨大的進展，在第三幕面臨死亡危機時，再一次往上爬的主角會有劇烈變化，可能是走向最後的對決，或成長，或墮落。

以Kwang Jin的《梨泰院Class》為例，描繪主角朴世路為了報復張家集團而歷經了孤軍奮戰的成長過程，這部作品的情節關鍵點相當明確。第一幕是賦予主角報仇的決心，第二幕是主角為了報仇而努力，歷經幾個事件後逐漸走向成功報復之路，而最後的第三幕，就是主角行使報復行動的結果。

夢想當警察的朴世路是一位正直的青年，這一正直的個性讓他選擇報復之路時，勢必會經歷足以摧毀他的巨大事件，所以漫畫家在第一幕讓世路的家人陷入不幸深淵，給予世路報仇的正當性，就在警大考試前，世路轉學到波津市，在波津市遇到足以改變人生的事件，為了報仇，他在梨泰院開了一間酒館，這裡就是第二幕的開端，故事地點已然改變，也經歷過一段磨練報仇能力的歲月。第二幕中的朴世路集結同事們，向報仇對象正式宣戰，以及一連串事件，第三幕則是起始於他找回自己，為了報仇不斷向前跑的朴世路，開始思考自己真正想要的是什麼，此時，他承認自己愛上一直待在自己身旁的趙以瑞，而這就成為第三幕開端的情節關鍵點。

將《梨泰院Class》分成三幕結構的話，就會知道這部作品並非單純的報仇故事，主軸情節是朴世路的成長，所以第三幕的情節關

鍵，才會是朴世路找回自己，以及確認對以瑞情感的事件。

情節關鍵點其實不需要背誦，但需要理解，這樣才能綜觀全局，並創作一個完整的故事。

> ### `TIP` 英雄旅程十二階段
>
> 　　一九二〇到一九三〇年代是美國好萊塢電影的黃金時代，多種類電影的製作，讓全世界的漫畫家開始將自己的作品送往好萊塢，大型電影公司為了快速選到好作品，設立劇本檢討部門專責挑劇本。一九七〇年代佛格勒就是任職於某電影公司的劇本檢討部門，從檢討多部劇本的過程中，讓他掌握了區別好劇本與爛劇本的訣竅，從不錯的劇本感受到不可思議的吸引力。神話學者喬瑟夫・坎伯（Joseph Campbell）在整理神話英雄故事後發現，現代劇本也有與神話相似的結構，佛格勒便以坎伯的理論為基礎整理劇本結構，就這樣成為同事之間有名的劇本博士（檢討劇本專家），並將自己的訣竅寫在《作家之路：從英雄的旅程學習說一個好故事》。
>
> 　　神話學者喬瑟夫・坎伯在其著作《千面英雄》中，收集各種神話並分析比較，他收集了全世界的神話、民間故事、傳說等等，驚訝地發現這些故事全都具有相似的結構。佛格勒參考坎伯的書籍，分析各種類型的劇本，確認是否符合或是脫離自己建立的形式（英雄十二階段），佛格勒將其稱為「黃金公式」，此處

就會選出適合的劇本，差別是坎伯將英雄故事分為十九階段，而佛格勒則是分成十二階段，格式雖相同，但會因時代，或區分標準不同而略微迴異，因此並不需拘泥於英雄十九階段，或是英雄十二階段，因為但凡精采的故事、大眾喜歡的故事，自古以來都是相似格式，這就是我們必須學習故事原則的重要原因。

多數人想要聽英雄故事，若不同意這個說法就必須回頭檢視英雄的定義，若說過往故事中的主角皆為英雄出身的神、國王、貴族、將軍等，相較於一般人的階級來說較為崇高的話，現代英雄與我們位處的階級相似。但不論是過往英雄，或是現代英雄，都能完成我們想要做的事情，或完成我們自認無法達成的事情。若將英雄視為主角，這一切就皆可簡單理解，英雄故事其實就是主角變化、成長、墮落的過程。

敘事弧

「敘事弧」（narrative arc）是描繪故事起伏的曲線圖，這個名詞對有些人來說可能是初次聽到，所以會覺得好像很難，但經過說明之後，就會發現其實一點都不難。如同正常人體都擁有弧度健康的脊椎，構造穩固的故事多數也都具有相似的線條，故事創作者稱之為「敘事弧」。

這世界有許多座山，每一座山的模樣或許不同，但多數都有

相似的模樣，從登山口開始會有緩坡，順著緩坡繼續往上走，就能看見山脊，最後到達山頂，不論是社區後山，還是世界最高峰的喜馬拉雅山，都是一樣，雖然高度與陡峭程度不同，但所有山都具有相同的樣貌。

　　同樣的，所有故事都會有一個被稱為「敘事弧」的故事歷程曲線圖，依據線段的樣貌創作，即使高度、緯度有所不同，山頂的山峰甚至可能會有兩個，但差異並不會太大。從《復仇者聯盟》到《哈姆雷特》，從《寄生上流》到《神之塔》，以及目前的你正打算著手要創作的故事都一樣。

主角最大危機

開始　　第二幕　　　　　第三幕　　結束

　　何時需要敘事弧呢？在故事創作的過程中，又有何助益呢？先有敘事弧，再進行故事架構創作的話，事件配置就會簡單許多，事件可以多方發想，但要放入故事的開頭？還是顛峰？就必須好好思索，這時打開敘事弧，就能將事件配置至適當的位置，因此若創作事件的同時，煩惱著這些事件該配置到何處的話，可以嘗試先畫出敘事弧，再將事件配置至適當的地方。

將《哈利波特：神祕的魔法石》代入英雄旅程十二階段

　　神話理論與經典作品相當契合，現代電影就與十二階段緊密呼應，特別是第七與第八階段，佛格勒的英雄旅程十二階段可以如何代入現代電影呢？就讓我們透過《哈利波特》系列電影第一集《哈利波特：神祕的魔法石》來檢視看看：

①日常世界	哈利住在阿姨家樓梯下的日常世界。
②冒險召喚	有一天貓頭鷹叼來了一封信，讓哈利的日常瞬間變調，擊退姨丈的海格，將哈利的使命成功告知哈利。
③抗拒召喚	哈利無法相信自己不是人類，而是巫師。
④與導師相遇	與海格（如從全系列看的話，其導師事實上是鄧不利多）相遇。
⑤通過第一關卡	通過九又四分之三月台的哈利，順利搭上火車到達霍格華茲魔法學校，進入葛萊分多分院。
⑥考驗、協力者、敵對者	進入霍格華茲魔法學校後，哈利遇見了老師與同學們，包含與哈利敵對的馬份。哈利在霍格華茲通過所有魔法考試，逐漸成長茁壯，有一天哈利發現了使命之鏡。
⑦探入洞穴最深處	哈利決心阻止了佛地魔的陰謀。
⑧試煉	哈利在榮恩與妙麗的幫助下抵抗佛地魔的詭計。
⑨報酬	使命之鏡將魔法石交給哈利。
⑩回歸之路	哈利帶著魔法石逃跑。
⑪復活（通過最後一關卡）	在跟佛地魔的對戰中昏厥的哈利，在醒來之後與鄧不利多相遇，並透過與鄧不利多的對話更上一層樓。
⑫日常世界	哈利守護了魔法石，霍格華茲獲得最終的勝利。

3
故事劇本

故事劇本是完成故事的設計圖

採用目前為止學到的三幕劇結構，嘗試從故事的發想開始，到故事劇本的建構，就是所謂「故事劇本」（treatment）階段。本階段是依據各事件所架構故事的分鏡，也稱為故事完成的設計圖。不是每一位條漫作家都會經歷這一過程，只是若歷經故事劇本這一過程的話，就能為結尾種下根基，賦予故事更合理的發展可能性，更能仔細地建構細節，完成整個故事，簡單說，是故事如何排列事件與架構工作的拉鋸。

依據時間順序排列事件的話，會令人感到無趣，特別是條漫這一類每週連載的作品，更喜愛非線性思維的故事方式，第一回先強烈地吸引讀者的心，才能讓讀者想繼續觀看第二回，所以第二回會闡述比第一回更多的事件，或是詳細說明第一回發生的事情。

金坎比（編劇）、黃英璨（繪圖）漫畫家的《不肖子》當中，在第一回就出現一幅圖，那是法國畫家托馬·庫蒂爾（Thomas Couture）的《父與子》，漫畫家為什麼要在第一回就讓這幅畫登場

呢？為什麼主角家中會掛著這一幅以「父與子」為題的作品呢？

托馬‧庫蒂爾的《父與子》，繪於十八世紀左右，巴黎瓦茲美術館收藏。

漫畫家是帶著意圖與目的創作這一部作品的，所以在《不肖子》中出現的「父與子」，就是連結作品主題的象徵性媒介，若漫畫家無法綜觀作品的全貌，就不可能在作品剛開始的第一話（主角在懸掛「父與子」的牆壁上藏著某物）就呈現作品主題，讓讀者跟著漫畫家的意圖，直到作品的尾聲階段，才會發現連載初期登場的「父與子」與《不肖子》的關聯性，滿足地理解漫畫家撒下誘餌的意義。

這是因連載初期漫畫家腦海中就有故事設計圖，所以才能給予讀者驚喜或喜悅。請在決定作品的主題與結尾之後，一邊創作故事、一邊在適當的地點配置必要場面、人物角色與事件，總結說來，只要有事件順序排列完整的故事設計圖，也就是只要有故事劇本，就能創作故事。

嘗試創作故事：條漫作家 H 的故事

　　二〇一八年問世的電影《一級玩家》當中，導演史蒂芬‧史匹柏將其對大眾流行文化畢生的熱愛放入這部作品，讓許許多多的觀眾，特別是有創作經驗的創作者，都能在《一級玩家》中看到許多隱藏著對經典故事致敬的內容。

　　電影的背景是二〇四五年，相較於殘酷的現實，人們深陷於虛擬世界「綠洲」之中，綠洲創始人留下遺言表示，若能找到自己藏在這個綠洲的三個彩蛋，就能獲得綠洲的所有權，所以人們開始穿梭在綠洲各處，找尋這三個彩蛋。第一個任務是快速安全地抵達終點，主角韋德與其他參加者不同，他沒有在出發訊號發出時就一路往前衝，反而是向後跑，這一刻，若有創作故事經驗的人，一看就會發現應該是帶有某種意義與故事旋律！好奇的話，就會想透過故事劇本進一步看編劇如何建構這個故事。

　　要理解故事劇本，就必須直接創作為佳，若對故事茫然恐懼，就會在創作的各個過程成中，遇上許多難關，從故事構思、創造事件、完成作品為止，每一步都是艱困的工作。

　　接下來就以條漫作家 H 的故事為例，一一說明如何從發想，走到完成的過程：

①發想點子與架構點子

> 　　晚餐時刻，與父親關係不好的H覺得全家人聚餐的時間令自己很不舒服，因為父親根本就是一個頑冥不靈的老屁股，為了不讓父親抓到把柄而想避開與父親對話，所以H就打開電視想要移轉一下注意力，然而電視新聞播放著青年失業的報導，父親就說：「現在的年輕人都不愛吃苦，不願意努力！」

　　對於父親的話，該怎麼回應呢？對H來說，若能理解故事的話，應該不會想「父親果然很討厭」，而是會開始苦思，思考父親為何會那樣說？父親何時開始這樣想？父親為何對他人的苦痛僅以自己的想法解析呢？還有，或許想法不太相同，但對於這樣一位無法溝通的父親，有沒有什麼契機能促進改變呢？現在的H，第一次對於世界上許許多多討厭的人，產生了「有可能改變嗎？」的疑問。

> 　　出神地望著父親，H想著，維持現狀就錯了嗎？看著眼前的父親，他認為「冥頑不靈」是錯的。然而突然間H回頭想想自己，自己好像也有壞習慣，對於某個人來說，自己一定也是令人討厭的人，所以在這一瞬間又改變了想法，不改變也不是什麼大錯。經歷這一過程的H，開始思索不改變的人的特質是什麼，以及若要將父親這一類人改變的過程畫成漫畫的話，是否可行？

　　思考著這一點的H，可能平常就喜歡主角有所改變的故事，以與父親一次平凡的晚餐為契機，讓他決定要以「守舊中年男子A的改變

過程」為主題創作，那麼接下來該如何做呢？

> 決定以父親為樣本的中年男子Ａ改變過程為作品主題後，Ｈ正式開始思索讓父親嘆氣的那則因為打工很累而辭掉不做的青年的新聞報導，如果將罵著那位受不了便當店工作而辭職的青年的父親，也安排到便當店打工的話，會如何呢？父親會有什麼樣的反應呢？或許直接嘗試過後，老屁股父親就會感受到青年為何辭掉打工。

「檢視不會改變的中年男子Ａ能否改變的故事」，這就是Ｈ想創作的故事大架構。Ｈ將故事分成第三幕。

> 第一幕：有一位冥頑不靈的中年男子Ａ。
> 第二幕：Ａ開始在便當店打工的生活。
> 第三幕：Ａ變了？還是沒變？

創作過程中，Ｈ逐漸發現取材的必要性，所以思考著是該直接前往便當店打工？還是透過網路取材？或是找尋正在、曾經在便當店打工的人訪談，也是一選項。同時若想讓主角Ａ有所反應的話，該提供何種壓力？而這一部分好像可以透過取材解決。苦惱著取材方式的Ｈ最後決定到便當店買便當，也就是到現場去觀察店裡通常會發生什麼事情，透過觀察店裡的情況進行初步取材，但並非一次即可獲得需要的答案，而若要讓Ａ做出反應，必須製造什麼樣的事件呢？Ｈ先放棄取材，開始深思故事的走向。

　　H創作這一故事的契機是因為討厭父親，不過仔細探究的話，會知道父親有可能隨意以自己的立場去解析與H同齡的年輕世代的失業痛苦，因為H創作這一故事就是想讓父親有所變化，所以H會想讓故事中象徵父親的主角A有所改變。

　　接下來會有多種方式，可以是朝黑色喜劇走，透過最終無法改變的主角，控訴整個社會作結，或是以戲謔結尾。結局也是漫畫家必須面臨的選擇，H可以依據自己喜歡的故事類型來斟酌，或選擇自己稍微喜歡但可以得心應手的類型，建議思考能明確傳遞自己意圖的故事類型、預想故事的走向，再決定結局為佳。

　　在反覆思考之下，H想起自己曾經有過的改變，就這樣開始思索起作品的主題，首先想起大學時代的自己，曾因看到打工認識的朋友如此認真生活，所以決心改變。如果給作品中的主角A一個用心過生活的青年打工族同事的話，會不會成為A出現改變的導火線呢？另一改變的契機就是從他人口中聽到關於自己的評價時，當一位從客觀角度看自己的人，給了自己負面評價時，就會開始反思，所以可以給予A相似的處境，讓A聽到他人評價自己，給予A改變的契機。

　　H從想要創造一個主角因失敗經驗而產生變化的發想開始，一步步創作一個故事，至此為止，已經思索完成大致會有哪些事件，接下來就是更深入地進入下一步。

②以故事劇本創作故事

　　接下來就是創作故事劇本，在這一過程中，只要將創作故事時所收集的各類事件寫在卡片上即可，方法很簡單，在一張卡片上大略寫下一個事件，到整理故事劇本階段時，將卡片一張張放在桌上，俯視這些事件，就能綜觀自己所要創造的故事。

　　H將自己想到的故事基本事件，放入第三幕劇架構羅列如下：

　　第一幕：開始在便當店打工的中年男子A。
　　第二幕：A開始經歷各種事件。
　　第三幕：A會有變化嗎？

　　H並不認為不改變的人都是壞人，然而主角改變的故事向來都會帶來感動，況且H說不定也想讓老屁股父親有所變化，所以才會在自己的作品創作一個與父親極為相似的中年男子A。最終H決定要以三幕劇結構讓A出現改變。

　　這時需要的是在結尾部分，能夠讓A產生變化的可能性事件，這時的核心就是先思考自己曾有過的改變契機，回頭檢視自己，或許在討論作品的時候，朋友問：「你認為『變化』是什麼？」讓H開始思索，總之透過不斷地提問與回應，終究會找到主題。

H思索著自己作品中的主角，中年男子Ａ這一角色設定，固守成見的中年男子Ａ是發生了什麼事情而要去便當店求職呢？要讓Ａ去便當店打工的話，目前的Ａ應該不能有工作，所以相較於原本沒有工作的設定來說，應該是設定為原本一直在公司上班，但因為發生了某些事件，不得不辭職的情況為佳，畢竟會認為新聞上提及的青年太快放棄工作的行為很亂來的Ａ，一定是長期有固定工作的人。就這樣一一設定各種情況之後，Ａ是一位長期工作且具誠信與細心的人，但相較於工作的用心，對家庭卻疏忽了。因為Ａ失業使得妻子必須到便當店打工，有一天妻子生病，Ａ只好代替妻子到便當店打工。

　　思索著人物角色改變與特徵的過程中，H分別整理好第一幕與第二幕的各種情況，接下來H需要決定主角Ａ在第三幕中的設定，讓Ａ的處境和選擇更明確。

③製造讓主角產生改變的導火線

漫畫家 H 在幾番苦惱之後，決定結局是主角 A 會改變，因此在結尾的第三幕中，無論如何都必須讓主角 A 發生變化，思考著該用何種方法讓 A 改變的 H，最終定案以 H 自己的經驗為基礎，創造出引領 A 產生變化的導火線事件。

H 想讓 A 回顧自己，進而產生變化，畢竟經驗上告訴我們，真正的改變是藉由周遭的協助，重新檢視自己，才可能發生，所以 A 想到兩個方式，第一個方式是給予比較對象，主角 A 看著新聞報導批判年輕人都很懶惰不懂勤奮，為了打破 A 這一想法，H 決定創造一個能讓 A 與自身比較的對象。一開始任一方面都比 A 差，卻迅速成長到跟上 A 的腳步，這一情況可能會讓 A 產生衝擊，所以設定了一位學習能力快速，但一開始在各方面看起來都不如 A 的外國青年角色。

H 以自身經驗為基礎，製造出讓 A 改變的事件，與催化事件的人物角色（外國青年），不過變化不可能一次到位，所以必須再放入許多事件，才能引出主角 A 的改變。讓 A 看到各方面都略嫌不足的外國青年快速成長的樣貌，是促使 A 改變的第一個導火線，而第二個導火線才是聽到他人對自己的客觀評價，迫使主角不得不自我反省。

　　思考第二個導火線的Ｈ想起便當店管理工讀生們的店長，店長知道Ａ的妻子認真工作，可能無意間將Ａ與Ａ的妻子相比，也會將Ａ與一同工作的外國青年相比。感到納悶的店長，也可能跟周遭人說對Ａ的評價，偶然之下Ａ知道了店長對自己的客觀評價後，才知道別人是如何看待自己的。

　　帶著讓主角Ａ改變為佳的想法開始構思的漫畫家Ｈ，以他個人的經驗為基礎創作出能使Ａ改變的主要事件，僅是這樣就能創作出有模有樣的故事了。除了Ｈ想到的事件之外，讓Ａ這一角色產生變化因素也很多，若是喜歡刺激，可以讓Ａ成為某一犯罪事件的被害者，讓他為了復仇而出現改變。若是決定要用羅曼史類型，可以給予Ａ一個再度喚醒與妻子之間愛情的事件為導火線，才能帶出結果的改變。如上所述，事件的性格左右作品的類型，同時，同一個結局也可能產生不同故事。

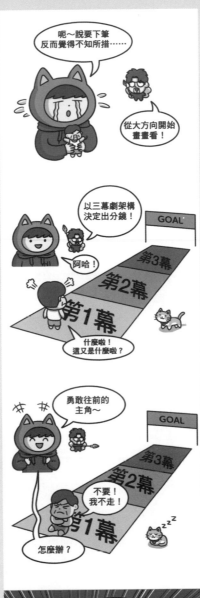

④分配讓主角改變的事件

　　H為了要讓A改變，所以設定讓A在便當店打工與提供兩個導火線，意圖在第三幕讓A產生變化，接下來該是思考A敘事中的導火線，也就是外國青年與店長應該放在哪個位置。

> 　　H讓不得已代替妻子去打工的A，在剛到便當店後隨即遇上到便當店求職的外國青年，這樣才能讓A因為外國青年而產生內在的衝突，若外國青年比A更早來到便當店工作的話，就會理所當然比A更熟練於工作，給予的衝突就會少一點。

　　就這樣決定了第三幕中，讓導致A出現改變這一結果的導火線，也就是外國青年登場的瞬間。作為故事設計圖的故事劇本，就是建構事件的過程，事件的組織就如同故事的全貌，檢視故事的全貌（事件組織）後發現，就算創造了事件，也很難決定順序，而在三幕劇架構之下，就算只決定了大綱，也可更進一步地創作故事。

> 　　與A一同工作的外國青年是何種狀態呢？H想在後半段讓外國青年出現急劇變化，所以在改變之前必須描繪出外國青年的情況。A過去那段時間因為新聞報導而看不起青年，而外國青年又比他心目中的青年能力更差，不過這位外國青年尚在學習韓文，所以與其說他懶，倒不如說是語言能力較為生疏，這一設定應該可充分刺激A。H將事件卡片集結起來，一邊記下外國青年變化前的樣貌設定，一邊開始將卡片重新排列位置。

為了讓故事結尾順利，必須追加前面的事件，才足以堆砌，H的這一行為就是故事劇本的工序，H為了完成自己想要的結尾，所以在前段創造出擔綱導火線的主要事件，這時與其強調效果，更需要具體的計畫。H應該先建構外國青年登場的順序與他的詳細特徵，也就是「各方面看起來都不值得信任的外國青年，卻比A的成長更快速，刺激著A的反應」，不過這是為了結局而存在的事件，必須在具體化的過程中拆解為幾個小事件，也就是從在便當店與A一同工作的外國青年、外國青年的快速適應、嘲笑外國青年的A的內心變化為止，這時H為了強調嘲笑外國情年的A的內心變化，就必須讓外國青年晚A一段時間到便當店打工為佳。

為了讓主角產生變化，必須設計出稱為「事件」的炸彈。

你是恐怖份子？還是漫畫精靈？

炸彈製造法就是「取材」！

外部調查

經驗

將炸彈依據大小配置看看吧！

GOAL

？

1幕

啊啊啊！

GOAL

看起來很受虐？

就是這樣才叫衝突！

1幕 碰！

⑤決定故事的分量

　　與H討論故事的朋友詢問H：「你作品多長？」慘了！H在建構作品的這段時間，從來沒想過「分量」這件事，朋友的詢問讓H陷入極大的煩惱，是短篇？中篇？長篇？然後想到一半後才發現，自己不知道短篇、中篇、長篇的基準分別是什麼，此外還有許多事情必須思索，諸如要將自己這部作品投稿到何處？自己是因為討厭的父親，不太可能改變、相當固執的父親真的不會改變的提問開始這個故事，卻沒有正式出道，或是在平台上連載的計畫，不過基於想要增加個人履歷，所以勢必一定要完成這部作品。

　　中年男子A打工日記應該會相當精采，不過若要以此畫出一百二十回分量的故事，現實上是不可能的，因為一百二十回是必須連載兩年以上的長篇，必須考慮是否有足夠的創作時間與故事規模。若是專業漫畫家，會在作品建構的同時決定故事的長度，不過初次創作作品的H是在建構事件的途中開始思考，這不是大問題，因為漫畫家在建構作品的過程中，也可能讓原本預計是短篇的作品改為長篇，或者相反。

　　經過長時間思索後，H做出短篇較為適當的結論，決定為短篇但結尾不變。原本冥頑不靈的主角A，因為內心創傷而十分固執，這樣的他卻歷經改變，而讓觀眾感動的故事。

　　雖然不是不可能的事情，不過故事短小又讓主角承受極大的變化的話，會難以進行敘事，說服力不足的結論或是主角在短時間內獲得決定性的感動，可能會有點過頭。短篇有短篇的美，野心不要太大，必須適度妥協於小變化與感動，這也是聰明漫畫家的能力。

⑥根據故事長度給予變化的大小

　　決定畫成短篇的Ｈ，接下來就要煩惱的是要給主角Ａ哪一程度的變化，Ｈ再次回頭思考讓自己發想出這一故事的父親：我討厭父親的原因是父親不肯改變，不理解他人的態度之故。除此之外，還有什麼事件促使我討厭父親呢？「不願意道歉的父親讓我生氣，說他自己想說的話，不願意跟因此受傷的家人道歉、害母親受苦也不道歉、對孩子只說自己想說的話，一點都不關心的態度也從不道歉，所以我討厭父親」。

　　若漫畫家立場是這樣的話，那就必須以此找尋這故事的結局，也就是解答，漫畫家在自己所創造的故事世界中，結局是重要的存在，當然找到結局的責任也是漫畫家的本分。

　　Ｈ決定在劇終時，放入不懂得道歉又固執的中年男子Ａ做出微小卻包含真心的道歉場面，這樣一來短篇的結尾就不會過度激情，問題也可能獲得解決。

若要讓A真心的道歉成為重要改變的證據，故事的前端該如何配置呢？必須要有做錯事情也不願意道歉的場面，要有所改變就必須提供改變前的樣貌，能會有極端的效果出現。第一幕中的設定是A是一位絕對不會改變的固執中年人，所以在第一幕介紹A時，可能可以放入他不得不道歉的場面或明明犯了錯卻絕對不道歉的場面，問題是若這樣安排的話，第二幕可以安排發生的事情就沒了。

在故事創作的過程中，第二幕發生的事情該如何製造呢？至此可能會覺得很煩惱，但請不要擔心，故事中間本來就是從零開始。

⑦設定人物角色的優缺點

再一次檢視事件吧！事件是什麼？事件是區分故事與情節，事件經由一定順序連結後成為故事。看著各個事件依據漫畫家的意圖整理成故事，一定會好奇接下來是什麼，若說事件區分為「開始—中間—結束」而創作故事的話，第一幕是從為什麼會發生這一情況開始，第二幕就是回應好奇的中間過程，第三幕則是回應所有好奇，並做出結尾。

在H的故事中，事件是故事的基本單位，同時也是刺激人物時出現的反應，生病的A妻無法去便當店打工，身為丈夫的A代替前往，這就是事件，當給予角色壓力時，就一定會有反應。當A陷入必須從事自己看了新聞報導後不斷批判的工讀生這一份工作時的巨大壓力，這時漫畫家必須明確知道A會出現什麼反應，這才是事件的完成，這一部分就是展現角色的性格。該將A設定為何種性格呢？可能是令人反感、只在乎自己的老屁股，但以漫畫家的角度，必須將主角這一令

人反感的角色，創作成有魅力的角色。

　　H意識到自己已經到了需要更具體呈現這個以父親為樣本的角色的階段了。父親不聽他人的話、很固執、無法同理他人的痛苦，自己犯錯時也不懂得道歉，但讀者無法將自己代入滿是缺點的角色中，因為讀者會將主角視為自己，所以必須讓主角也有優點，才能帶出感動。所以H必須思考A的優點是什麼，過去這段時間他認真上班、能夠長期生存在同一間公司的原因，是因為他願意努力認真學習新事物，原本以為自己對A只有滿滿的厭惡，但沒想到A也有許多優點，所以開始逐一整理起A的優缺點。

⑧第二幕所需的細節創作

> 　　H體認到為了讓A在便當店歷經各種事件，就必須知道便當店會發生什麼事情，這時就是為了第二幕可用的事件進行細節取材的時機。

　　H在點子發想與結局苦惱的階段，曾經漫不經心地觀察過便當店，但沒有任何成果。如果這一階段進行了取材的話，結果就會不一樣，這一階段就是漫畫家決定結局後，為了結局要製造主要事件、創作細節。

> 　　H突然冒出一個想法，「父親在家煮過飯嗎？」「父親曾為母親煮過一頓飯嗎？」，答案是「沒有」。所以A理所當然也不會有料理的經驗，不如嘗試將A放入便當店的廚房吧！A肯定不會料理，所以在便當店遇上的第一個嘗試，肯定是失敗收場，觀察著A的店長的反應，店長將A視為能在廚房工作的人力，但顯然A不會料理，因而失敗，之後店長調整店內人力配置，將A調離廚房去收銀台，然而與「親切」二字相距十萬八千里的A又無法做好與客人的應對工作。

　　持續出現太過相似的事件，會讓故事顯得無聊，所以在第二幕階段，主角發生的事件必須比第一幕時發生的事件，產生更強大的壓力。

為了給A巨大壓力與事件，H到附近便當店進行取材，靜靜地觀察便當店後發現，便當店主要客群是帶著孩子前來的媽媽，等待餐點中的孩子可能會不耐煩而吵鬧，這時店長就會一邊哄著孩子、一邊接受點單，以及交付客人餐點，那位店長熟練地將危機化為轉機，那麼A若遇到相同情況的話，會發生什麼事情呢？為了給A巨大壓力，H讓親子同行的客人登場，對比第一幕中發生的事件，這一次更著重於巨大失敗經驗的累積。不親切又對人冷淡的A對於吵鬧的孩子不僅不會哄，反而是以喝斥的方式處理，這樣一來A不僅不會料理也不會接待客人，居然比自己看不起的青年還糟糕，然而A在這一情況下的領悟依然不夠，必須要有更大的壓迫發生，才能促使A真心反省、悔改。

這時差不多該給予故事的中間更精準的定位了，依據中間階段所配置的事件，將會決定因果關係是否更為明確，還是變成一個毫無脈絡的故事，這時需要冷靜判斷，而H的故事很明確。

H覺悟到必須給A更大的壓力，而這一更大壓力的目的是要讓絕對不會道歉的A在故事結局道歉，就算是假意的也好。基於這一目的而配置一路以來發生的事件，如今需要一個符合目標的任務，原先設定為讓A產生改變的導火線，也就是外國青年與店長這兩位角色，是時候該產生作用了，外國青年快速改變，與A察覺店長的想法後，引出符合作品「想讓A改變」的目的，透過這兩個人物創造的事件，讓喝斥不懂事小孩的A，以及即使是假裝道歉，卻終究願意道了歉的A，開始檢討自己。

　　整理一下，H為了具體化尚屬模糊的事件，而進行取材，取材不僅可以透過觀察他人或調查未知的領域，還可以回想自己有過的經驗，而帶出引發A最大反應的事件，就是來自於漫畫家H本人的經驗。想要改變對故事充滿未知恐懼的方式，就是取材，取材能夠讓人物角色產生變化，讓故事繼續往前走，當以各種方式建構故事的故事劇本階段出現瓶頸時，取材也能夠提供協助。

⑨中間檢查：以架構與故事劇本綜觀故事

　　從上列H所創作的事件卡片得知，完全沒有A的優點，所以H必須找出A的優點，舉例來說H必須追加A因為便當好吃而開心笑著、稱讚他人等的事件，讓讀者對角色產生共鳴，才能添加破壞讀者想像的場面，也就是前述提及的人物角色的落差，可以提升讀者對於A的

好感。整理故事劇本卡片的話，就能一眼看出要追加或刪除的事件。

H需要創造可以展現A優點的事件，A因為接收客人點餐而喝斥小孩，所以被客人客訴，店長不喜歡A卻沒有發脾氣，只是想著如果A的妻子能回來上班就好了，煩惱著A的表現的店長，讓外國青年擔任收銀台的工作，讓沒有料理天分的A穿上玩偶裝招攬客人（壓力愈來愈大），A看著那位外國青年熟練地與客人應對，學習著如何將這份工作做好，也感覺到自己過於傲慢（開始產生變化），然而A的變化還不夠，因為當他穿上玩偶裝招攬客時，遇上不懂事的小孩時，又再次脾氣失控（最終結局的最大壓力），過去這段時間一直忍受A各種失誤而沒說一句話的店長，終於忍不住跟周圍的人抱怨，偶然聽到這些事情的A相當衝擊，不斷細細回想，最後承認自己的錯誤並道歉。

再次確認H一開始設定的故事劇本：

第一幕：開始在便當店打工的中年男子A。
第二幕：A開始經歷各種事件。
第三幕：A會有變化嗎？

在H計畫創作的故事中，有三個核心事件，與核心事件之間放入有可能發生的小事件，出發點是一個發想，某一天突然冒出的想法，站在「自我檢視才會產生變化」的立場到便當店取材，一開始設定了三個事件，決定故事後端（結局）而開始建構前端（原因），到這裡

為止都是天上掉下來的幸運（靈感），根據自己的意圖，帶著故事一步步根據故事可行性論理、取材、架構開始創作故事。

我們跟隨H的腳步，不知不覺即將完成這一作品，就整個故事的內容看來，事件安排得當，也確實依據漫畫家的意圖完成故事。若要綜觀整個故事的話，就要從故事劇本著眼，但若故事劇本卡片寫得太仔細，就會難以清晰綜觀，只要簡單寫下事件即可，卡片所記載的事件，若能展現人物角色特性的話，就是優異的故事劇本。

回想《一級玩家》主角在所有參賽玩家都往前跑時，選擇倒退跑，反而完成第一個任務。創作故事的漫畫家們習慣從結局出發回頭走向故事的開始，也就是先決定結尾，然後再開始創作，有主題，就能創造出結尾，有結尾，就能建構故事前段，找出事件順序與配置人物角色，完成這一份故事設計圖。

站在異於漫畫家的讀者立場，寫故事的人沒有綜觀整個故事就先寫下故事前半段，但會寫故事的人、專業漫畫家一定會先綜觀故事全局，才開始創作。從頭開始寫的人難以製造伏筆，若不練習綜觀故事的能力，就只能依靠運氣，跌跌撞撞地創作，這就是漫畫家與讀者寫作故事的差別，同時也是故事劇本的重要性。現在，是否可以理解《一級玩家》的第一個任務所蘊含的意思呢？

再次回顧我們至今一同創作的故事，哪些是僅憑天分與才能寫出的故事？哪一些是每階段依據原則斟酌增減事件的作業呢？其實這些都是創作的架構。接下來要揭露一個驚人的事實！我們一同創作的故事其實是日本漫畫界神一般存在的高橋留美子短篇集《專務之犬》當中的短篇《只要有你在》。

這一回是卡片遊戲時間！

剛剛說要做炸彈，現在是卡片？

延長賽啦！

想快速掌握故事流程就必須整理卡片。

呀呼～！

便當店一白天
喝斥小孩
收到投訴

感動：收訂單（＋）→不是耶（一）
衝突：客人→,←主角

故事劇本卡片示範
（不需要圖）

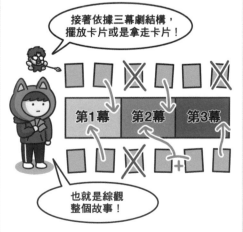

接著依據三幕劇結構，擺放卡片或是拿走卡片！

第1幕　第2幕　第3幕

也就是綜觀整個故事！

只是我們無法得知這部作品是不是像我們的假設，漫畫家因討厭父親而完成作品。同時，將作品進度一一拆解的原因也很簡單，是為證明這是大家都能做到的事情。當理解了故事原理，再次閱讀這一作品之際，就能想像漫畫家是如何創作這個故事，所以催生了「漫畫家H」，畢竟想像也是反映了人們經驗的一部分。

日本有名漫畫家高橋留美子短篇集《專務之犬》。

所有的故事都是從想像出發，但若無法將發想剪裁為事實的話，就無意義可言，想像的第一重要要素是提問，回覆「為什麼」的同時，故事就此展開。自由想像，並且思考一下想說的故事是什麼，同時經常再次對自己提問「為什麼」並回覆，同時做出決定，等決定了主題就會看到結局，看到結局就能創造適當的事件，也就能逐步建構整個故事。

用三幕劇結構練習完成故事劇本

　　跟著H創作過程走來，就能明確認識以架構與故事劇本完成故事的過程，創作故事就是在不斷答覆「為什麼」之間完成的，H在回答提問的過程中，回顧了自己的經驗、觀察自己以及理解自己期許，漫畫家總是在作品中反映出自身的經驗，或一路以來吸收的事物，同時H為了理解父親努力於創作故事，過程中也理解自己若只是一如往常地「討厭」父親，不嘗試理解父親的話，創作就難以為繼。

　　嘗試像H一樣，以周圍人士為主角創作一個故事，嘗試從三幕劇結構中的第一幕開始整理主角是什麼樣的人，思考主角會迎來何種結尾，嘗試著填滿三幕劇架構。若主角要符合自己決定的結局的話，就必須思考第二幕有什麼事件，第一幕、第二幕、第三幕建構完成後，開始創造細部事件，賦予主角達成結局的可能性事件，設定人物角色的優缺點，給予魅力反差的話，讀者就會更容易深陷於故事之中。

4
漫畫製作

以隨手可得的具體故事製作

　　若依據設計完成故事架構後，就輪到漫畫的部分登場了，這一階段又稱為分鏡繪製，將文本架構的故事，製作成漫畫，也就是區分「故事」與「漫畫」的階段，將文本轉化成圖畫的中間階段。

　　條漫作家在創作漫畫時，最為煩惱的階段也是分鏡繪製階段，就算很會畫圖也很會創作故事，最後卻因為分鏡過於困難，而讓一些新手放棄這條路。完成故事架構後，理所當然就要進入最困難的分鏡階段，那就是製作故事內容，呈現在讀者眼前，不過若是看過許多漫畫作品的讀者，就算不另外學習也可掌握分鏡的關鍵技術，完成相當程度的分鏡。

　　只是若不懂原理，當遇上困難時就不知道該如何修正，基於這一因素，必須理解「漫畫製作」，所謂「製作」是什麼呢？製作一詞來自於舞台劇用語，其字典的定義如下：

設計整體舞台劇，管控演技、裝置、照明、服飾、音樂等各項因素，創造出整體舞台劇效果的活動（出自「斗山百科」https://www.doopedia.co.kr）

設計整體舞台劇，綜合演技、裝置、照明、服飾、裝扮、效果等全盤要素，創造出整體舞台劇效果的行為（出自《連續劇字典》）

在漫畫領域當中，「製作」就是負責設計作品的漫畫家綜觀作品整體，控制各種敘事要素，以利展現出效果的過程。這裡必須提及漫畫家的「意圖」，所有作品都會內含創作者的意圖，也就是目的，這世界沒有一部作品不存在創作者的意圖。不過，站在讀者或評論家的立場解析漫畫家意圖，又是另外一回事。

因此製作很單純，可明確地定義為「漫畫家透過作品，控制或操縱某個未曾見面的人」，漫畫家作品的一部分會讓讀者笑、一部分會讓讀者哭，以及想在某處傳遞特定體驗時，就會為了執行自己的意圖而履行「製作」這一工作項目，想要控制或操縱某個人情緒時透過作品所做的行為，就稱為「製作」。

接下來該是思考如何傳遞意圖的時候。

如何調整或控制

條漫作家為了適度傳遞自己的目的，會擁有一些工具，好比條漫作家的手，就如同電視遙控器一樣，擁有可以控制讀者情緒的製作用

工具箱，漫畫家為了操控讀者而「製作」，就需要控制製作要素的道具，為了活用道具，就必須先了解自己的工具箱內有什麼，何時可以使用哪一些工具。

檢視工具箱內的工具之前，為了能夠活用這些工具，必須找出準備使用的工具，漫畫家是作品的設計師，必須綜觀作品的一切，設計師就是作品的控制者，在自己創造的故事世界中如同神一般的存在。若自己是掌控一個世界的神，想要讓自己創造的世界中所有人都依據自己的意圖行動與反應的話，首先要做到什麼呢？很簡單，那就是要先確定自己想要的是什麼，這樣一來才能傳遞自己期望中的意念。

就算是可以隨心所欲的神，若像雷神索爾投出閃電、射出黃金「邱比特」之箭、像海神波塞頓一般掀起巨浪的話，一定會讓人驚慌失措，除非是執意只想要某個目的，中途厭倦而放棄的劇情就無話可說，若不是，就必須明確決定想傳遞什麼訊息，「讓人好奇接下來是什麼」、「想讓人哭泣」、「想讓人迷戀角色」等，因為漫畫家本就是要讓讀者又哭又笑，才能帶出感動。

煩惱開始就是製作的起點

決定製作的目標後，就能掌控工具箱裡的工具，需要釘釘子時就需要鐵鎚，要砍樹就需要鋸子，每一樣工具都有其作用。而漫畫家擁有的製作要素有什麼呢？從傳統的紙本漫畫時期起就開始使用的分格大小、距離、亮度、背景、顏色等，都是漫畫家可以依據自身意圖，用來引領讀者反應的製作要素。

　　在漫畫的世界中，所有漫畫家都擁有相同的工具箱，雖然工具箱相同，但選擇哪一項工具、如何使用，就是漫畫家各自不同的能力了。若想好好製作，就必須活用工具。當然，只有被操縱過的人才能在適當的時間點使用適當的工具，而看過許多條漫作品的讀者，應該會自然而然擁有製作的嗅覺。

　　不過，卓越的嗅覺雖然很重要，但僅依賴這些是無法意識到自己為什麼被操縱的，所以難以理智地說明為何會知道如何反過來操縱讀者。只要閱讀漫畫就一定會對印象深刻的場面留下記憶，就算眼睛從該畫面移開，腦中也留有栩栩如生的畫面，這就是感動。或許透過這一經驗，能夠隱約感受到「我也想讓某人感動」的想法也說不定，該場面就有很大的機率成為自己的場面，也想要製作一個能感動自己的場面。

條漫製作的基本要素，所謂「分格」

　　紙本漫畫的基本，也是重要的製作要素是「分格」，紙本漫畫的分格就是電影的「鏡頭」，條漫就如同紙本漫畫一般，雖沒有明確的界線，但分格就是重要要素；再者，漫畫與網路漫畫的載體不同，所以製作方式也不同，但基本工具相同，在漫畫世界中，分格就是一頁當中占據的空間，依序呈現具有因果關係的故事。

　　分格所占的空間愈大，吸引讀者停留的時間就會愈長，如同看條漫的時候不停滾動頁面往下看，卻不斷看到相同分格一般，此外，同一分格雖然會長時間停留在讀者腦海中，但沒有台詞或是動作等資訊

的場面卻反而更能強化情緒，若是出現台詞、動作或音效（分格拉長也會強化流暢度）等，也會讓人感受到活力。

反之，若分格愈小或縮減，讀者目光停留的時間就會愈短暫，分格的大小會決定讀者注意力停留在該格的時間。畫推理故事時，要給讀者提示，但不能讓讀者發現，所以必須畫小一點，但若是彰顯作品整體主題的場面，就必須讓讀者視線停留久一點，所以必須畫大一點，分格的大小相似，其效果就會不同，可以體驗只變大一點點與突然劇烈變大的效果是如何不同，熟悉其差異與感覺。

條漫製作的分格，是分配空間，依據漫畫家的意圖排列產生一定順序，根據漫畫家的意圖分段、排列、完成的順序，產生具有因果關係的故事。

所以分格就是呈現時間的主要製作道具，分格內登場的人物角色、背景、事務、效果音、對話方塊、台詞等，會依據漫畫家的意圖配置，紙本漫畫為讓讀者方便閱讀，會將方格整理排列，但條漫就不同，沒有縱向排列的空間限制，反而可以集中在橫向的中心。

請試著在螢幕的中間標示一圓形，接著播放二〇一五年喬治・米勒導演的作品《瘋狂麥斯：憤怒道》，這部電影充滿整齊的動作與追擊的場面，所以會經常切換分鏡，整體製作充滿律動感，但主要角色、動作、事物其實都不會偏離螢幕正中央，條漫的分格製作也是同樣的道理，重要的分格一定會擺放在漫畫中間的位置。

相較條漫與紙本漫畫分格製作的不同處之一，就是格子間距。傳統紙本漫畫領域中，不同漫畫家會有不同頁數，頁數多寡與漫畫家的知名度有關，所以頁數不是漫畫家可以隨意增加或減少的，必須經濟又有效率地使用分格，創作出故事，而漫畫則沒有此類限制。

以圖片中間為中心點，連續讓重
要內容登場的製作方式，是常見
製作技巧，《神探佛斯特》也經
常使用。

　　若說紙本漫畫分格之間的空間，也就是格子間距的大小，若尺寸是固定的話，條漫則無此限，可以隨意使用螢幕，不需要要求滑鼠往下滑多少就必須看到下一分格，所以條漫分格之間的空間難以稱為間距，因為條漫當中可以被稱為間距的製作要素並不固定，只需要掌握大部分面積即可有律動感。

分格製作要調整大小、角度、距離

　　一位條漫作家使用相機來決定適當的分格，他用相機調整被拍攝體，決定位置的「角度」，與被拍攝體該多近或多遠的「距離」。分格的距離可依據讀者代入的程度進行調整，被拍攝體的特寫鏡頭愈多，主觀性愈強，就愈能讓讀者代入作品中。若說在羅曼史類型裡必須先發生分手，才會有兩位人物角色出現惋惜情緒的分格的話，漫畫家就是採用相機特寫兩位角色，將兩位人物的感受與情緒，活靈活現地傳遞給讀者。

　　以現實發生過的事件為基礎創作紀實漫畫時，漫畫家就必須更關注在傳遞客觀的情況，而不是角色的表情或情緒，此時相機和人物之間的距離，與在羅曼史中分手的場面就截然不同。再者，同樣需要維持客觀的紀實類條漫，與必須準確傳遞情緒的劇情類條漫，其主要所採用的分格距離也一定不同。

　　漫畫家如何使用相機建構分格的細部工具之一，就是「角度」。角度是將相機固定在一個地方，讓被拍攝體從上往下、從下往上，以及從正面觀看的方法，分別稱為「高角度」、「低角度」、「水平視

角」，角度不同會給讀者不同的感覺，所以每一個角度運用的時機都不太相同。

高角度又稱為「鳥瞰」，如同小鳥飛在天空俯視大地般，往下看著分格，相較於低角度與水平視角可展示更多資訊，經常使用在初次出現的場所與時間，當場景轉換時，漫畫家常以高角度告知時間與場所的轉換。

低角度最常用於描繪出征軍人莊嚴的模樣，以及主角真誠地看著對方或下達無理命令時，基本少用，所以一用就更顯得其慎重與嚴肅。

水平是正面平視，不貶低、雙方平等地看待對方。

此外，建構分格的製作要素有許多，當生性被動的主角突然下定決心的瞬間，燈光該如何設計呢？人物角色後方或上方通常會閃著光線，若這一場面想讓讀者嚇一跳的話，燈光就會從人物角色下方向上照射，與此相同的細部要素都在這一製作工具箱中。

因此知道的愈多就愈難，因為認識使用方法之後，必須使用的工具就愈多，若想這一過程稍微簡單自然的話，就要多研究製作完整的漫畫，確認他的製作效果並依循該方法。一邊規畫分鏡，一邊確認最佳效果的分格大小、距離與角度該如何調整，亮度與顏色、對話與效果因該如何呈現，並熟悉之。跟著好的製作走過一遍流程，就能自然習得製作技巧並加以應用。

準備進軍條漫界的新人，就必須常看並熟悉條漫更甚於傳統紙本漫畫，畢竟出版媒介不同就會產生差異，基本上無法說傳統紙本漫畫與條漫的製作截然不同，但肯定有差異，一旦習慣其中一方的語彙後就難以變更。請謹記在紙本漫畫獲得高人氣的漫畫家們，在轉戰條漫時，也曾苦惱於條漫獨特的製作，並且認真學習，就算只有微小差

異，想要改變一直以來的習慣，也必須努力用功才行。

傳統漫畫跟條漫的差異

　　條漫與傳統紙本漫畫的媒介不同，電腦螢幕或智慧型手機畫面等電子機器，與紙本一類主要媒介的差異，會因製作不同而產生變化，紙本漫畫的格子間距，在條漫可以稱為「分格間隔」，其角色與風格就大不同，畢竟紙本無法依據漫畫家想法隨意變更，漫畫家必須在已經決定好的頁數內分配作品資訊與重要分格。

　　條漫的分格間隔，與紙本漫畫的格子間距，是指在分格與分格之間那細長的空格，傳統漫畫在限定的頁面下，最重要的是如何濃縮製作以表現整個故事。相反的，條漫因有無窮無盡的畫布，不像紙本漫畫一樣有限定的頁數，條漫的分格間隔更可以自由自在地調整，這樣的製作也提高了讀者可讀性。此外，不懂這一差異的出版漫畫家傳戰條漫時，如果依然依據原有習慣填滿分格的話，就可能與原先意圖不同，成為危害到可行性的製作方式。

　　明暗效果的方式也不同，紙本漫畫大致上以線條處理明暗，但條漫則是透過面的著色處理明暗。條漫若採用線條處理明暗的話，可讀性就會下降，線條密度愈高，明暗就會愈明顯，這是其優點，不過在電腦螢幕或智慧性手機作畫時，過分重疊的線會強化視覺的複雜性，視覺上要處理的影像資訊就會暴增，因而條漫不適合用線條強調明暗，理解作畫中外框線與筆觸角色的漫畫家，就能夠快速上手條漫的製作方法。

製作為何如此困難

　　若覺得製作困難的話，可以從下面兩種狀況來確認，自己是基於何種因素而喜歡或討厭製作。

　　　　一種是由於最初沒有創作企圖，或不知道想呈現什麼故事。若漫畫家想操縱讀者就必須有意圖，會認為製作困難是因沒有漫畫家意圖，或是不知道自己帶有何種意圖所致，不過也有漫畫家與自身意圖無關，依然可活用各種製作素材，反而做出具實驗性的作品，但這樣一來，讀者可能就難以感到親切。

　　　　另一種是因為需要注意的層面太多，創作時，依據媒介的難易度，可以操控的創作變因愈多，創作者就會愈覺得辛苦，創作過程也變得愈複雜。分鏡之所以如此困難，就是因為需要周全顧慮的要素實在太多。

　　巴西有一位傳奇足球選手比利，只要比利看好某一隊，某一隊就會陷入「輸球魔咒」，即便如此，比利依然在足壇擁有一席地位。他在答覆記者詢問「如何踢好足球」時說：「足球選手只需要做好兩件事情：『開始』與『停止』。」這句同時告訴我們有必要謹慎選擇可操作的製作要素。

　　切記，只考慮「分格大小」、「距離」、「視覺動線」練習製作，就足夠了。只要能夠好好運用這三個要件，就足以操縱讀者的心，這三個要素是漫畫基本工具，就算媒介不同也依然持續存在的基礎要素。若認為第一個分鏡製作最重要的話，就想想自己要的是什麼，先

決定分格大小與距離，到那一分格之處只要想著如何吸引讀者的視線，就會是好的出發點，若想做到製作的基本要件，請記得這三個要件，並有意識地掌控平衡，製作分鏡為佳。

對話框能捕捉視線

若說讀者的視線如水流的話，漫畫家的雙手就如同引導水流（讀者視線）移動的存在，作品中主角的台詞，也就是對話框，有什麼特殊原則嗎？若有，是什麼呢？意外的是許多人並不知道對話框帶有強大力量，水流匯集之處就是對話框，漫畫的對話框會讓讀者的視線停留，所以讀者視線從一對話框移轉到另一對話框時，剩下的作畫手續就只需要順其自然完成即可。若是能嫻熟運用對話框的漫畫家，就不會在單一對話框中放入太多台詞，對話框中的台詞過多，往下滾動的閱讀就會停止，若是基於意圖就很難說，若沒有這種意圖的話，必須理解滾動停止是會妨礙閱讀。

附帶說一下實務的情況，條漫平台負責人（條漫PD）會特別注意可讀性是否減損，即便內容平凡，但只要好閱讀就能吸引負責人，因為易讀性使讀者停留或離開平台是關鍵，所以負責人會冷靜判斷這一點。大多數對於條漫市場的評價，就是條漫不過是快速消費的媒介，所以可讀性就更顯重要。讀者停止滾動螢幕最大的問題就在對話框，其簡單解決的方式就是將對話框拆解，一個對話框變成兩個或三個，並且依據讀者的視線流動，適度分配空間中的對話框。

最方便的條漫製作三要素「分格大小」、「距離」、「流動視

線」，所謂視線流動是將視野集中到分格中心這一最重要的位置，格子中心時而是角色、時而是事物，不過依據不同情況也可能是台詞或是效果音，特別是對話框（紙本漫畫也相同），更是控制讀者視線流動的重要製作工具。

當台詞與角色的臉孔一同出現在分格時，讀者的眼睛會看向何處呢？是台詞。讀者首先會找對話框，接下來才是看人物的表情，讀者注意力基本上會跟著滾動向下閱讀，當出現對話框時，才會分散視線，一般我們閱讀的視線是從左至右、從上至下移動，所以讀者最先閱讀的對話框一定是位於分格的左上位置，位置一旦改變就會影響讀者的視線流動，進而造成可讀性下降。

對話框的句尾也是吸引讀者視線的一環，讀者閱讀對話框、看人物角色，若想讓讀者移往下一個對話框，第一個對話框的句尾一定要朝向角色的臉孔，然後第二個對話框的尾巴就必須從人物角色的臉開始，這樣才能讓讀者視線較為自然地流動。若對話框尾巴位於分格外的話，就會讓讀者不知所措。

邀請讀者進入對話場面的方法

對漫畫家來說，必需的場面就是對話場面，是一種能夠有效率導入許多資訊的方法。在戲劇節目中，經常出現全家人坐在飯桌上用餐的場面，雖然有點老套，但仔細一看會理解用餐場面必須出現的理由，故事進行中要讓所有人物角色都知道重要資訊時，最簡單的方法就是讓所有人物角色圍繞在餐桌上用餐。同樣的，在漫畫中，角色之

呃～畫不出來啊！

乾脆放棄畫漫畫好了？

開場分格

我好像看到以前的那個自己。

蹦！

角色A

嚇！

你是誰？

角色B

我是新上任的條漫精靈！

！

你需要協助嗎？

A、B同框

是的，我現在好無助！

這時！

角色B

可以嘗試一下活用周遭人物！

呼！

角色A

如果身邊毫無可以參考的人物呢？

居然！

A、B同框

開場分格

A

B

A

B

B

A

B

B

A

從《神探佛斯特》中，
佛斯特與佩特醫生對話的場面就能更理
解對話場面的設計。

A

間的對話也是不可或缺的要素。

　　對話場面是相機限定在一百八十度的半徑之內移動的原則，若在特定空間有兩位人物角色的對話，他們之間就存在「衝突線」原則。抓住衝突線時，相機就會以衝突線為基準，僅在一百八十度內移動，這樣一來，讀者就能集中在兩位人物角色的對話，當兩位人物角色的對話場面脫離相機的一百八十度時，兩位角色的對話，就會延伸到其他事件，簡單說就是兩位角色的對話場面就會被其他事件介入，若漫畫家是有意圖做這一製作的話，會成為好製作，但若本來打算要集中在兩位角色的對話，就必須盡量避免這一情況。

　　該如何才能邀請讀者進入角色之間的對話場面呢？若要確認現在這一情況共有幾個人對話，就必須採用高角度開場分格，開場分格在

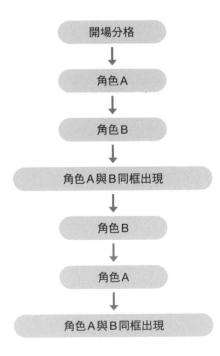

場景轉換時是最簡單的告知方式，同時也是告知空間、時間段的常見手法。若以開場分格來說明場面的話，分格內對話中的人物角色是交替被看見的。

就這樣反覆出現兩次，又再次反覆出現，就會拉長對話，資訊太多反而會讓讀者覺得無聊，所以在《先讓英雄救貓咪》中帶出了「把教宗丟進泳池裡」的技巧，也就是可能讓讀者備感無聊的對話場面，或是說明故事背景設定的場面，那些漫畫家自己認為重要，卻相對無聊的場面重覆出現的話，在那一瞬間就會讓讀者厭倦於繼續往下滾動。

史奈德說明「把教宗丟進泳池裡」這一技巧，將應該要用台詞解釋，但僅用台詞說明會顯得無聊的部分，以好笑、荒唐、令人驚訝的場面快速說明，這會讓讀者覺得場面精采生動，就算沒看台詞也無妨，總之漫畫家完成說明了，解說、台詞與影像都各自完成其任務，同時成功避免讓讀者心生無聊。你是否理解了此技巧的奧妙呢？事實上好萊塢電影為了掌握觀眾的注意力，連一瞬間都不會浪費。

開始場面的「預備」，所謂開場與反應

有許多漫畫家說激烈動作場面的製作很難，必須呈現又快、又強勁的移動，讓人很苦惱連續動作必須捕捉哪一瞬間，才能稱得上是有活力的動作場面。慣例上動作場面是動作前與後的場面，部分漫畫家在快速、強勁的動作場面中，野心過大，想呈現快又強的移動，進而置入過多效果線，其實更具效果的，是動作前與後的動態，因為必須

看到停止，才能夠展現出移動時極大的差異。

　　有效率的製作從移動前後的停止、動作與動作後（反應）場面的「預備」動作，會讓動作的強度透過反應而更加強烈。可以參考漫畫家ONE的《一拳超人》中爽快的動作場面，朴溶濟（박용제）的《高校之神》也一樣，都有製作動作發生之前的預備對話場面，當動作結束後緊接著出現對話時，就能預測接下來還會有強勁動作的場面。

　　想呈現動作場面時，可以動態、效果線、效果音，最具效果的方式就是集合於「預備」分格中呈現，在那一分格製造出明顯的衝擊。

TIP　分鏡作業，就等於整體修正

　　想確認自己是否確實活用製作的方式有幾項：一是將自己的作品給同事或導師看，透過他人的角度觀看，這需要勇氣；也有獨自一人可以檢查的方法，那就是將作品當成他人的作品觀看。完成作品之後就先放著，幾小時或幾天後，再拉高標準重新觀看，這時能夠從新的評價標準與客觀的角度看待自己製作的作品。

　　此外，可以用許多方法再次整理自己的觀看角度，反覆嘗試陌生的評論角度，就能找出自己製作的作品中，是不是有流暢度不足的部分。藉由上傳至部落格或社群網路等程序，模擬最終與讀者相遇的情況，就能以觀賞他人作品的角度，看見作品的優

缺點。

　　製作分鏡時，必須以整體修正為前提繪圖，漫畫與現場拍攝結束後需以剪接工作修整的電影不同，分鏡製作就等於是剪接程序，完成這一程序就全部結束，所以分鏡任何時候都可以修正，若以必須修正為前提，就必須先簡略繪製，若分鏡像素描一樣仔細描繪的話，最後就會難以修正，所以不要耗費太多力氣，只需要繪出任何時候、任何地點都能修正的分鏡即可。

　　二〇一八年獲得今日韓國漫畫獎的《利維坦》（**심해수**）由李慶卓（**이경탁**）負責編劇、盧美英（**노미영**）負責繪圖。在創作過程中，分鏡階段的時間刻意拉長，因為分鏡完成之後就沒有可以修正製作的空間。條漫作家會貫穿所有創作過程，但為了最佳的成果，漫畫家必須明確知道要跟什麼妥協、要捨棄什麼。

漫畫家的煩惱

分鏡製作法

　　無論是傳統的紙本漫畫或連載於網路的條漫製作，都需要扎實的分鏡功力，而許多漫畫家往往就是在分鏡階段卡關。分鏡製作必須經過長時間的訓練與熟習，如同為了學會繪圖技巧長久努力至今所做的練習一樣，為了想好好創作一個故事，也必須經過一番磨練。大量涉獵好作品不代表就可以學會分鏡，除了多看，也必須動手畫下優秀作品的精采分鏡，藉著這樣的練習，將分鏡

技巧記在腦海裡，讓從他人作品裡看到的優點轉化為自己的才能並熟悉之。試著回想自己練習畫畫的那種感覺，僅在腦中空想，絕對無法讓繪畫實力進步，一定要親手畫、反覆畫才能變成自己的，同樣的，分鏡也能透過練習進步，就像當初學畫圖一樣，只要投入時間與精神，實力肯定會向上提升，日後就不會再恐懼分鏡了。

　　學分鏡的好方法整理如下：

- 從他人作品中找到好分鏡。
- 模仿精采的分鏡動手模擬繪製。
- 練習分鏡時，特別留意分格大小、人物位置、對話框位置與角度等要素。
- 若難以在漫畫中找到值得參考的分鏡，可以從知名電影作品中，鎖定特定場面加以模仿，畫出該場戲的分鏡。

第四部
準備連載

　　身為漫畫家，對於自己能否持續創作下去，以及能否順利連載，往往同時抱著擔憂、恐懼，與期待。因為毫無經驗，所以不安感日益高漲，現在，我們要檢視一下，如果想以條漫作家身分進行連載，必須做哪些準備。我們會說明向連載平台提出提案時所需的企畫書製作方式與出道方法，以及現今通用的原則，透過這些原則理解企畫書該有哪些項目內容，以及出道途徑、連載平台、版權觀念等疑問。想讓自己的作品成功連載，就必須勇於將自己的作品展現給讀者與相關合作人員閱讀。一直以來，各位為了成為一名成功的漫畫家，已經通過了重重考驗，現在，請勇敢地打開最後一道門吧！

本章內容

1
製作企畫書

漫畫家也需要企畫書

從閱讀《人氣條漫這樣畫！》的各位，乃至於許許多多漫畫家，不少人都會跳過作品企畫這一階段，原因很簡單，大家都認為企畫不是漫畫家擅長領域之故。這裡要先說清楚，這是一個非常危險的想法，創作過程中，企畫是一很重大的要素，只要思考過我為什麼想要創作這個故事，就會有主題，明確整理過企畫之後，才能正式進入創作過程，才能催生漫畫家個人的立場。

身為漫畫家，相較於工作到一半出現的想法，更常出現的情況是必須製作作品企畫書，投稿到條漫平台，或是製作公司、代理，都需要企畫書，大部分平台喜歡連載長篇作品更勝於短篇，漫畫家也是，大部分漫畫家一定不願意好不容易進入一個平台，卻只能連載一篇短篇後就退場，大致上都想有中篇，或是長篇連載作品。通常會準備一到三回左右的稿件供閱覽，但僅有這些分量難以掌握整體作品的內容，所以負責人必須透過漫畫家撰寫的企畫書，確認該作品的走向與整體內容、篇幅。

製作公司透過漫畫家撰寫的作品企畫書，確認漫畫家的點子與作品的方向，一旦認定有可行性時，就可在平台創作適當的連載物，亦可以二次創作的方式進行修正與補強。從製作公司的立場思考，從漫畫家那邊收到一到三回左右稿件的計畫書內容，也是一種確認漫畫家能否完成這一作品連載的方式，代理也是供應平台作品的一環，所以也需要知道作品的資訊。總之，作品企畫書是必需要件。

　　韓國由文化體育觀光部主管文化相關產業，支援從業人員、著作物等政策的計畫與執行，文化體育觀光部轄下有韓國文化內容振興院，負責執行漫畫與條漫領域的相關政策，富川市則有由市營運的韓國漫畫影像振興院，同樣也進行與漫畫與條漫作家相關的部分業務，提供漫畫家作品創作費用與指導、作品製作支援業務。此外，這一過程中，企畫書是必備文件，公開招募也會要求企畫書，特別是故事的公開招募表格，一定會有作品企畫的欄位。

　　目前為止，多半時間僅注重繪畫與故事的漫畫家可能會認為企畫書不是必需條件，所以沒有額外花時間學習或練習，但其實根本不需要感到恐懼，因為企畫書就是我們在作品創作過程中，反覆出現在腦海裡那些對自己的提問，只需將這些思考過程依企畫書格式，一一整理填寫即可。

　　我們只需要知道企畫書的目的是將自己的作品摘要整理，呈現給他人閱覽，企畫書是針對選擇作品的人，對漫畫家來說，企畫書是關於自己作品的說明，然而看企畫書的人不是漫畫家自己，一開始必須知道選擇作品的人是誰、明確知道企畫書的目的，才能完成一份適當的企畫書。

企畫前須知事項

　　作品企畫就是整理我們在作品創作時，反覆苦惱的部分，而作品創作時最先煩惱的就是以何種要素創何種故事。有些時候是先畫出我想創作的場面，才能開始創作故事，這時我就可能忽略在想故事前，具體去思考為什麼要以這個素材創作這一故事的階段。

　　多數漫畫家創作作品的原因是為了連載，當然連載的首要基準是創作精采的作品，認真發想點子、創作精采的故事，但若同一平台已經有與我相似的作品正在連載中的話，該怎麼辦呢？就算一開始沒有明確想投稿的平台，若能先知道近來趨勢如何、是否有相似作品已在市面上，縱然會覺得可惜，但至少還來得及中止創作。萬一與目前進行中的連載作品，在素材與點子上有某種程度的重疊，但又非要創作這一作品的話，可以思考一下創作理由與找出自己和其他作品的差別，如此一來才能在創作過程中說服自己，才有可能明確地完成這一部作品。

　　同時代的人一定會關心相似的問題，就算遙遠的彼方也可能在相似的時期發展出相似的模式，所以作品素材重疊是常有的事情。不過素材雖然重疊，但由於漫畫家立場不同之故，故事的流程也就不可能相同，但若沒有立場呢？當發現相同素材作品的那一瞬間，就會非常難堪；不過就算有立場，但素材相同的作品尚未完結之時，一樣會有無限不安，因為大部分漫畫家都會在結尾才真正秀出主題，所以才會說若能在點子發想之際就提早發現的話，該覺得萬幸，因為還可以放棄。

　　若是覺得放棄可惜的話，還有一個方法，那就是思考為什麼想

要這個素材，思索著「有何原因非要那個素材不可？」「沒有那個素材的話，會不會對我想創作的故事造成極大衝擊？」「那個素材真的可行嗎？」像這樣不斷對自己提出疑問，直到最終答案成形為止的過程，就是「企畫」。

具體思考自己作品目標的過程，就是說服平台、製作公司、代理的最佳武器，同時在作品企畫書撰寫的過程中，也有了客觀看待作品的機會，畢竟要明確整理出自己的作品優點是什麼、主要讀者群是誰、他們最喜歡的是什麼，就必須採用客觀的角度。

想客觀看待自己的作品，就必須正確理解平台與讀者想要的是什麼，分析人氣作品為什麼會走紅，思考並找出自己的作品為何要在該平台連載的理由，如此一來，也能說服平台、製作公司、代理。有句話說，好的企畫案能成就好的成品。不過以連載為重心的作品，更需花費許多的時間與努力，大部分以完成一到三回左右的稿件呈現風格，再透過企畫書說明作品。

所謂企畫

現在我們已經知道了企畫是創作作品時，一定會思考的階段，只不過還無法意識到「現在我經歷的這一過程就是企畫」，當腦中大致體認到企畫是什麼之後，就能更具體地邁向下一步。

企畫的英文是planning，認知到目的是什麼、思考了什麼、為什麼、如何做的事情，作品企畫就是明確知道作品是什麼、為什麼要創作。那麼，「企畫」與「計畫」（plan）不一樣嗎？若說企畫是說明作

品目標，計畫就是訂定創作目標作品的順序與進行過程，多數的企畫與計畫具有相關性，想要執行自己的目標作品時，需要的是企畫，想完成目標，就需要計畫，簡單說，企畫當中包含了計畫。

企畫是正確認知作品，明確知道目標為何，如前所述，所謂正確理解自己的作品，不僅是作品的內容，還包含能以客觀的角度綜觀整個作品。作品目標就是明確整理為何要創作這一作品即可。此處追加了「目標」這一必要要素，不是要決定一部作品為何要做，而是必須思索自己為什麼想從事漫畫這一份工作，思索「我為什麼要畫漫畫？」、整理出「我追求的漫畫是什麼」，就能讓目標更明確，若難以認知自己所追求的漫畫是什麼的話，可以以已經完成的作品，或是前輩漫畫家的作品為目標，例如「想創作《未生》那樣的作品」、「想成為史丹・李」。

《漫畫原來要這樣看》的作者史考特・麥克勞德在其書中提及「創作六步驟」，他主張創作是藝術，藝術是漫畫家自己想從藝術獲得什麼，以及思索其目的與本質，麥克勞德的故事創作六步驟如下：第一步是發想與目標，思索為什麼要創作這一作品，獲得主題。第二步是作品的格式，需要思索是書、雕刻品，還是繪畫形式？第三步是風格，作品的類型為何、哪一派別，都必須區分清楚。第四步是要放入或刪除或變更什麼，或是帶有相同排列與架構的結構，以漫畫來說就是製作。第五步是作品創作的必要技術。最後的第六步就是樣貌，讀者在觀賞作品時，最先注意的要素是什麼？畢竟讀者會看第一眼決定是否符合自己興趣，多數的漫畫、條漫作家的第一步不也都是這樣踏入漫畫世界的嗎？

當然也是有人不需要煩惱發想與目標也能成為漫畫家，但總有一

天會需要發想與目標的時刻，麥克勞德認為發想與目標，就是思索過內容或格式的漫畫家必經之路，無論遇上多辛苦的障礙，都能有走過當下的一日。不過不是所有漫畫家都依據相同順序歷經創作六步驟，每個階段煩惱的時數也人各有異，但最終都會走過這六個步驟，以及終究都會問自己「我為什麼要畫漫畫？」。

這時就該思索自己的答案，若能得出結論，在撰寫作品企畫時，大部分都能迎刃而解，若決心想成為新形象的漫畫家，作品企畫就必須強調獨創性；若決心成為重視故事描述與訊息傳遞的漫畫家，就必須活用條漫，內容可以有效率地快速傳遞。「企畫」是明確建立作品創作與成為漫畫家理由的階段，透過這一過程，可以建立漫畫家與作品的自信。

好企畫是始於真正理解自己的作業過程，從作品的主人，也就是漫畫家立場看來，是徹底理解作品與作品外在自己所處的環境。所謂外在的環境是漫畫創作過程之外的所有事情，可以連載的平台有多少、其各自風格、連載何種作品、連載作品類型多半為何，都是作品的外在環境。一一區分其類型的話，或許有點難以理解，但只要是關心並享受條漫的話，自然而然就會慢慢吸收進此類資訊。

時而會有想成為條漫作家，卻不看漫畫，或不關心條漫環境的例子，若不是想成為專業企畫工作者，也不一定非要關心條漫的外部環境不可，以及相關知識與資訊，畢竟首要任務依然是多收集相關資訊，只不過這些工作都是互有關聯性，難以明確區分這些是漫畫家負責、那些是企畫負責人負責，況且若強行區分反而會對彼此的工作產生誤解。試想，在成為漫畫家之後，周遭若有人詢問「你現在連載的平台是怎樣的平台？」總有一天需要說明自己所處的平台，不是嗎？

再者，對於創作也有所助益。

企畫書也有格式

　　撰寫企畫書時，最困難的一點就是該如何將適當的內容填寫在適當的欄位，想要有系統地製作企畫書，但沒有相關格式的資訊與知識的話，會難以整理。企畫書會明示作品主題、篇幅、目的、對象等，同時必須以閱覽對象（而非自己）的角度去撰寫，要讓閱覽對象看了我的企畫書後，可以掌握我的作品為大前提，所以依據閱覽對象不同，使用的詞彙、文章、完成度也會不同，請謹記企畫書是要寫給「選擇我作品上架連載的人」閱覽。

　　企畫書基本必須有作者介紹與作品介紹，作者介紹需要姓名與個人資訊，大概是手機號碼與電子信箱即可，但作品介紹就不同，首先要明示作品題目與類型，類型若有多個，也可以都寫。接下來就是一定要寫的企畫意圖，也就是為什麼要創作這部作品，亦可說是作品的目標，簡單三行左右即可。

　　接下來是介紹作品內容、角色介紹與形象，讓閱覽者能夠輕易掌握內容。最後，剩下三個欄位，「一句話大綱」（logline）、「一頁大綱」（synopsis）、各回故事劇本。依據情況有時也可以省略一句話大綱，簡單說明的話，一句話大綱是濃縮作品內容，方便瀏覽，一頁大綱是比劇情介紹還短、比一句更話長的內容說明，一般是十五行以內的濃縮內容說明文字。各回故事內容是中篇以上的作品才需要，以簡短文字摘要各回劇情，這是當一句話大綱、一頁大綱都無法確認作品

整體的內容時，可以用來衡量漫畫家對作品的掌握度與計畫，企畫書的所有欄位都必須簡明扼要。

漫畫家介紹	姓名
	個人資訊（聯絡方式、電子信箱）
作品介紹	作品標題
	類型
	企畫意圖
	人物角色介紹
	一句話大綱
	一頁大綱
	各回故事劇本（中、長篇）

①決定作品標題的方法

決定題目總是困難的，但即使題目尚未決定，寫上暫定的題目也比寫「未定」好，畢竟與主題相連結，多少都可以稍微呈現內容或是故事類型。

《今日的純情妄畫》一題可以感受到什麼呢？只不過將「純情漫畫」修改一個字成為「純情妄畫」就覺得好像有些什麼耐人尋味之處一樣，可能這個標題不僅可以反映純情漫畫的類型，也是一帶有趣味要素的戲謔類型，似乎是可以顛覆傳統類型的作品。《今日的純情妄畫》類型屬於搞笑與羅曼史，作品主題也可以成為標題。《神之塔》、《未生》、《永遠之光》（영원한빛）、《驚悚考試院》、《收銀

員》（캐셔로）就是暗示著作品內容的標題，矛盾的標題則是要傳遞與標題相反的內容，《愉快的被排擠者》、《弱美男英雄》等就是矛盾的兩個單字組成標題，這一類的標題展現出人物角色矛盾的性格，讓讀者對主角與作品有所期待；相反的，《好好養大的孩子》（곱게 자란 자식）、《就算死也喜歡》就是與標題相反的內容，會引起讀者興趣。此外，角色的名字、作品的主要舞台、背景、題材也都可以成為標題，這一類標題直觀又好記，由此可知，標題也擁有許多多元的類型。

　　許多漫畫家如此專注在標題的原因，當然是因為作品標題可以傳遞漫畫家想要傳遞的訊息之故，必須知道主題、重要要素，才能據此決定適合的標題。還可在網路書店檢索欄輸入與自己作品內容相似的關鍵字後，調查相似種類、內容不同的作品，通常是採用何種標題，同時也可以檢視近來流行標題的趨勢，不過在檢索前，必須決定一定程度的內容才行。

　　標題位於作品最顯眼之處，不過漫畫家可能會到很後面才寫上，當決定好一切之後，就可能產生與整體內容相符的標題。

②撰寫作品類型與企畫意圖的方法

　　要決定類型，就必須先知道想要連載的條漫平台是如何區分故事類型，事先知道與自己作品相似類型、內容架構的其他作品是分屬哪一故事類型的話，就不會太難，故事類型可能只有一種，也可能非常複雜多元。

　　舉例來說，與人工智慧相戀的人類故事就是「羅曼史」與「科

幻」兩種類型的結合，讀者就是透過類型區分快速掌握作品，類型是長期由人物角色、事件等累積的典型體系，讓讀者可以看到類型名稱就能期待故事可能的內容。喜歡羅曼史類型的讀者，可以在羅曼史分類底下的條漫作品列表中，期待能夠找到原本互看不順眼的兩人，經歷許多事件之後，逐漸陷入愛河的故事。

　　類型作品必須能滿足讀者的期待，當然也可能在可預測的內容中，放入適當的反轉增添作品的精采度，反轉若過於強烈，讀者就會難以預測故事走向，類型就會改變，所以企畫書欄位中，類型是必填事項、預測作品基本架構的主要因素，因此盡可能的以主要內容架構與介紹為中心填寫。

　　所有作品都包含漫畫家的意圖，漫畫家有其選擇特定素材的理由，所以作品原本就會帶有漫畫家的立場，而企畫意圖就是呈現這一部分的內容，不過也不需要全部都寫出來，企畫意圖也不是「最初發現題材時如何、看到相似作品時是什麼感覺，為了做出區別，追加這些那些東西，在不停地思考之下最終選擇了這一主題」一類的流水帳感想，企畫意圖是明確填寫短約三到五行、長則八到十行以內的文字。

　　我們來看李鍾範在《神探佛斯特》企畫中所撰寫的意圖：

　　　　從理解自己雖然很難，但卻是相當必要的想法開始這一企畫，想創作一個理解自己很重要的故事，所以創造一個不甚理解自己的人為主角，同時思考著該如何設定一個「不理解自己」的諷刺角色，最後創造出的主角，定案為「不理解自身情緒的心理學家」、題材是「看待多元心理問題的心理學類型故事」。

　　《神探佛斯特》的企畫意圖與作品內容一致，往後作品的方向（不理解自己的主角卻諷刺地解決了他人的問題）也清楚呈現漫畫家的立場（理解自己是重要的），是一篇很清楚的企畫意圖。

③撰寫角色介紹

　　呈現出角色魅力，才能抓住讀者的心，多數人物角色的魅力都是透過矛盾的對比展現，若是一位固執有潔癖、冷血的人物角色，願意為了救貓咪穿梭在垃圾場，就能呈現意想不到的反差，猶如針刺過卻不留一滴血的人物角色，就會因此增添一絲人性，創造出反差，讓讀者感受到人物角色的魅力，而企畫書中人物角色介紹最好也能依據魅力角色的原則填寫為佳。

　　角色介紹與角色簡介（profile）是一樣的，這個字可溯及義大利文的「簡介」，profilo，語源是 profilare，意思是「描繪輪廓」，描繪角色輪廓意指提供該人物是哪一種人的基本資訊，人物角色介紹時，必須有效率地傳達該人物角色的資訊。

　　角色介紹需有效率地活用形象，形象比文字更能長存人們的印象之中，從故事編劇的立場看來，撰寫企畫書最好能善用名人的照片。認知到角色形象重要性的漫畫家，在企畫書寫作過程中，也會寄託於人物角色的形象，若沒有人物角色形象的輔助，漫畫家跟閱覽企畫案的人可能對於人物角色的形象認知有所差異，因此推薦人物角色的外貌，盡可能以形象取代文字描述。

　　再者，描繪人物角色形象時，不要只描繪臉或上半身，而是描繪全身較能清楚掌控，角色人物的站姿也必須能展現其性格，若帶著反

叛與不安的人物角色站得直挺挺的話，就會與人物角色的說明不一致，若是兩腳不等長、歪斜站立，臉色充滿不安的神情，便能明確傳遞人物角色的形象。

　　人物角色的外型可以用形象圖取代，說明可以以文字整理，人物角色介紹填寫名字、職業、年齡、性別等，接下來就是寫下該人物在作品中的性格與角色。

　　來看看《神探佛斯特》中，佛斯特的角色介紹：

　　　　無法理解自身情感的天才心理學家，無法理解他人情緒是其缺點，但在諮商和解決問題方面完全沒有問題，冷漠又理智的他，卻時常看著自己養的狗狗露出微笑。

　　雖然是簡短的介紹文字，卻能展現角色人物的職業與個性，依據

魅力人物角色的矛盾原則闡述。不是遊戲人物，不需要體力、速度、攻擊力等數據化資訊，登場人物也會以關係圖的方式呈現，當然這並不是必須要素，只是關係圖的方式呈現會比較好，但因為屬於附加部分，所以不用也沒關係。

④撰寫作品「一句話大綱」與「一頁大綱」的方法

好萊塢在短時間內吸引投資者的摘要文字就是一句話大綱，雖然簡短，但只要想成是吸引投資者的工具，即可明白其重要性，好萊塢電影公司一天都會收到數百、數千部劇本，就算電影公司選定劇本，若沒有投資也不可能製作，因為這裡是電影人夢想的地方，所以競爭相當激烈，因此簡潔有力能吸引投資者的一句話，非常重要。

對撰寫企畫書的漫畫家來說，一句話就是確認自己創作作品的大眾化的過程，必須思考著「我的作品用一句話該如何說明？」「我的作品哪一點吸引讀者？」還有「我的作品追加哪一點會讓讀者有興趣？」就能寫出好的一句話。

所有計畫書撰寫的過程都是這樣的，不過一句話大綱需要漫畫家對自己作品有客觀理解才有辦法撰寫，一句話不是作品介紹，而是吸引他人注意的文字，所以只單純掌握作品是不夠的，必須針對可能會喜歡自己作品的人量身打造才行，身為創作者本人，必須嘗試轉換角度，思考著如何寫出能吸引對方的一句話。

這裡要注意的是吸引他人的一句話，與為自己整理的一句話不同，必須用他人的眼光看自己的作品，且練習讓這一句話能夠展現出作品的魅力。

漫畫家認為自己作品的特殊之處在角色的話，就要以角色為主寫一句話。若是世界觀設定，就要以世界觀設定為主寫一句話。以角色為中心的一句話可以整理如下：

　　「被捲入**某一特殊事件**的主角，做了**什麼行動**、迎向**何種結局**的故事。」

　　二〇一六年韓國文創內容振興院的「故事徵募展」上，在一句話大綱單元獲獎的《貓咪汪汪》（고양이가멍멍）就是最佳案例，這個故事的一句話大綱是「懶惰又玩世不恭的家貓蘭蘭，被同住的煩人狗狗黑皮帶往愛犬中心，面臨生死關頭之際，只好偽裝成自己平常最討厭的狗，執行潛入任務」。獲得最優異獎《李善東生命清潔中心》的一句話大綱是「即將三十歲、能看見鬼神的青年李善東在遺物清潔中心擔任遺物整理師時，所發生的愉快、爽快、痛快的故事」這兩個一句話大綱都能一眼就看出往後會發生什麼樣的故事，雖然簡單卻能讓人感受到趣味，這就是好的一句話。若是這類的一句話，就算在電梯偶然遇上投資者，也足以迅速擄獲他們的心不是嗎？

　　相對的，若要簡單定義一頁大綱的話，其實就是劇情大綱摘要，這裡並不是直接填上劇情大綱，而是讓人想看整體作品的劇情介紹，但不能為了好讀而填寫與內容無關的行銷文句，必須包含作品主要內容與主題，但不需要一一羅列劇情大綱，因此一頁大綱不需要寫出作品結局。

　　到此為止可知一句話大綱與一頁大綱沒有太大差異，都是為了閱覽者而寫，目的都是為了吸引閱覽者，差異只在於篇幅長短。一頁必須比一句話長，一般短則五到六行、長則十三到十五行，絕對不要超過這一範圍。若說一句話是從五樓搭電梯到一樓之間的短短一分鐘

內，能快速吸引投資者的作品說明文字的話，一頁就是從二十五樓搭電梯到一樓的時間，能夠讓投資者快速閱覽的必要文字。請先思考可以再添加些什麼，或是如何讓人想繼續聽下去，然後再分別完成一句話或一頁大綱，可以參考電影介紹網站（NAVER 電影、Maxmovie、爛番茄）的「劇情大綱」，這些都是好的一頁範例，不給結局、不劇透，只要能說明電影內容，讓人想看這部電影即可。

⑤撰寫作品的各回故事劇本

負責人會議時經常會提出的問題就是：「作品多長？」意外的是能夠準確掌握自己作品篇幅的漫畫家極少，通常這一提問就代表作品絕對不是短篇或中篇，一般都是長篇，但漫畫家自己可能都難以確定，以至於只能含糊回覆「應該會很長」。這時曾經在企畫書中撰寫過各回故事劇本的漫畫家，就能有自信地說出自己的作品大致是幾回。

當作品創作來到分鏡製作階段時，分格數時而會有超過的可能，一開始預計總共七十回故事、每一回有哪些事件出現，但經常會發生出乎意料之外的變因，這時應以適當的製作處理為佳，當分格過多而需要處理的難關到來時，並不是直接處理，而是以「製作」的方式處理。連載中經常會在條漫平台看見「內容過短」的留言，每每看見內容過短的回饋後，算一算其分格數都有九十格，甚至於一百格，若九十到一百格都覺得短的話，到底該畫多少呢？這著實讓漫畫家的心深感沉重，但不要因此而灰心，讀者是因為分格數的關係，而不是抱怨篇幅太短。

其實決定條漫每回分量的不是分格數，而是事件，一回必須有一個以上的事件，並以此為基準決定分量，不過也會發生事件尚未登場，該回就結束的情況，這時可以先透過製作技巧中的壓縮與省略，讓重要事件先登場，下一回再透過設定、台詞與倒敘法，說出尚未說明的部分，好比拼圖一樣，先說出事件的結尾，再陸續補齊其他片拼圖，讓每一回都分別放入重要事件。

大致上準備四十個事件就會有四十回的分量，負責人基本上也會信任能夠這樣清楚回覆的漫畫家，試問準確認知自己作品的漫畫家，會有誰不信任呢？所以在企畫書撰寫時，每一回的故事劇本都很重要，每回故事劇本撰寫時，要整理該回主要要呈現的事件，大約以兩、三行左右寫出即可。

這裡會有個疑問，那就是若是重要的大事件，可以分隔成五回，因為大事件是由小事件累積而成，因此可以分散拆開，安排放入各回，若決定了大事件而小事件尚未決定的話，可以大約將這些事件整理成五回的分量即可。在企畫書中，故事劇本是確認漫畫家可以控制與掌握多少故事的程序，決定每一回有多少故事，也呈現漫畫家對故事的想法。

TIP 企畫書格式

個人資訊	姓名		聯絡方式	–
	出生年月日		電子信箱	–

題目	
類型	
企畫意圖	
一句話大綱	
一頁大綱	

角色介紹

各回故事劇本	
第一回	
第二回	
第三回	
第四回	
第五回	
第六回	
第七回	
第八回	
第九回	
第十回	
第十一回	
第十二回	
第十三回	
第十四回	
第十五回	
第十六回	
第十七回	
第十八回	
第十九回	
第二十回	

第四部　準備連載

藉由企畫書整理點子

　　電影是一項需要耗費巨額製作費用且高風險的大內容，因其投入資本高，所以相當恐懼失敗，為了減少損失會特別注重企畫內容，而漫畫相較於其他大眾文化內容來說，製作費用較低、常見風險也較少，但在競爭激烈的條漫創作界，我們也無法跟你保證，你所從事的內容產業創作，風險絕對小很多，更不可能告訴你不需要恐懼失敗。

　　減少與控制失敗可能性的階段，就是企畫，條漫創作的企畫相當重要，請將腦海中的故事整理成企畫書，讓自己意識到自己知道什麼、還不知道什麼，以及錯過了什麼。

2
出道方法與原則

連載點話題的變化

目前韓國的條漫產業正穩定經營中，二〇一四年開始多數條漫平台開始將觸角伸往國外平台，韓國條漫也在海外提供服務，這是一件相當鼓舞人心的成果，同時還有積極進攻的行銷策略與外部投資，持續擴展其規模，這也讓條漫界的生態出現改變。

最初的網路漫畫是NAVER、Daum一類入口網站為了增加瀏覽人數，以新聞報導服務的模式在網站上開啟網路漫畫連載服務，一開始是以免費的方式進行連載，爾後逐漸站穩收費服務市場，當條漫界產生收費獲益模式後，相較於定期上傳，透過「預覽」分量付費就更顯得理所當然，也有部分平台是所有連載作品都採收費閱覽。

然而也有部分海外非法網站翻譯韓國漫畫提供讀者閱覽，非法提供是絕對錯誤的行為，韓國各大條漫平台針對非法提供有相當清楚的規範。但我們也應該用不同觀點思考，非法提供的情況也證明了條漫市場相當具有展望與未來性，所以能更確認韓國條漫平台往海外發展的可能性，是故必須積極進攻海外市場。不同連載點進入海外市場的

方式不同，可以直接在海外開設平台服務、透過代理與海外網站連結提供作品服務，韓國條漫目前在海外已經呈現安定的趨勢‧海外讀者也仿傚韓國條漫作家一般創作作品、進行連載等，持續擴張韓國條漫的威勢。

對漫畫家來說，這也是正向的訊號，多元收費獲益模式、海外版權等多角化收益模式，得以保障創作者安穩的收入。但同時也讓條漫產業快速變化，所以若不關注日新月異的趨勢，面臨重要選擇時，會難以下定決心，錯過大好機會，因此漫畫家不能只是關心作品，也必須關心業界情況。

認識經紀人

條漫產業的規模持續擴大，連載的方式也逐漸多元化，一般情況下認為當一作品在特定平台上連載時，該作品就不可能同時在其他平台進行連載，其實不然，近來同一作品在不同平台連載的情況逐漸增加，掃描紙本漫畫進行網路上架的作品也同時在多個平台進行連載，已經完成的作品、連載中的作品也一樣，漫畫家也可以選擇如何簽約、如何推出其作品。

漫畫家之間也分為需要經紀人與不需要經紀人的兩派主張，已經有許多完結作品的漫畫家，因為難以管理所有作品，所以需要專業經紀人協助，認為與平台溝通是一負擔的漫畫家，也較傾向有經紀人。不過也有持相反立場者會傾向自己的作品需要自己管理。若從大局著眼，一旦市場擴大，就會逐漸突顯經紀人的重要性。

連結作品與平台的經紀種類相當多，經紀在不同業界的名稱也有所不同，通常公司名稱會使用「代理」、「經紀」、「製作公司」、「CP」（contents provider，內容供應商），不過也有不使用上述詞彙，卻也自稱代理、經紀、製作公司的組織，從連結作品與平台這一點看來，可說是廣義的內容供應商（CP），不過現代專門CP大致上是從事進口大量作品或透過締結契約提供作品連載權的工作，CP不會與漫畫家討論作品或作品後續發展，只會專注在將紙本轉換為適於直立滾動閱讀的形式，目的是將內容提供給條漫平台。

　　經紀人不僅將漫畫家作品導入簽約與連載，還會努力將著作物推廣到各大媒體，或是潤色成各種內容加以活用，讓作品更好，透過與漫畫家溝通，讓著作物得以獲得更大的發展空間。製作公司不是擔任作品與平台的仲介角色，而是擔負企畫與製作的功能，挖掘漫畫家、作品仲介與品質管理，所以他們的領域相當寬廣，可以將他們視為作品管理者（作品經紀人），而一直以來條漫產業中的經紀角色較易受人忽略，如今作品管理的經紀人增加之餘，以漫畫家個人為對象的經紀人依然少見，這是因為對於個人來說，經紀人的專業能力較不易發揮，也難以期待收益之故。

　　嚴格說來，製作公司管理作品企畫與製作、經紀人為作品進行仲介與管理，不過製作公司與經紀人之間有一定程度的業務重疊。再者，平台方也有推動自家連載作品擴及電影、戲劇、遊戲等改編，或摸索打入海外市場的可能，也就是仲介自家作品的業務。同時平台為了穩定條漫這一塊收入，也會投資或經營條漫製作的工作室，又與製作公司的業務重疊。至此，平台與製作公司、經紀人重疊之處愈來愈多，其疆界也逐漸消失中。

　　不過也有漫畫家是透過經紀人的協助完成作品，與經紀人一同從企畫到作品完成，並以一定的比例分享著作權，這會在契約階段由漫畫家與經紀人協議進行，不同契約會有不同的情況。

與經紀人一同工作時，需要準備的事項

　　當決定與經紀人一同工作時，不太可能馬上就確認該經紀人是否可以完全信任，從漫畫家立場看來，必須將作品部分權利委任，所以先判斷是否值得信任就相當重要，不知是幸或不幸，古來漫畫家對此也沒有妙招，小規模經紀很多，馬上關門大吉的地方也不少，真的難以確認哪一間公司值得信賴。所以與經紀人見面時，盡可能談論較為具體的事項，方可檢視這一家經紀公司是否值得委託作品權利。

　　與經紀人見面前必須先清楚整理自己的期待，決定是想要協助尋找連載點的代理，或是以非獨家連載完結作品等等。接著要打聽符合自己目標的經紀人為佳。舉例來說，若自認作品適合美國市場，就必須與已經在美國有好成績的經紀人締約為佳。

　　與經紀人見面時，必須具體談論與確認對方可以擔負何種角色，因為契約書上必須明示相關內容，所以當自己期待的範圍與經紀人想要的範圍不相符時，就必須透過協議變更契約條件。因為大部分紛爭都來自於契約，就算是一份小小的契約，也必須經過充分時間討論與調整，才能避免紛爭。

以漫畫家身分出道的方法相當多元

想成為條漫作家的方式相當多元，不過，無論想成為條漫作家的資訊再多，也難以判斷其中哪一項對自己最有益，而且，就算不是出身自相關科系、補習班，或是沒有接受過專業正規教育，也不用太擔心，畢竟現今許多條漫作家中，不是相關科系出身的人也不少，先前從事其他工作，轉職成為漫畫家的情況也非少數。雖說沒有捷徑，但該如何才能成為條漫作家呢？適合自己的方法有哪一些呢？

條漫出道的途徑大致上可以分為四種，第一種是透過公開招募，各大平台、製作公司、經紀人等都會為了擴充作品與漫畫家而舉辦公開招募，許多漫畫家都期待能夠入選，所以會認真創作作品。第二種是透過「挑戰漫畫」或「條漫聯盟」一類的漫畫留言版出道，雖非正式連載，但藉此提高作品知名度的漫畫家也不少，也可能透過業餘留言板獲得連載機會。第三種是透過推特、臉書、IG 等個人社群帳號畫漫畫，雖然也有在個人社群帳號發表作品後，就獲得在平台上連載機會的案例，但也會有自行出版與讀者見面的作者。《身為媳婦，我想說＿＿》就是修申智在自己的 IG 與臉書連載作品後，引起極大迴響。第四種是直接向負責人投稿，可以透過平台、製作公司與經紀公司網站上公開的投稿信箱進行投稿。

四種方式各有其優缺點，難以評斷哪一個較有利、較好，只能說條漫作家的出道之路，選擇真的很多。至於要選擇何種方式，則必須仔細探究各自的優缺點。

①透過公開招募連載

　　每年的公開招募時程相似，NAVER WEBTOON 與 Daum 會在暑假舉辦、LezhinComics 則是在冬天舉行，公開招募最大的優點是獲獎的同時就取得連載的機會，NAVER WEBTOON 與 Daum 主辦的公開招募同時會有讀者投票參與系統，是作品提前獲得讀者青睞的機會，也是確保在作品正式開始連載時就會有粉絲。再者，公開招募獲獎能帶來話題性與保障連載的機會，是讓漫畫家安心準備連載的優點，所以是漫畫家最喜歡的出道方式。

　　透過公開招募出道不僅只有優點，許多預備生為了能在公開招募出道，會傾注許多心力，事實上在公開招募獲獎的作品，其完成度相當高，這是為了預備在公開招募後馬上進入連載的可能，同時原稿也必須準備多份，還必須搭配公開招募的時程完成，就算最後可能無法獲獎也一樣。而漫畫家也可以直接投稿到各媒體，或是平台、製作公司在公開招募時發現不錯的作品而聯繫漫畫家，這時若要馬上進入連載，而作品完成度不夠，就會相當難堪。所以參與公開招募時，盡可能以完成的作品報名為佳。

　　公開招募的缺點之一就是結果難以預測，也會由讀者投票決定公開招募的獲選、落選，所以漫畫家難以對自己的作品有明確的掌控權，難以確認自己的作品能否獲選，而讀者投票更是加深這一困難度，這是因讀者會依據個人喜愛與公開招募時的社會議題、氛圍看待作品之故，而就算沒有採用讀者投票的公開招募，也難以忽視評審委員的喜愛，所以不論完成度多高、多棒的作品，都有可能在公開招募時落選。

為了公開招募耗費許多時間與經歷，若在公開招募中落選，精神上會相當落寞與痛苦，所以公開招募應該以更輕鬆的態度參與，不要懷抱著想拿第一名、想創作出曠世巨作的想法，而是該有落選也沒關係的覺悟參與為佳。

②透過「挑戰漫畫」、「條漫聯盟」連載

「挑戰漫畫」、「條漫聯盟」一類的留言版，一直以來是漫畫家展現自己作品的地方，事實上透過這邊出道的漫畫家與作品多到難以計算，有一段時間比公開招募還要熱絡，不過近來還有透過條漫製作公司、經紀人等管道成功連載，以及透過個人社群連載等多樣方式，其實不需要固守單一管道。在留言版連載的理由，是容易產生讀者，並且極可能獲得平台負責人的青睞，目標都是為了作品能夠得到連載的機會，這時負責人考量的就不是作品的完成度、人物、按讚數，而是「能否準時」，就算篇幅小，只要能夠定時上傳，即便點閱率低，也是一位值得信賴的漫畫家。因此不要因為第一回獲得成就感就馬上上傳第二回，必須以一定的週期，準時上傳作品，若是每一回完成後就馬上上傳的話，就會難以做到定期更新這一點。定期更新需要事先預備一定分量的原稿才能做到，這時可能是以一週為基準，也就是固定每週的星期幾更新一篇。也可以採用十天更新一次的模式。

還有一點就是完結作品的重要性，所有漫畫家都希望實力能夠持續進步，而繪製條漫時，實力的成長總是在完結篇之後，如果看到三、四年前完成的作品，會覺得不好意思，甚至於認為有丟臉的感覺而想隱藏該部作品的話，就足以證明如今的自己比三、四年前進步許

多，所以只要肯努力就一定會有所進步，通常都會在作品完結後迅速長進不少。但完結就是相當困難，五十回以上的長篇在中間左右就中斷的案例實在不少，因此建議先挑戰短篇或八到十二回左右的中篇作品，獲得良好反應後，再著手進行第二季。因為一部作品的完結篇，有時是邁向下一部作品的動力。

在「條漫聯盟」、「挑戰漫畫」一類留言版上傳連載作品時，請考慮定期更新的進行方式與完結篇，如此一來，對漫畫家的成長將帶來一定的助益。不過也有例外情況，田善旭的《青春白卷》就沒有完結，還嘗試重畫了兩次，不過仍然在正式連載時依然大受好評，可見例外隨處可見，沒有任何一個出道方式是唯一正解。

③透過社群網路連載

二〇一七年獲得今日韓國漫畫獎的修申智，就不是在特定平台，而是在自己的IG與臉書連載作品。不論怎麼看，該帳號都不像是漫畫家本人，而好像在《身為媳婦，我想說＿＿＿》主角閔思琳的IG與臉書連載一樣，更加深讀者對這部作品的印象，修申智的對象很明確，確實不需要被平台所困也能進行連載，因為他掌握了大眾化的角度，相當具有可看性。許多業餘漫畫家也會透過個人社群網路宣傳自己的作品，想正式在各大平台連載的漫畫家，也會利用這一途徑，既可宣傳作品連載連結、也可以透過社群網路擴大讀者範疇，做法相當自由。但若沒有明確的讀者群，難以生存會是其缺點，不過儘管如此，想透過這一方式成功的漫畫家也逐漸增加中。

dillyhub（https://dillyhub.com）與postype（https://www.postype.com）

一類的開放平台也提供獨立的個人連載空間，使多樣作品能夠有機會露出，社群網路漫畫的獨立性與實踐容易度，也提高漫畫家的自律性與對作品的責任感，更重要的是相似的作品可以在同一空間露出，甚至於可以連結到付費結帳系統，因而更受矚目。

④直接投稿

　　直接投稿就是將作品寄給負責人，儘管是一個能夠直接與負責人連結的方式，但對於新人來說卻不是一項簡單的挑戰。然而這一方式能收到回饋的機會最大，因為負責人最清楚平台想要的作品是什麼，所以就算不能馬上進行連載，也能夠進入協議，找出可能的方向。那麼，若想要將作品寄給負責人的話，需要經歷那些過程呢？多數平台、代理、經紀、製作公司都有公司網站，網站上會注明可供長期投稿的電子信箱，將企畫書與分鏡、一回以上的完稿作品寄出即可。在收到回覆之前，必須耐心等待，負責人通常還有許多業務要處理，所以大致上需要兩週到一個月的時間才會有回饋，不要因為沒有馬上收到回覆而失望。

　　平台、代理、經紀與製作公司的負責人最清楚業界趨勢與現況，能與他們就作品有談論的機會，不論是以何種方式進行對話，都會有所助益。再者，負責人會搜尋漫畫家所有上傳的作品，從個人社群網路、留言板、相關系所的畢業作品展覽、業餘展覽等，總之負責人會為了聯繫好漫畫家與好作品而努力。

　　總而言之，四種方法同時準備是最好、最棒的方法，首先是創

第四部　準備連載

作一定分量的條漫原稿，接著上傳至「挑戰漫畫」，並透過社群網路露出作品連結，盡可能在多個地方擺放連結，接著在公開招募時程到來之際，用這一部作品報名參與，同時投稿於自已想定期合作的經紀人，這樣一來，機會或許就會很快到來。

條漫作家如何賺錢

條漫作家也是一份職業，選擇職業的重要要素之一就是獲取穩定的收入，多數條漫作家都是自由工作者，與「穩定」尚有一段距離，與固定日期就能收到穩定薪水的上班族有所差異，但這並不代表條漫作家就是一個不安全、不安穩的職業。

條漫作家最具代表性的收入是「連載費用」、「收費收益」、「二次創作活用收入」，連載費用是作品在連載期間所收到的費用，區分為原稿費與MG（最低保障收益、minimum guarantee）、收益份額。原稿費依據連載處，也就是各大條漫平台訂定的基準支付一定金額，不同連載處會有不同的原稿費行情，不過新人階段的原稿費，通常都是最低兩百萬韓圜（二〇一九年行情）。MG是讀者付費的金額由平台與漫畫家依據契約訂定的比率分配，讀者付費的金額愈多，漫畫家能收到的費用就愈多，而讀者付費制度可以保障漫畫家拿到最低保障的金額，也就是每月付費收益未滿兩百萬韓圜的漫畫家，也保障有每月兩百萬韓圜的方式。收益份額沒有MG的最低下限保障制度，僅依據平台與漫畫家之間契約訂定的比率分配付費制度的收益。

MG與收益份額是付費條漫平台最常採用的連載費用支付模式，

NAVER、Daum等入口網站起家的條漫平台主要使用稿費支付方式，付費條漫平台連載的條漫，在初始幾回提供免費閱覽，接下來就必須要付費，當然也有在連載期間皆可免費觀看的連載點。MG或收益份額是在漫畫家有人氣、付費讀者多時，能立即反映在收益的重點項目，然而若是採稿費支付的方式，則在契約期間是不可能調高稿費，但可能在一定週期會有調升的機會，若是前作獲得極高的人氣，下一部作品的稿費也會增加，所以稿費支付的方式是擷取MG與收益份額的優點。提供「預覽服務」的部分，預覽服務是漫畫家預先完成三到五回的作品，僅提供付費觀看，當讀者想要快點看到下一回的時候，可以在付費之後看到漫畫家事先準備的分量，廣告的露出也一樣，條漫每一回的結尾部分會有廣告，或是作品內置入業配訊息，獲得稿費以外的收益。

活用二次創作的收益是以條漫的內容改編為電影、戲劇、舞台劇、歌舞劇、網路戲劇、遊戲，以及為海外讀者翻譯、海外連載的權利等，也可以視為廣義的二次創作。二次創作權費用會分配給漫畫家，或是中間經紀（依據與經紀公司簽訂的條件），經紀業務中也包含協助找尋適合該作品的二次創作企畫案。

每一位漫畫家喜歡的平台不同，每一家平台的支付方式也不同，各自有其優缺點，所以必須仔細檢視，而獲得收益的路徑也有許多種，全部仔細掌握或許有難度，但大部分都會明文寫在契約中，透過互相協議仔細確認契約內容，雖然契約會有許多艱深的詞彙，但若有不懂的詞彙一定要詢問負責人。

一般而言都是依據文化體育觀光部提供的漫畫領域標準契約，標準契約指南會簡單說明契約用語，可以做為參考。再者，也可參考韓

機關名稱	申請方式	主要業務
韓國文化內容振興院內容紛爭調停委員會 (http://www.kcdrc.kr) ☎ 1588-2594	電話、線上諮詢與調停	✓ 由專家組成的分科委員會進行仲裁與調停 ✓ 內容交易紛爭調停 ✓ 契約文句爭議調停 ✓ 調停成立時，與法院確定判決具有相同效力
韓國藝術人福利財團 (http://www.kawf.kr) ☎ 02-3668-0200	電話、線上與現場諮詢	✓ 藝術活動相關不公平行為受害救濟與紛爭調停 ✓ 文化藝術公平委員會提供意見與紛爭調停 ✓ 檢討契約與提供訴訟支援 ✓ 文化體育觀光部長官可下達糾正命令
韓國著作權委員會 (https://www.copyright.or.kr) ☎ 02-2669-0042	電話、線上、書信與訪問申請	✓ 韓國著作權紛爭調停 ✓ 調停成立時，與法院確定判決有同一效力 ✓ 透過調解制度和解 ✓ 法律留言板諮詢（非公開） ✓ 調停申請費用一至十萬韓圜、三個月以內調停、調解制度免費
首爾市文化藝術・自由工作者公平交易支援中心 (https://tearstop.seoul.go.kr) ☎ 02-2133-5349	電話、線上與訪問申請	✓ 檢討與諮詢契約 ✓ 不公平受害法律諮商 ✓ 自由工作者諮商支援 ✓ 每週一諮詢服務（八十分鐘免費）
DC雙贏支援中心 (http://www.dcwinwin.or.kr) ☎ 02-6207-8272	電話與線上申請	✓ 不公平案例免費諮詢 ✓ 線上法律諮詢 ✓ 紛爭產生時建議協議、訴訟進行時提供訴訟相關指引 ✓ 提供客製化標準契約
韓國漫畫家協會 (http://www.cartoon.or.kr) 韓國條漫作家協會 (http://cartoon.or.kr/wp) ☎ 02-757-8487	電話與線上申請	✓ 檢討契約 ✓ 檢舉不公平行為 ✓ 律師電子信箱諮詢

國漫畫家協會、韓國條漫作家協會等單位發行的協助漫畫家訂定公平契約指導手冊為佳，又因契約中會出現困難的法律用語，也可能需要專家的協助，韓國文化內容振興院、韓國著作權委員會、韓國藝術人福利財團等處，都有提供免費的專家法律諮詢服務。

與負責人開會時，要知道的事項

若自己想要連載的條漫平台主動聯絡自己的話呢？想也知道肯定是無限喜悅，不過這又是另一個辛苦的開始，因為在負責人聯絡漫畫家後，馬上就能進行連載的情況，真的是少之又少。

與負責人見面後，正式開始針對作品連載進入協議過程。這時內心一方面充滿喜悅，卻也理所當然地感覺緊張，與負責人開會感到困難的原因在於必須面對面談話，以及與負責人之間尚未形成信任關係之故。雖是與負責人召開實體會議，但這並不是檢驗漫畫家口才的場合，所以真的不用過度擔憂。

與負責人的會議並非面試，是雙方基於好作品能夠順利公開為共同目標的場合，所以不需要擔心口才問題，或是負責人不是值得信賴的人等等的不安。與負責人開會的重點在於溝通，是彼此仔細傾聽對方的話，找出雙方共識的契機。

①與負責人開會時，溝通是重點

第一次會議上，負責人會試探漫畫家目前是否能進行連載，詢問

如何開始畫漫畫、目前為止從事過何種工作，是否有其他工作兼職等等，這不是要探查個人資訊，而是要確認連載是否可行，也就是為了想確認可否馬上進行連載，所以情況不允許的話，就不要含糊說明，或是說謊，這樣會為往後信任關係投下一顆不穩定的炸彈，誠實告知自己的情況，才能形成彼此信賴的溝通關係，有任何問題都可以與負責人商議討論。

會議最重要的是找出負責人與漫畫家之間的共同目標，才能以共同目標為前提討論溝通，這個會議目的是透過對話解決任何問題，負責人與漫畫家之間並非站在對立的兩面。

會議時會提出幾個作品的故事。舉例來說「這個故事已經到完結階段了嗎？」「有明確的結局嗎？」「預計大概幾回？」等，這些問題並非代表負責人想知道作品的結局，所以不要因為未完結而沮喪，更不需要說謊。詢問這些問題是要知道漫畫家對自己作品的掌握度，評估結局是否難以完成，只要誠實說出自己遇上的困難，負責人會在可能的範圍內提供解決的辦法，透過這一過程，就能增加雙方的信任度。

編劇與圖畫分開的作業模式也是同樣的情況，漫畫編劇跟漫畫家、漫畫家跟漫畫編劇說出自己的苦惱的話，就能更進一步提升信任感，一個人獨自做完所有事情，反而無法獲得信賴，畢竟這可能會讓對方覺得自己被忽略，而說出苦惱，也代表信任對方之意。

對於緊閉心房的人，不會有人願意伸出救援之手，有禮對待對方、有禮回覆對方，就是一位值得信賴的對象，若不能如此，其實不一起工作也無妨。

②漫畫家與負責人必須彼此信賴

與漫畫家談論作品時，負責人會提出反饋，部分新人漫畫家會認為必須全數接受，並依據其反饋修正。雖然負責人的反饋屬於專家建議，但漫畫家依然要思考是否恰當才能針對反饋部分進行適度修正。必要時，也可以反過來說服負責人，負責人與漫畫家都是希望呈現一部好作品，所以在開會進行討論時，充分的對話是絕對必要且可行。

這裡有必須遵守的事項，當漫畫家認為就算是負責人「也不可以插手我的作品」的話，對話就很難繼續進行，就如同漫畫家對自己作品有自信一般，負責人也是具備理解條漫產業與讀者需求的專家，新人漫畫家時而會遇上喜歡教育漫畫家，或是無視漫畫家，或是對於漫畫家的詢問回以「你不知道也沒關係」的負責人，這時就會難以形成信賴關係。不過這算是少見的情況，請謹記漫畫家與負責人是要一同達成目標的「同行者」。

還有雖是少見案例，但還是會有在契約尚未完成的狀態下，出現無法連載的情況，與其說單方出錯，更可能是業界因素，或是公司因素，也可能是無法預料的情況造成不能連載。這時不要想成是自己作品有問題，畢竟連載的變數本就不少，不要因此而受挫。

與負責人談好後就會進行簽約階段，如果第一次會議就從負責人那邊拿到契約，並催促簽約的話，要表示可以慢慢確認契約內容，契約主要分為連載契約（基本契約）與附屬協議。基本契約是針對連載相關的事項進行契約的書面文件，附屬協議就不只作品連載，還包含著作物的二次著作權業務權利、海外流通等契約文件，若不好好檢視契約內容，則可能會有巨大損失，若要求快速簽約，或是沒有給予明確回應的話，也可先保留，認真思考簽約這一件事情的可行性。

TIP 關於連載的各種提問

• 平台有特別喜愛的作品類型嗎？

條漫製作公司中，確實會有以特定類型特別聞名的製作公司，想投稿該製作公司的預備生，可能會因為該製作公司的名氣，害怕該公司不接受其他種類，因而特別創作符合該特定類型的作品，但其實負責人通常也會詢問有沒有其他類型的作品。

為什麼呢？供應條漫的製作公司、經紀人其實很清楚平台方要的是什麼，只是沒有一個平台喜歡被限定在某一特定路線，有喜歡成人類型或動作類型的平台，但所有平台都希望各種種類平均分配，也有平台更愛自家平台少見的類型，因此還是創作自己最擅長、最喜歡的類型為佳。

• 上傳「最佳挑戰」的話，可以正式連載嗎？

NAVER WEBTOON經營「挑戰漫畫」與「最佳挑戰」，為業餘愛好者開啟活動的可能，從挑戰漫畫進入最佳挑戰的作品，能獲得正式連載機會的可能性就會大增。對於正在挑戰漫畫是否能進行連載的新人來說，能夠踏入最佳挑戰則是他們短期的目標，但在最佳挑戰連載的作品，點閱率與按讚數多，一年以上長期連載的作品中，也有許多作品無法獲得該平台正式連載的機會，所以踏入最佳挑戰也不代表就能走入正式連載的行列。不過總是會在意料之外的地方出現機會，書籍、雜誌、參考書等需要插畫時，就可能會收到邀約的機會，雖然不是條漫連載的機會，

卻也是能夠累積經歷又可以賺到錢，時而會有其他條漫平台，或製作公司、經紀人可能因為看到最佳挑戰的作品，便找上門來。

創作《奇怪女人的飯桌》的都順（두순）就是在最佳挑戰連載兩年，擁有在天堂與地獄之間徘徊許久的經驗，當他登上最佳挑戰時，認為自己理所當然地離正式連載又近了一步，心情無比歡喜，但卻還是歷經兩年的等待，這段時間讓他內心相當痛苦，最終都順是選擇其他平台進行連載。下一步該怎麼選，真的沒有標準答案，端看本人的選擇。

● 想成為條漫作家的話，要辭職嗎？

近來是職業選擇多元的時代，想成為條漫作家可以辭職，也可以與其他工作同時並行，當漫畫人氣愈高，條漫作家人數就會跟著增加，足以代表這一行的競爭十分激烈，就算下定決心成為條漫作家，也不能保證一定能成功，因此相較於馬上辭掉工作，還是先等正式成為漫畫家出道為止再考慮。先認真創作且有一份工作並行為佳，畢竟維持生計還是很重要的事情。

新人所提出的問題多數是來自於無法預期未來的恐懼，所有人都想知道，但無人能夠預測未來，所以會覺得不安與恐懼，這一類苦惱無人可以提供明確答案、也無人可以管控。換句話說若是一直被關在這一恐懼之中，就會更害怕而無法創作，其實每件事情都有個人可管控與無法管控的部分，我們應該要更關注於可以管控的事情，不要因為無法掌握的事情而受傷、難過。

漫畫家的責任與影響力

　　有人認為漫畫家只要創作好作品即可，創作以外的外部環境就交給專家，這個說法雖然不能說不對，但在這個快速變遷的產業中，全心全力投入於作品、完成作品、準備下一回作品的同時，若無法掌握業界趨勢的話，就可能會遇上比想像還要困難的局面。有人只寄望已有漫畫家出道的平台，卻可能不懂自己是否能利用其他通路，這是由於漫畫家可能獨自，或僅與少數漫畫家交流的封閉型特殊環境造成，讓漫畫家難以獲得完整的正確資訊之故，也可能誤信社群上錯誤的資訊，更可能真的不知道事實為何、該採取何種態度，而忽略這些事情。

　　不僅創作作品與連載的相關事項，若是對世間事都保持一定距離，毫不關心、不做任何價值判斷的話呢？正如本書一直強調，不關心世間事的漫畫家，也不會有人關心，擁有自己立場與努力理解人事物的漫畫家，不會忽略作品自備的責任感與影響力。所謂漫畫家是以好好做好創作作品為目標，至少對自己工作環境有什麼樣的變化，能有一定程度的掌控，並努力找尋自己的立場不是嗎？這樣一來才能真正認知到身為漫畫家的責任，以及創作出能夠正面影響讀者的作品。

後記——

想成為條漫作家，
需要想這麼多嗎？

　　不論是投身於繪圖，或是故事，決心想成為條漫作家時，請思考本書所提出的每一個問題，並且需要找到自己的答案，然而光是創作就已經夠辛勞了，沒想到居然要煩惱如此多的提問，或許在看了本書之後會大吃一驚。但只要各位感受到混亂，就能開始仔細思考，各位透過本書事先知道該有回覆的提問，這可說是身為漫畫家的第一個關鍵挑戰。

　　在許多條漫作家的訪談中，人們皆好奇他們如何以漫畫家身分生存的訣竅，創作過程辛不辛苦、為了什麼願意繼續創作作品、持續創作作品的辛苦之處又是什麼，在這些反覆提問與回覆之下，會發現一項事實就是如何以「一份工作」來看待漫畫家，所謂工作，其條件就是為了維持生計，在生活中持續做著一份工作，雖然天生具有藝術品味與才能，若沒有規律與自制就無法創作作品，條漫作家必須依據一定的時間表創作作品，遵守那如同地獄般的截稿時間，因為這是他們珍貴的工作，更重要的是，他們理解這份工作的特殊性。

　　總而言之，認定這是一生志業的漫畫家，就會理解自己該做什麼事情，即使再怎麼辛苦，也會知道該如此做的原因，所以一旦成為條漫作家，還是必須理解條漫界與其相關連的社會文化環境，一旦明白之後，就能夠成為將此當成一份工作、一份職業的漫畫家。在這一意義之下，《人氣條漫這樣畫！》一書其實並不限定在故事寫作或條漫的創作方法，而是要寫出成為條漫作家所必須知道的所有基本事項。

　　「想成為條漫作家，需要想這麼多嗎？」

　　是的，而且不止如此，還要思索得更多。有人已經起步、有人正準備這麼做，這些具有生產性的煩惱，能讓漫畫家創作出精采繽紛的作品，能賦予條漫創作界更堅硬的文化根基。期待本書的讀者能夠在這一豐富安全的土壤中，成長茁壯成為了不起的條漫人！

　　　　　　　　　　　　　——本書作者／洪蘭智、李鍾範

特別附錄 1

《神探佛斯特》的創作過程

<div style="text-align: right">文／李鍾範</div>

大家好，我是《神探佛斯特》的漫畫家李鍾範，現在要為《人氣條漫這樣畫！》的讀者介紹條漫作家如何工作，並公開其過程，下述順序，就是我創作作品時的步驟。

 架構

第一階段就是架構，架構相當自由，先找出心理學相關資料、書籍與論文、學術資料，以及透過與專家的自由對話或訪談獲得各種可能題材，接著諮詢與聽取專家意見，特別針對那些專家眼中「不可能、不合理的部分」求取意見。

漫畫家書桌被許多資料覆蓋的實際狀況。

　　故事所需的基本資料、取材全數都要認真閱讀，在架構階段只要透過瀏覽網站找尋常識性資訊與概念書籍範本即可，過於仔細挖掘會妨礙故事的自由想像，可能反而會無法開展整個故事。

看見漫畫家的取材筆記（左圖）與混亂堆疊的字條（右圖）了嗎？筆跡愈是混亂自由，就愈能讓內心想法順利發展。

當點子充分凝聚，決定大方向之後，就可以開始整理這些混亂的字條，儘管腦中思考狀況可能十分複雜，但不能因此而害怕。

 情節

第二階段是安排情節，這一階段是安排整理章節的架構。

我會使用一般 A3 用紙，
不過各人可以自由選擇自己喜歡的紙張大小。

首先準備一張大張紙，從大分鏡開始，以重要事件為主軸，決定其各自的位置，接下來確認大事件之間的邏輯關係，一一填補其中連結。

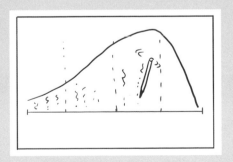

在剛剛的紙張上，畫上敘事弧。

敘事弧是繪製出一望即知的敘事起落的圖表，故事的顛峰就是最

高峰，以敘事弧畫出綜觀整個故事的起落，這一階段就是要製造所有
的伏筆與詭計，從創造、收集所有事件開始，敘事弧都會一直存在，
協助判斷「這事件放在開端為佳」、「這事件要放在高潮處為佳」，
像這樣，思考各個章節的高潮與結尾。

敘事弧上方是經確認的各個事件範例（左圖），
以及我所繪製的敘事弧（右圖）。

　　這一階段與其獨自一人完成，不如採取與前輩對話的方式會更有
助益，若有可以指導自己創作故事的導師一同發想、修正、補強的
話，故事會更有可看性。

　　如此一來，章節設計就完成了！有了這個就不必再對接下來的程
序擔心。

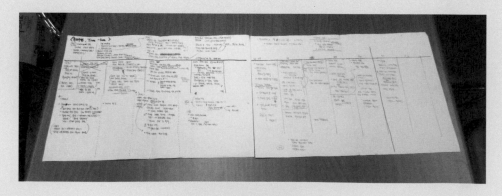

章節設計圖完成。

這一階段需要學習更專業的內容，也就是取材已經到深入階段。因為《神探佛斯特》是心理學相關的作品，所以我大致上會先閱讀論文或是學術刊物，同時與心理學家、諮商師進行取材訪談。

從塗改筆跡看得出深入取材的痕跡嗎？

 第三步　故事劇本

故事劇本與其說是場面，不如說是系統化、依順序整理成容易看懂的事件組，再經由適當裁切，就成了劇本的基礎。

我製作的故事劇本。

第四步 **劇本**

　　劇本包含具體台詞與製作用的字條，確實從第一步的「結構」，走到第三步「故事劇本」的話，就會是一良好的工作進度，只要「寫」就可以。不過在高潮與結尾部分，為了符合其設定的製作與台詞，還是必須花上許多時間。

《神探佛斯特》的劇本。

第五步 **分鏡**

　　接下來就正式進入繪圖工作階段，首先是開啟一長條畫布在繪圖板上，用以畫出分鏡，分格、大致構圖、台詞都在這一階段確立，若不是與繪圖漫畫家一同工作的話，只要自己能看懂就可以了。

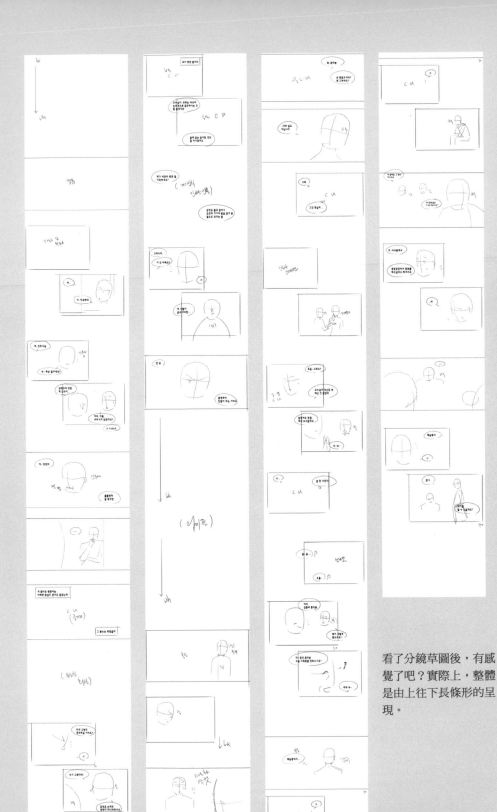

看了分鏡草圖後，有感覺了吧？實際上，整體是由上往下長條形的呈現。

　　好的！這就是我們從《人氣條漫這樣畫！》所學習到的創作過程，若是故事編劇與繪圖漫畫家分別作業的話，到此為止大致上是故事編劇的工作，之後還有素描、筆觸、背景作業、上色與背景合成、編輯等，當然不是所有漫畫家都會經過這些過程，畢竟每一位漫畫家都有自己的工作模式，只要找到專屬於自己的工作模式即可。

　　重要的是漫畫家必須控管整個工作過程這一點，為了達成這一點就必須知道工作順序與內容，就算是與專業助手一同工作，也必須掌控整個工作進度，畢竟成為條漫作家這一條路並不容易，然而這絲毫不簡單的工作一旦完成後，就會產生滿滿的成就感，不是嗎？

　　期望各位都能勇往直前！

特別附錄2

只有條漫才能說的故事

文／洪蘭智

　　大家好，我是《人氣條漫這樣畫！》的作者之一洪蘭智，相信看了本書的各位讀者，多半都是正準備著手創作故事的漫畫家新手，是不是被喜愛的作品吸引下定決心「我也要創作故事」了呢？不過這世上存在著許許多多的故事內容，為何偏偏選擇條漫呢？是因為喜歡條漫？還是因為看很多？或是想成為自己喜歡的條漫作家等各式各樣的原因呢？相信已有不少讀者有了自己的答案。接下來我想問，你們非要選擇條漫這條路的原因是什麼呢？就讓我再進一步，稍稍試探一下各位的想法。

　　我們每天都會接觸各式各樣的故事內容，戲劇、條漫、小說等，它們共同點就是，都是故事內容，但我們對於這些內容的期待都不盡相同，一般電影會比戲劇更具強烈的視覺效果，期待起伏劇烈的敘事弧，電視登場雖然讓電影面臨巨大危機，但電影也隨即找出只有電影能做到的獨特語彙，也讓兩種內容得以共存。

　　條漫也相同，條漫若無法與既有內容有所不同，就無法找出條漫

的特質，那麼結果會如何呢？正如我們所知，條漫必須建立專屬條漫的故事，才有可能維繫二十年以上備受大眾矚目與喜愛。本書確認了條漫與漫畫之間有共同點，同時也存有差異，因此條漫與出版書籍必須要有所不同，而這一次的對決中，條漫生存下來，能與漫畫共存，條漫也與其他不同故事內容相互競爭，就這樣一路走到現在。

開場有點長，有「條漫式故事」、「只有條漫才可能做到的故事」、「只有條漫才有的故事」嗎？若有，那又是什麼呢？若知道那是什麼的話，對於各位目前找尋的適合條漫的題材，想必會有很大的幫助。

條漫在過去一段時間並不受矚目，多以個人日常為題材，沒有亮點、平淡無奇的個人日常卻帶給讀者感動，領悟了平凡的日常也能成就愉快、共鳴、悲傷、歡笑等多彩繽紛的情感，成就動人的故事不是嗎？

在相似的意義之下，那些完全不像話，以及根本無法說服人的故事也相繼出現在條漫這一領域之中，其實那些被觀眾完全不看好的故事，是不太可能在大眾文化內容中找到，這就是標示為「大眾」的意義所在，不過條漫既然是業餘者的遊樂場、實驗場，所以全部都有可能，但是一開始會略顯生疏與不熟悉，但是進入這一遊樂場的讀者，認為這是一個新遊樂場，可以與漫畫家溝通、可以自訂遊戲規則，所以也被稱為「惡趣漫畫」。

條漫之所以能造就條漫，其理由之一就是有題材多元，漫畫與條漫的基本，就是一位漫畫家可以創作內容，相較其他內容來說，更能反映漫畫家的意見與個性，不論是因為製作成本等現實理由必須放棄的大規模故事，或是相反的情況也都可能。就如同初期的條漫描繪日

常的細節、創作因為大眾化這一因素而無法製作的故事，在條漫的世界統統都變得可行，或許我們還能期待更多元的題材、你我周遭的小人物角色、實驗性的故事也說不一定，我希望若世上有一萬名漫畫家，就能有一萬種條漫存在，這樣方可證明：條漫是可以清楚展現漫畫家固有個性的內容。

目前是內容區隔逐漸模糊的時代，有如同電影般大製作的戲劇，也有許多人分工合作的條漫，條漫透過改編成為戲劇或電影的案例也愈來愈多，條漫的畫法與特徵也漸漸出現在戲劇或電影上，儘管如此，條漫能做的還有什麼呢？我們必須再次強調，不要忘記條漫本質，條漫必須創作只有條漫能做出來的故事，才可能長久受到大眾的喜愛。

或許《人氣條漫這樣畫！》讀者是因為條漫的特性而選擇此路，而不是選擇電影、戲劇、小說吧？因為深受只有條漫才有的故事、只有條漫才可能的故事、條漫式故事的感動，所以被帶往這個世界，而這就是各位必須成為條漫作家的最重要理由，這一點請緊緊記住，千萬不要忘記。

本書提到的重要參考書目 （有＊記號者表示無繁體中文版）

《漫畫與連環畫藝術》，威爾・艾斯納著

《漫畫原來要這樣看》，史考特・麥克勞德著

《先讓英雄救貓咪》，布萊克・史奈德著

《掌控人心的二十種情節》＊（*20 Master Plots*），羅納德・B・托比亞斯（Ronald B Tobias）著

《故事的解剖》，羅伯特・麥基著

《劇本指南》＊（*The Tools of Screenwriting*），大衛・霍華德（David Howard）、愛德華・馬布利（Edward Mabley）著

《實用電影編劇技巧》，希德・菲爾德著

《創作漫畫的方法》＊（マンガの創り方），山本收著

《千面英雄》，喬瑟夫・坎伯著

《作家之路》，克里斯多夫・佛格勒著

不容錯過的精采條漫作品

《神探佛斯特》／《神之塔》／《柔美的細胞小將》／《青春白卷》／《高校之神》／《驚悚考試院》／《大貴族》／《與神同行－神的審判》／《高斯電子公司》／《奶酪陷阱》等可至LINE WEBTOON觀看原著作品

NEW
RG8045

人氣條漫這樣畫！

向《未生》、《神之塔》等韓國名作漫畫家學創作技法、社群經營，進軍 Webtoon 平台成功出道！

웹툰스쿨

• 原著書名：웹툰스쿨 • 作者：洪蘭智（홍난지）、李鍾範（이종범）• 翻譯：陳聖薇 • 封面設計：鄭婷之 • 責任編輯：徐凡 • 國際版權：吳玲緯 • 行銷：何維民、吳宇軒、陳欣岑、林欣平 • 業務：李再星、陳紫晴、陳美燕、葉晉源 • 副總編輯：巫維珍 • 編輯總監：劉麗真 • 總經理：陳逸瑛 • 發行人：涂玉雲 • 出版社：麥田出版 / 城邦文化事業股份有限公司 / 104台北市中山區民生東路二段141號5樓 / 電話：(02) 25007696 / 傳真：(02) 25001966、發行：英屬蓋曼群島商家庭傳媒股份有限公司城邦分公司 / 台北市中山區民生東路二段141號11樓 / 書虫客戶服務專線：(02) 25007718；25007719 / 24小時傳真服務：(02) 25001990；25001991 / 讀者服務信箱：service@readingclub.com.tw / 劃撥帳號：19863813 / 戶名：書虫股份有限公司 • 香港發行所：城邦（香港）出版集團有限公司 / 香港灣仔駱克道193號東超商業中心1樓 / 電話：(852) 25086231 / 傳真：(852) 25789337 • 馬新發行所：城邦（馬新）出版集團【Cite(M) Sdn. Bhd.】 / 41-3, Jalan Radin Anum, Bandar Baru Sri Petaling, 57000 Kuala Lumpur, Malaysia. / 電話：+603-9056-3833 / 傳真：+603-9057-6622 / 讀者服務信箱：services@cite.my • 印刷：漾格科技股份有限公司 • 2021年11月初版一刷 • 定價550元

國家圖書館出版品預行編目資料

人氣條漫這樣畫！向《未生》、《神之塔》等
韓國名作漫畫家學創作技法、社群經營，進軍
Webtoon平台成功出道！／洪蘭智（홍난지）、
李鍾範（이종범）著 -- 初版. -- 臺北市：麥田
出版：家庭傳媒城邦分公司發行, 2021.11
　面；　公分. --（NEW 不歸類；RG8045）
譯自：웹툰스쿨
ISBN 978-626-310-094-7（平裝）

1.漫畫　2.文集　3.韓國

947.4107　　　　　　　　　　　110013558

城邦讀書花園
www.cite.com.tw

웹툰스쿨（Webtoon School）
by Hong Nan Ji, Lee Jong Beom
Copyright © 2020 by Hong Nan Ji, Lee Jong Beom
All rights reserved.
First published in Korea in 2020 by Sigongsa Co., Ltd.
Complex Chinese translation copyright © 2021 Rye
Field Publications,
a division of Cite Publishing Ltd.
Complex Chinese translation rights arranged with
Sigongsa Co., Ltd.
Through Silkroad Agency, Seoul.